设计致物系列

Burn Your Portfolio
Stuff They Don't Teach You in Design School, but Should

设计之外
包豪斯没教给你的

[美] 迈克尔·詹达　　◎著
(Michael Janda)

陈莞荑　　　　　　　◎译

图书在版编目（CIP）数据

设计之外：包豪斯没教给你的 /（美）迈克尔·詹达（Michael Janda）著；陈莞荑译 . -- 北京：机械工业出版社，2022.3

（设计致物系列）

书名原文：Burn Your Portfolio: Stuff They Don't Teach You in Design School, but Should

ISBN 978-7-111-70286-3

I. ①设⋯ II. ①迈⋯ ②陈⋯ III. ①艺术 - 设计 IV. ① J06

中国版本图书馆 CIP 数据核字（2022）第 046340 号

北京市版权局著作权合同登记　图字：01-2021-6273 号。

　　Authorized translation from the English language edition, entitled *Burn Your Portfolio: Stuff They Don't Teach You in Design School*, but Should, ISBN 978-0-321-91868-0, by Michael Janda, published by Pearson Education, Inc., Copyright © 2013 by Michael Janda.

　　All rights reserved. No part of this book may be reproduced or transmitted in any form or by any means, electronic or mechanical, including photocopying, recording or by any information storage retrieval system, without permission from Pearson Education, Inc.

　　Chinese simplified language edition published by China Machine Press, Copyright © 2022.

　　本书中文简体字版由 Pearson Education（培生教育出版集团）授权机械工业出版社在中国大陆地区（不包括香港、澳门特别行政区及台湾地区）独家出版发行。未经出版者书面许可，不得以任何方式抄袭、复制或节录本书中的任何部分。

　　本书封底贴有 Pearson Education（培生教育出版集团）激光防伪标签，无标签者不得销售。

设计之外：包豪斯没教给你的

出版发行：机械工业出版社（北京市西城区百万庄大街 22 号　邮政编码：100037）	
责任编辑：王　颖	责任校对：殷　虹
印　　刷：保定市中画美凯印刷有限公司	版　　次：2022 年 4 月第 1 版第 1 次印刷
开　　本：185mm×205mm　1/24	印　　张：13.5
书　　号：ISBN 978-7-111-70286-3	定　　价：129.00 元

客服电话：（010）88361066　88379833　68326294　　投稿热线：（010）88379604
华章网站：www.hzbook.com　　　　　　　　　　　　读者信箱：hzjsj@hzbook.com

版权所有·侵权必究
封底无防伪标均为盗版

本书献给我的家人：
朱迪、麦克斯、梅森和迈尔斯。
感谢你们一贯的支持，
让我得以追逐梦想。
我爱你们胜过一切。

开场白

全部撕掉！从头再来……不是真的吧？

那年，我刚刚拿到印第安纳州立大学的毕业证，就带着装满学生时代作品集的人造革包进入了社会。我预感自己将在设计这个老行当中成为"最闪亮的那颗星"，我将为世界上最卓越的品牌做最博人眼球的营销策划。

然而在接下来的一个月里，现实让我欲哭无泪。投简历，面试，投简历，继续面试……一无所获。后来，我终于找到一份工作，是在当地的 AlphaGraphic 复印中心做印前助理。虽然时薪只有 9 美元，但我可以在那里释放自己的光芒了！把卡片规整地送进机器，这个活儿，没人比我做得好！

凭着良好的职业操守和"强迫症"这个好品质，在短短四年后，我已成为福克斯电影工作室（后文简称为福克斯公司）的高级创意总监。在福克斯公司，我负责管理 Fox Kids 和 Fox Family 网站的设计、开发和编辑。

互联网泡沫破灭后，福克斯公司裁掉了我所在的部门，自此我便开启了 4 年之久的自由职业生涯。这段时间的收入是我在大学刚毕业时想都不敢想的，让我不管是"奢侈品"还是"必需品"，都能负担得起了。后来火爆的生意让我应接不暇，太太逼着我聘请员工来帮忙。从最初 17 名员工，经过十余年的发展，现在，我的公司 Riser 已在行业内声名显赫，我的客户也覆盖了众多知名机构，如谷歌、迪士尼、NBC、国家地理、华纳兄弟等。

如今，我有幸聘用并管理着百余位设计师、工程师。有一件事我深信不疑，那就是平面设计作品集对于敲开客户的门至关重要。设计院校也深知这一点，因此它们花了 90% 的努力来教会学生设计的技巧，以便让他们在走出校门前也能做出一本棒棒的作品集。

还有一件事我也坚信不疑。那就是，设计院校花了 90% 的努力让学生做出棒棒的作品集，但这并不是让你走向成功的那 90%。事实上，它就是浮云。

团队协作、客户关系、沟通技巧、社交能力、工作效率、商业嗅觉，以上这些，无论对于自由设计师、全职设计师，还是设计公司老板来说，都是走向成功的要素。本书便会告诉你这些学校不会讲，但极具实用性的知识。

把你的作品集全部撕掉，从头再来！好吧，这话听着有点恐怖，但本书中的经验教训，其价值不逊于各种设计大奖得主告诉你的那些事。将这些知识学以致用，再亮出你那棒棒的作品集，你就能在设计行业中取得更大的成功。

致谢

回想本书的创作历程,眼前浮现出了一些面孔,其中的一些人有必要在此提及。

首先,我的太太朱迪从始至终给予我支持。她经营着这个家庭,让我可以获得成功,是她成就了我。感激之情无以言表,我爱她。

感谢我的父母——丹尼斯和南希,是他们教会我坚守原则、追逐成功,鼓励我以兴趣作为生计。

感谢岳父岳母——葛瑞·艾伦和康妮·艾伦,他们教会我生活,我也将这些用到了这本书中。

阿兰·罗杰斯,在我刚过 20 岁时,他以身示范,教会我如何成为带头人、老师和管理者,那是我后来成功的基础。

我的高中美术老师萨拉·罗宾斯,他的美术课充满乐趣,以至于我以此作为职业。

我的同事、亲人和挚友,给了我动力与启发,他们是杰夫·乔利、瑞秋·艾伦、克里斯·克里斯滕森、马克·希瑞、雷·伍兹、陈水、格兰帕·兹维克、艾瑞克·李、达雷尔·高夫、德里克·埃利斯、约翰·托马斯、乔西·查尔德和马克·隆。

感谢 Janda 设计公司、Jandaco 和 Riser 传媒,感谢 Riser 曾经、现在抑或将来的所有员工——感谢他们在公司艰难发展时期的不离不弃。

尼克·贾维斯,极具才华,感谢他为本书创作的插画和设计。

詹娜·米切尔,为本书指明方向,感谢她为本书所做的编辑工作。

感谢策划编辑扬·西摩尔,其强迫症是个好品质。

最后,感谢 Peachpit 出版社与 Nikki McDonald 的所有同人的坚定支持!

目录

开场白

致谢

页码	**部分** / 标题
1	**第一部分　职场秘笈**
2	1. 诗外功夫
5	2. 超越预期
7	3. 虚心学习
9	4. 渴望忠告
11	5. 友善待人
15	6. 避免情绪化
17	7. 和客户做朋友
19	8. 抱怨不如改变
21	9. 调节压力锅
25	10. 做积极智慧的人
27	11. 杂事也要认真对待
30	12. 平凡的岗位也出彩
33	13. 引领还是跟随
34	14. 充分准备，善于表达
36	15. 空闲时间的价值
39	16. 艺多不压身
40	17. 要让好事传千里
43	18. 倾听他人意见

页码	**部分** / 标题
45	19. 团队协作力量大
47	20. 为什么离开的人是我
48	21. 欣赏并向他人学习
50	22. 对自己的时间负责
53	**第二部分　设计方略**
54	23. 细节也很重要
57	24. 客户的想法未必是杰作
59	25. 痣上之毛，功亏一篑
60	26. 带着脑子去工作
63	27. 让客户彻底认可
66	28. 人靠衣装马靠鞍，样稿也需要打扮
69	29. 好想法不怕晚
71	30. 慎用占位符
74	31. 删掉多余的空格
76	32. 样稿的真相
77	33. 提高工作效率
82	34. 打字如飞
83	35. 如何接大案子
87	36. 维纳斯计划

页码	**部分** / 标题	页码	**部分** / 标题
91	37. 案子追踪与执行	**175**	**第四部分　认识客户**
95	38. 走向成功的终点	176	62. 理解客户初心
104	39. 解决下班前赶工问题	180	63. 对客户适度妥协
106	40. 为什么案子会告吹	181	64. 积攒"宽恕券"
109	41. 随身带着本和笔	183	65. 重视客户想法
112	42. 及时总结	185	66. 重视并建立客户关系网
116	43. 不打无准备之仗	187	67. 别给客户添麻烦
119	44. 发现问题与应对策略	189	68. 帮助客户从"无知"变为"真懂"
127	45. 头脑风暴中 90% 都是坏点子	192	69. 长期合作 VS 一锤子买卖
128	46. 共用大脑	193	70. 合作不愉快,尽早分手别受罪
		196	71. 矜持一点
131	**第三部分　沟通交流**	198	72. 小心脚下的陷阱
132	47. 终极邮件模板	201	73. 炒掉客户,视情况而定
136	48. 注意未读邮件,及时回复	203	74. 注意客户的潜台词
137	49. 邮件黑洞	205	75. 这些问题很愚蠢
140	50. 同步分享信息	207	76. 数字让一切一目了然
142	51. 制式邮件	209	77. 决定录用的 65 秒
149	52. 书面确认信息	211	78. 怎样提"加薪"才能成功
152	53. 转化消极言语		
154	54. "我们"的力量	**215**	**第五部分　商业头脑**
156	55. 友善更新信息	216	79. 兴趣带来财富
159	56. 工作逾期怎么办	220	80. 让公司看上去有序
161	57. 不要背后议论人	222	81. 选择合适的收费方式
163	58. 多米诺效应	228	82. 成本计算
166	59. 警惕出现 W.W.W.	231	83. 怎样开价
168	60. 交付作品之前要谨慎	235	84. 合理列出"价格细目表"
171	61. 交付时间的选择		

页码	**部分** / 标题	页码	**部分** / 标题
239	85. "不收费"不等于"免费"	274	99. 怎样给客户做演示
242	86. 摸清客户的预算	277	100. 做好备份
245	87. 量大从优	280	101. 自己做老板，还是做员工
248	88. 非营利不等于不赚钱	281	102. 不要做尚未书面记录的工作
251	89. 公平行为准则	284	103. 计算资金流，防范风险
255	90. 协议中的繁文缛节	288	104. 不要因小失大
256	91. 生意场上没有"等等"	290	105. 信任客户，别伤感情
258	92. 签约之前仔细阅读条款	292	106. 金钱都去哪儿了
261	93. 救场人员名单	297	107. 花钱就能解决的小事，别自己干
263	94. 优雅地催债	299	108. 小心"入股"陷阱
265	95. 难念的生意经	303	109. 安稳的日子只有三个月
268	96. 合伙有风险，入伙需谨慎	306	110. 自己做老板是要付出代价的
270	97. 用信息系统帮你做决策	307	111. 面对困难，咬紧牙关
272	98. 为会面做足功课		

01 | 第一部分

The
Design Method

职场秘笈

想要获得成功,你的言谈举止、职业操守和社交技巧就像你的 Photoshop 技巧一样重要。

1 诗外功夫

去问问和我合作过的人,他们可能都会这样形容我:"这家伙啊,没得说,他是普通设计师里面最有才的。"这样的评价我欣然接受。

在设计这个行当中,我还算可以。虽然我自知不是泛泛之辈,但有许多设计师,他们在业务能力上比我强(很幸运,我聘用了他们中的一些人)。然而,不知道有多少设计师能像我一样幸运,在职业生涯中取得了某种程度的"成功"。在设计行业,为什么有些优秀的设计师苦苦挣扎,而有些平庸之辈却获得了成功?努力,天时地利人和,还是撞大运?

事实上,在设计行业(几乎所有的岗位),你的创意和设计技巧在客户和员工眼中只是你整体价值体现的一个部分。毫无疑问,你的成功将得益于你的人际交往技巧。一直以来,我最喜爱的一本书就是卡内基在 1936 年出版的经典之作《卡内基沟通与人际关系》(*How to Win Friends & Influence People*)。我认为,世界上的每个人都应该读这本书。你可能也读过这本书,而我买过、读过,并将它送给过朋友,不止一次。

本书的写作目的基于卡内基教学促进基金会和卡内基技术学院的研究。卡内基认为,成功致富的背后,15% 靠技术性知识,85% 靠人际能力和领导能力。他还指出,高收入人群不仅具有技术性知识,还能表达想法,领导众人,并激发人们的热情。

接下来,卡内基又引用了洛克菲勒的名言,即与人打交道的能力,就像方糖和咖啡一样,是有价的,而洛克菲勒愿意为此付更多的钱。卡内基认为,这应该是大学中的至关重要的一课,而当他指出这一点时,地球上还没有这门课。

我自认为自己的设计技巧称不上卓越,但要说管理,我可算是个专家(对于这一

点，我以前的伙伴立刻会跳出来为我"点赞"）。我能获得今天的成就，人际关系（与老板、客户、员工和团队成员的关系）发挥的作用，要比作品和设计技巧重要得多。

从我组织公司的团队结构上，你就能看到这一点。我亲手打造的团队，成就了我们的成功。基于卡内基的研究，不出意料，薪水最高的不是设计师、程序员，也不是项目经理。薪水最高的是我的"左膀右臂"级的人物，也就是公司里那些"只动嘴皮子的人"。

他们是客户和员工之间的桥梁，是公司不可或缺的人，不仅深受客户的青睐，也备受员工的爱戴。虽然他们没持有公司的股份，但我愿意与他们分享利润。尽管他们不做设计，但他们平易近人，帮助公司与客户友好相处，最终得到优秀的成果。根据卡内基的研究，人际交往能力不仅对个人的成功至关重要，对身边的合作伙伴也一样重要。

本书并不是分享管理或与人相处的秘密，有很多更资深的专家能提供这方面的知识。本书旨在告诉你，纯熟的设计技能只能为你事业的成功贡献 15%，而不是你在学校时所认为的 90%。现在，就开始修炼你的人际交往能力吧，确保你能获得迈向成功的所有要素！

我认为，如果想成为成功的职业设计师，你需要把时间和精力用于研究人际关系技巧。越是能满足客户、老板和团队需求的人，就越出众。你的周到服务会被人们口口相传，到那时，你便能从勤奋之树上收获成功的果实。

如果想成为成功的职业设计师,你需要把时间和精力投入到提高人际交往能力。

1 超越预期

在刚入行大约两年时，我的表现曾超出 CEO 对我的期待，这对我的事业产生了莫大的帮助。那是 1998 年，菲尼克斯的一家玩具、游戏和图书出版公司邀请我为其打造一个全新的公司网站。那时的互联网正蓬勃发展，堪比 150 年前的加州淘金热。这家公司的 CEO 野心勃勃，自信满满地拥抱互联网。他脑海中浮现着下面的景象：网站用户如潮，满架的图书呈现眼前，单击一下，书籍展开，呈现样张，然后用户就能将这本虚拟书买回家。

我很幸运，私底下花了些工夫，自学了早期的 Flash，还会使用一些 3D 建模软件。我想可能那时候因为新技术刚刚推出不久，也没有什么竞争对手，但我还是很庆幸自己抓住了机会。

由于我天生好胜，也总想着让众人满意。从上班的第一天起，我就超出了 CEO 的期待。他想要书架，我就做了个带有书架的 3D 书店模型，然后转成 Flash，并编写了一些交互代码（那时 Flash 的下拉菜单中只提供几个基本的功能）。

下载程序进入书店房间后，用户只要单击一下书架，就能缩放；再单击一下书脊，图书就从书架上滑落下来，并打开内页的样张。3D 书店还包含一些有趣的用户交互元素：当用户单击标识时，就会弹出一个小球；把光标移动到特定的地方，就会从屏幕一侧的书中跳出一只老虎，提示用户的下一步操作。

此外，我还注册了一个早期的购物车系统，将其加载到 HTML 框架内，这样用户在选中商品后就能直接购买。总之，虽然这些在今日看来非常粗糙，但在当年无疑都是创新。

CEO 原本仅仅想要个书架，而现在看到的是 3D 商店，不必说，他早已乐得合不拢嘴，当场拍板为我加薪。另外，他还要我为 3D 商店增加一个功能，即设计一个

虚拟空间，以便让用户更加了解公司。一开始，我在商店上加了一扇门，用户把光标移动到门上时，门就会打开，再单击一下，就会加载新的空间，让他们了解公司信息。我明白，要想给 CEO 惊喜，就得做得出乎意料，于是我设计了商店的 3D 外观模型，加载后就会呈现商店正面的样子——一座奇妙的砖造建筑，保证能够抓住目标用户的眼球。

当我把成果展示给 CEO 看时，他再一次喜出望外。他想要一个展示空间，我却给他一栋建筑。这次，他让我找一些帮手，为 3D 商店再增加一些空间。我为他寻得一位颇有才华的人，我们联手创造了一个虚拟小镇（CEO 只打算增加几个房间）；后来 CEO 想要更多的建筑，我们则创造了各种气候的大陆（极地、丛林、热带等）；他想要更多的大陆，我们则创造了银河。

一年半的时间里，CEO 惊喜连连，而我的团队也扩充到了十多人，创造了互联网中最早的虚拟世界——oKID.com 在线儿童网站。oKID 网站包含在线游戏、卡通片、教育内容、商业宣传、在线俱乐部和电子商务（最初的计划）。oKID 中的小孩子角色都姓"O"——Owen、Olivia、Oscar、Orchid、O-dude，他们个性鲜明。

每天早上七点半左右，我都会接到 CEO 的电话，向他汇报网站上的新玩意儿。我们团队也把"让 CEO 惊喜"设定为自己的目标。CEO 将网站秀给各个利益相关方看，因此获得了大量的投资。不到两年的时间，我的薪酬几乎翻倍，并且积累了奠定后来职业生涯的经验和作品。

对于所有客户和案子，最好的设计是能够主动超出客户的期待。如果客户想要两个方案，那就给他三个。如果老板要你三点之前完成工作，那就在两点前做好。多走一步，走快一步，把握机会，带来惊喜。

3 虚心学习

批评和建议，在设计行业中是司空见惯的。我意识到自己就是在这种环境下成长起来的。在我做设计时，时不时就需要向周围的人讨教，而且还经常从前辈设计师的著作中寻求解答。此时此刻，你可能是为了自我提升而读这本书，也可能是你的老板或老师推荐你读这本书。不管怎样，如果有人拿起这本书并读了进去，我还是很荣幸的。

我总跟人们讲"我在大学学会了如何学习"。但直到毕业迈入社会后，我才学到了那些帮助我成功的技巧和品质。我从未师从名门，但我花了大量的时间来管理别人，而不是让别人来管理我。我的知识大多来自自学、实践和犯错，我希望你能够吸取我告诉你的经验教训，避免再走弯路，从而达到事业的成功。

这些年，通过博览设计和商业策略类书籍，我发现大多数图书虽然提供了大量的宝贵经验，但其中废话也不少。对于你，我的建议是，采纳有用的，忽略没用的。这便是我作为职业平面设计师迈向成功所秉持的策略、哲学和经验。

4 渴望忠告

设计师都是非常敏感的人，也许艺术家的脸皮都很薄。总之，右脑思维者就像一个药瓶儿，上面贴了一个标签，写着"不要将熬夜、评价、速溶咖啡或善意的建议混合使用"。不过，为了事业的成功，你要牢记，你是人，而不是作品。如果你将别人对作品的评价当成对你人品的评价，就会让你变得非常被动，使你无法提升设计技能，也无法适应不同的环境。

有一次，我经过一位设计师的工位，看到她正在干活儿。作品当时还比较粗糙，但她的设计方向肯定是不对的。我早知道这位设计师比较敏感，所以向她开口前谨慎措辞："那么，你开始做这个方案了？记得看一下客户发过来的设计小样哦，了解一下他们想要的成果。"我就是这样说的，然后走开了，还为自己说得很委婉而有点小得意。当天晚些时候，坐在那位设计师旁边的员工告诉我，在我走开后，她跑到休息室默默地抹眼泪去了。

我希望她不要误会我，而应以积极的心态看待我的建议。毫无疑问，她是个技艺精湛的设计师，否则我也不会聘用她！

为了提升设计技巧，你必须渴望获得任何批评或忠告。这种反馈对于你的提升是至关重要的。如果同事对你说"为什么不把logo调小点儿"，你就不要将其理解为"这也叫设计师？完全没有整体感！"。你要知道，作品是作品，设计师是设计师，不能混为一谈。因此你要回答："多谢，这个想法不错，我来试一试，看看效果怎么样。"然后，在调整的时候，要从内心出发，觉得设计确实上了一个档次，而且是因为自己人缘好，同事才会给予建议。这也帮助你进一步提升。

接受别人的建议后，立刻试一试。如果确实不错，那你就采纳，如果效果不如意，那就沿用起初的方案。要想让自己的设计

技巧突飞猛进,仅仅乐于接受意见是不够的,更要渴望得到意见。一位最优秀的设计师背后,总有一些在生活和工作中能够提供忠告的人。

5 友善待人

我们经常能听到一些名言警句,如:"将欲取之,必先予之。"古往今来,无数宗教、哲学都提出过类似的观点。

基督教

无论什么事情,你想让别人如何待你,你也要如何待人,这是规律,也是先知。

——《马太福音》第 7 章 12 节

儒家

己所不欲,勿施于人。

——《论语》

印度教

待人如待己,放下惩戒的权杖,克制愤怒,你将得到幸福。

——《摩诃婆罗多》第 13 卷,教诫篇,113 章

希腊哲学家

如果别人做的事会令你生气,那么你不要去做这样的事。

——伊索克拉底

你希望邻居是什么样的人,你就要做这样的人。

——塞克图斯

不要做令别人讨厌你的事。

——庇塔库斯

我年轻时就被教导学习这些名言警句,也一直遵从于它们。直到近几年,我才了解到这些警句对于经营公司有多么重要。

在我的职业生涯中,曾与众多优秀的人共事,友善待人似乎并不难。洛杉矶的人性格直来直去,不善寒暄。我想,这可能是因为这里的生活节奏比较快,压力比较大,交通比较拥堵……没时间用

来废话。但我却能很自豪地说，我可不是这样。很多年前，我在 FoxKids.com 担任创意总监，有一天，有人敲我的门，然后市场部的实习生秋瑞从门后探出头来，她马上就要从加州大学洛杉矶分校毕业了，她的领导让她来找我拿几本设计指南。

通过和她简单地聊上几句，我了解了她的学习和实习情况，以及其他简单的信息。后来我们又在大厅碰到过几次，当然我也忘了是否还进行过其他的交谈。

这件事我也没有多想，直到多年之后，秋瑞成了我的一个大客户，这时我才回想起来。秋瑞实习结束之后，进了 ABC 家庭频道，而那时我也在艰苦创业。她在 ABC 家庭频道的那段时间，不断地给我介绍业务，为此我得聘用更多员工才能忙得过来。我曾计算过，秋瑞在四年的时间里给了我大约 100 万美元的业务。有一天我们在一起吃午饭，她问："知道为什么我这么支持你吗？"我说不知道，但还是非常感谢你。她说："还记得在福克斯时，我去你的办公室向你要一些设计指南

吗？"我回答："有印象。""你对我很友善，而且还和我聊了聊。"她答道。

直到现在我和秋瑞的关系还是很好，而且我有机会可以回报她了。她在换工作时，我给她提供了推荐。那天她来我的办公室，由于我友善，便播下了商业关系的种子，日后的收获则远超了我的想象和预期。

我隶属于一个名为 Corporate Alliance（企业联盟）的商业组织，这个组织通过午餐会、静修和其他活动，帮助企业家们建立联系。这个组织有一条警示："避免势利眼。"势利眼的意思是，假如与某人建立联系不会给你带来任何价值，你便会无视他。这是很容易犯的错误，就像当初我遇到秋瑞一样（想象一下，当时我可是创意总监，她只是个实习生）。幸亏我的脑子里从来没有过这种念头，假如我当时一念之差下变得傲慢起来，我可能会失去 100 万美元的业务。

坐在你旁边的新手会不会是你将来的贵人？不起眼的客户、前台人员会不会成为今后大单的牵线人？谁也说不好。最稳妥的做法就是广结好友、友善待人。这不仅对于设计事业非常重要，而且，我认为，这会让你更快乐。

这里有一些简单的方法帮助你友善待人：

- 保持微笑。
- 知恩图报。
- 见面打招呼。
- 即使是陌生人，也与其寒暄几句。
- 好建议就尝试。
- 自然点儿。

还有一个关键因素——真诚。是真心实意还是虚情假意，大家一眼就能分辨出来。对于他人的善意，你必须真心实意地对待，才能形成最好的效果。现在就开始实践吧，马上就能变成自然而然了。

坐在你旁边的新手会不会是你将来的贵人？不起眼的客户、前台人员会不会成为今后大单的牵线人？谁也说不好。

6 避免情绪化

在我14岁那年夏天,和哥哥一起看了一部叫作《光辉岁月》(Days of Our Lives)的肥皂剧,无厘头的剧情(帮派火拼、情感故事等)让我忘了现实中的烦恼。不幸的是,许多人把这些无厘头带到了工作中,而这可能会坏了你的好事儿!

有一次我在跟客户共进午餐时,聊到了他的另一个合作方。客户拿我们的公司与那家公司做比较,他认为我们更加朴实,因此对我们颇为欣赏。然而,另外那家公司则极富表演才华。然后他举了个例子。比如,如果客户想让那家公司修改网站的文字,那么那家公司的员工就开始夸张地回应:"你需要更改文字?让我安排一次电话会议吧!咱们好好研究一下这个问题,我会安排三位程序员、总裁和业务经理在电话里讨论一下文字的逻辑性。你下午三点有空吗?"

如此"周到"的服务,在好友和家人之间上演是没问题的,否则谁都受不了你,也不会因此而感谢你。下面是一些处理职场人际交往的好方法,可以让你避免情绪化。

- 要发脾气时,先休息一下,过些时候再换个新的视角,这时事情往往就能解决了。
- 在将充满情绪的邮件发出之前,请别人先看一看。我在写邮件时总会反复修改,以确保它的语气平和。你肯定不希望客户在字里行间对你产生误解。
- 打电话或开会要找准对象,不要为了一些小事儿而兴师动众。
- 气急败坏时,可以向同事吐槽,而不是写一封充满怨气的邮件。如果是客户无理取闹,你不妨向身边的人来诉苦或发泄,这样你就能冷静下来,然后做出妥当的回应。

当你感觉自己将要气炸了的时候,先深呼吸,数到十,喝杯茶或者咖啡。总之,让自己找回状态,避免失态。

7 和客户做朋友

最近，我和网络圈儿朋友一起吃午饭，这个圈子大概30人。在每月一次的聚餐中，都有机会认识更多的同行，其中很多人都是老面孔了。用餐时，我环顾这些人，那一刻，我觉得身边的这些人都是我的朋友。对我而言，这不仅是一个圈子，而是与30位朋友聚餐。我与他们每个人都有私交，其中很多人都会主动给我介绍业务，同样，我也会主动给他们介绍生意。这些人就好像是我的免费业务员。此时我意识到，朋友乐于帮你免费推广，所以，多多结交朋友会让你受益匪浅。

我的业务基础就是关系。在公司初创时期，有些员工在跳槽到新公司后，会把业务介绍给我，因为他们当我是朋友。

我的公司的使命是"把客户变成朋友"。这些年来，我是这么做的：

- 我让客户把我作为他们简历的推荐人。
- 我帮客户写推荐信。
- 我帮客户找新工作。
- 我给客户提供解决棘手业务的方法。
- 我让客户安心吐槽。
- 我会令客户对我说"你真是我的好兄弟"。

"你真是我的好兄弟"不代表真的是朋友。下面是一些有助于你扩大朋友圈的策略，这些策略让你能够获得积极且持久的关系：

- 加入圈内的组织（AIGA、技术团体）。
- 找到行业社区（免费的）。
- 参加行业会议。
- 利用社交媒体。
- 与人共进午餐。
- 参加线下活动。

如果时间和地点允许，应尽量多涉足各种社交圈子。要把业务上的合作关系转变为私人交情，只有双方敞开心扉，才能建立友谊。记住，关键是要真诚。是真心实意，还是为了利益，人们一眼就能识破。

朋友乐于帮你免费推广，所以，多多结交朋友会让你受益匪浅。

8 抱怨不如改变

我的岳母是我认识的人当中最为乐观的一位。晴天时,她会说:"多么美好的一天,不是吗?"雨天时她会说:"多么美的雨景,不是吗?"她一贯如此。确实,乐观会传递给身边的人,每个认识我岳母的人都认同这一点。

同样,负能量也很容易传染给身边的人。我不清楚为什么平面设计行业中的人好似都有发不完的牢骚。也许是因为无休止的截稿期限压力;也许是没完没了的批评,让设计师在生活中变得消极;又或者是消极的人都走到了一起。不管是什么原因,我能确信的一点是,某人的消极情绪会传染给身边的人,直到所有人都被感染。在我的公司,曾经发生过几次这样的事情。一名员工情绪低落,在我们还没有意识到时,所有人都中招了。

引起负面情绪的最大因素可能就是抱怨。一个抱怨会引发更多的抱怨。别误会,我的意思是,抱怨通常是由琐碎的事引起的。

比如,客户把你的设计改得面目全非、丑陋无比;截止日期突然提前,又要加班;椅子坐着不舒服;电脑运行得非常慢;老板太愚蠢;办公楼停电。设计师每天都会被这样或那样的问题所困扰。但是,抱怨就像吸烟,会让人上瘾,除了让问题更加显著之外,对于解决问题没有任何帮助。

在这里,我将给你三个建议,它们可以用于大多数场合。

第一,不要附和抱怨。如果你想要走向成功,需要保持积极的态度。负面情绪会传递给你的客户、同事以及老板。身体语言和语调会传递出你的负能量。同样,负能量的传播速度非常之快,如燎原之火,消极的态度会浇灭创意的火焰和乐趣,引发无休无止的牢骚和抱怨。

第二,与花时间去抱怨相比,找出解决问题的方法要快得多。比如,如果截止日期很快就要到了,那么就抓紧时间完成工

作。你向同事抱怨客户或期限的不合理所浪费的时间,还不如用在工作上,这样才能按时完成工作,并让客户满意。

第三个建议则兼顾了公司和你个人的利益,那就是采取积极的行动,以改善产生问题的情境。如果你的电脑太慢,那就告诉老板,协助找出解决方法;如果客户不停地修改或突然要求不合理的截止日期,那么就在下一个案子中设定一个合理的期限。与其向同事抱怨种种问题,不如找相关上级反映问题。你的目标应该是"明天会更好",传递正能量。

我真心喜欢《拯救大兵瑞恩》(*Saving Private Ryan*)这部大片,其中的一些桥段让我印象深刻,尤其是汤姆·汉克斯扮演的米勒上尉和他手下一名士兵的那段对话。那个士兵问上尉:"为什么你从不抱怨?"上尉答道:"向上抱怨,而不是向下。"也就是说,上尉会向他的上级抱怨,而不是转过头来向下级诉苦。

虽然这部电影是一个虚构的故事,但忠告却是真实的。向同事抱怨只会让消极的气氛蔓延开来,而向上反映问题,则能带来积极的改变。

在我的公司里,我们非常不能容忍团队内部的负能量。我一旦察觉出员工的消极情绪,就会找他谈一谈。我们会挖掘出使他消极的根源,然后帮他解决这个问题。在公司还未采取这种做法的时候,只会眼睁睁地看着负能量在蔓延,直至失控。所以,不要传播负能量!

9 调节压力锅

此时我正坐在纽约麦迪逊大街的星巴克咖啡厅中。这一章的内容在我的目录里已经有一年多的时间了。最终,我在纽约的体会给了我灵感,终于完成了这一章的内容。在街头,车辆行人川流不息,纽约人对此早已习惯,从容应对,但有几次我还是碰到了"失控"的人。有一个伙计朝他的太太大喊大叫:"我受够了!完蛋了!"虽然我不知道是什么气炸了他,但很明显,他的压力锅已经濒临极限。

你看,每个人都有一个压力锅,每天都会充气和泄气。如果你当天要开很多会议,或者有很多任务要完成,那么压力就会快速增加,而到了周末,压力锅又会把气泄光,让你感到舒适惬意。如果你不及时地排出压力锅中的气体,甚至还持续加压,最后你也会变得像上面那位先生一样。有时候,你的压力锅已经濒临极限,哪怕再进入一点点气体,都会爆炸!

你肯定听过"最后一根稻草"这句话,这是17世纪中叶的一句谚语,意思是,骆驼已经承受不住更多的重量,哪怕最后只是放上去一根稻草,也会压断它的脊梁。

在任何人的一生当中,总会在某时某刻经历这样的临界点——一件简单的事情,却会令像骆驼一样驯良的人变得失控。你肯定知道"就让它过去吧"的道理,但很明显,有些时候是讲不通道理的,即使芝麻大的小事儿都会让人陷入疯狂。

平面设计师的生活,是一个充满了截稿日期和情绪压力的世界。在我的公司的发展初期,业绩和员工数量每年都要递增,压力让我苦不堪言。你去问问我的家人和同事吧,他们大多会告诉你我的故事:眼睛布满血丝——我自嘲是《银河战星卡拉狄加》(*Battlestar Gallactica*)中的红眼赛隆人。压力让我筋疲力尽。

在工作时,时刻关注压力锅的压力水平非常重要。否则,你会让身边的人如履薄

冰，并且担心自己说错话、做错事。其实，有两种方法可以来管理你的压力水平：一是让压力锅的容量变大，二是时常排出小的压力。下面是一些我从实践中得来的压力管理技巧，但它们并不是基于什么科学的调研或小组测试，只是我用来尽量避免压力锅爆炸的小方法。

休息一下： 从办公桌前站起来，走一会儿，做几个深呼吸，让氧气在体内循环起来。

整理桌面和办公区域，因为乱糟糟的工作环境会引发压力： 保持工作区域井然有序能减轻你的压力。

电子邮件归档： 收件箱是我的命根子，如果里面塞满了百余条信息，我就会开始担心是否错过了什么。让收件箱保持整洁并确保迅速回复邮件，以此释放压力。

着手开工： 有时候，压力来自即将到来的任务，在真正开始工作后，压力反而会减轻。如果你要设计图层，那么花几分钟新建一个 Photoshop 文档，在不同图层设置需要使用的素材，然后保存。这个简单的工作用不了几分钟，但能大大减轻你的压力。

在纸上写下你要完成的每一项工作： 这样你就会发现，其实工作没有想象中那么多。即使工作量超过你的想象，整理这些信息的过程也能帮你释放压力。

保持收支正常： 毫无疑问，人们面对的压力通常和钱有脱不开的关系。作为老板，我经常能看到公司大额款项的进进出出，这也让我倍感压力。后来我发现，数钱竟然能减轻我的压力。把金额累加起来，然后看看你能把它们攥在自己手中多长时间。

给客户写邮件： 有时候，压力来自你不知道自己和客户的关系怎么样。这时候，花几分钟写一封简短邮件，告诉客户："与你合作非常开心，这个案子非常棒！"这样的邮件能够得到客户积极的回复，比如："很高兴看到你的消息，和你合作我们也同样愉快。"这样积极的消息会让压力烟消云散。

保持锻炼： 我不仅是个工作狂，还是健身

狂。我每周都要去五次健身房，而且是在早晨上班之前。我知道，锻炼可以缓解压力。

充足睡眠：我每天都会睡七八个小时，以便让身体充分休息，这同样可以免于压力过大。

健康饮食：这一条也不是科学的调研结论，只是我从生活中体会到的。健康的饮食能够维持正常的身体机能，能够维持正常的压力水平。

维系人际关系：很多人长期饱受压力，是因为过往破碎的人际关系。如果总是背负这样的包袱，会让你的压力锅一直维持在较高的压力水平。所以你得想个办法去修补这样的关系。自己应该放下身段，行动起来。

压力锅真的存在，在期限紧张、压力巨大的设计行业，不让压力失控是一个不小的挑战。最好的方法就是找到一些释放压力的手段，以备不时之需。

10 做积极智慧的人

好人并非有好报，事实就是如此。无论你是多么天赋异禀、古道热肠，在职场中，你总会面临一些悲惨时刻。

- 你可能被解雇了，又找不到新工作。
- 你可能不得不面对无能、傲慢、自以为是的老板。
- 你可能把钱丢了，甚至可能是一大笔钱。
- 客户对你恶语相向，并且撤销了与你的合作。
- 有些客户弃用你，虽然错不在你。
- 客户赖账，还不止一个。
- 熬夜。
- 代码有 bug，电脑崩溃。
- 客户的案子越做越大，但又不给更多的报酬。
- 你最好的方案被老板扔进纸篓，让你从头再来。
- 一次又一次地被当作替罪羊。

这些事情无法避免，几乎在每个人的职业生涯中都会遇到（以上的每一件事我都遇到过）。这些事情肯定会发生，无可避免，但是你可以把握的是，如何应对这些事情，控制你自己。面对悲惨时刻，你可能会成为一个"抱怨的人"，抑或"积极智慧的人"。

"抱怨的人"大家都会遇到，但都很抵触。在你小的时候，他就在街道的另一头。他性格古怪，总坐在门廊那里，每当你经过时，你就会担心他朝你大吼大叫，让你远离他家的草坪，或者诬赖你踩坏了他的苗圃。他还会在腰里别上一只玩具枪，当邻居家的猫猫狗狗踏入他的草坪时就向它们射击。"抱怨的人"性格古怪，对任何事都反感，看任何事都不顺眼，认为"世界最终会毁灭"。

"积极智慧的人"则完全不同。大多数人都知道他。他知识渊博、为人友善、极富耐心，能够照顾好家人，即使是年纪最小的孙子。所有认识他的人对他都很敬仰，他的生活阅历能指引你应对当前的挑战。

他是贤人，是船长，是名副其实的领袖。当身边的世界混沌一片的时候，他会告诉你："事情会过去的，我们不会有事。"

"抱怨的人"和"积极智慧的人"的生活可能很类似。就像世界上其他人一样，他们都面临着挑战与难题，但两者的最大不同在于面对逆境的态度。他们所做的选择，与在逆境时头脑中的观念有关。

"抱怨的人"一生都在仇视世界，他们认为：

"这件事是谁的责任？肯定不能怪我。"

"太糟糕了！再发生这样的事儿，我就不干了。"

"那人真让我失望。"

"我的老板真是个笨蛋。"

另一方面，"积极智慧的人"的视角可能完全不同，他们会这样问自己：

"我能从这件事中学到什么？"

"我的生活需要怎样转变，今后避免同样的窘境？"

"我怎么帮助别人避免这个问题？"

"处理这个问题需要哪些步骤？"

这些简单的观点差异，让"抱怨的人"变成了难以接近的怪人，而让"积极智慧的人"成了富有耐心的睿智之人。我们是成为"抱怨的人"还是"积极智慧的人"，就取决于面对困境时的想法和态度。

今后在被老板否决或被客户训斥时，一定要想好对自己说的话，这决定了你将成为"抱怨的人"还是"积极智慧的人"。

11 杂事也要认真对待

在公司创立初期,每当有新员工的加入,大家便一起共进午餐,以此庆祝新人又壮大了团队。并且我们有一个传统,那就是让新人讲出"曾经最糟糕的工作",然后由现任"最糟糕的工作"冠军,讲出他们的故事。

我们早期的员工之一,名叫内特,他一直蝉联"冠军",没人能动摇他"最糟糕的工作"的宝座。那么他曾经做过什么工作呢?原来,内特早先的工作是制作狗粮。那时候,他整天都要穿着胶皮工作服在冷冻间里面,把冷冻的肉以及其他东西倒进一个大型搅拌机。早上上班时,肉是冷冻的,在肉慢慢解冻后,冷冻间和他的胶皮工作服就会沾满融化的血水和内脏,肉腥味最后会渗进衣服,与汗水混合在一起,附着在皮肤上。下班后,即使用热水冲洗多长时间,也无法去除深入皮肤毛孔的那股腥臭。

这份"糟糕的工作"将内特塑造成了与我共事的人中最努力、最投入、最谦逊的一位。虽然他的本职工作是设计师以及负责包装品画师,但当有杂七杂八的琐事出现时,他也是第一个伸出援手的志愿者。如果你看到内特搬桌椅、倒垃圾、整理库房、换灯泡,一点也不奇怪。他毫无抱怨地做着这些杂事。我经常想象,内特会在脑子中比较坐在办公座椅上用计算机做设计与他做狗粮时的不同感受。内特是公司第一位"年度优秀员工",他的服务意识和态度,使其在公司中的价值无可替代。

最近我正在读麦当劳创始人雷·克拉克的自传,里面提到,每八个美国人里面就有一个在麦当劳工作过,这真让我大吃一惊。如果你是这幸运的 12.5%,我要对你说"恭喜",你们可能会成为更优秀的员工。

有时候我会和团队开玩笑:"如果客户要求,我们也会为客户通马桶。"虽然是句玩笑,但真的,我可以做到,没什么丢脸的。

我很庆幸自己能在许多基层工作中学到道理和知识，下面就是我曾经历的多姿多彩的工作。

- 玉米工（在玉米地里将每个玉米秆顶端的叶子拉下来）。
- 保姆。
- YMCA 辅导员。
- 邻居家的割草工。
- YMCA 救生员。
- YMCA 游泳和潜水教练。
- YMCA 健身中心教练。
- 剧场接待员。
- 沃尔玛超市工作人员（倒腾三层货架的商品）*。
- 零工（装订工）餐厅服务生*。
- 学校割草工。
- 餐厅三明治师傅*。
- 盖楼顶工人。
- 移民打工子弟幼儿园老师。
- 印第安纳大学足球场接待员。
- 印第安纳大学研究生宿舍图书馆管理员。
- 电话推销员。
- AlphaGraphic 公司印前助理。
- Reynolds Graphic（新手设计师）营销总监（市场营销公司的平面设计师）。
- Futech/oKID（创意总监）。
- Fox（Fox Studio 资深创意总监，负责 Fox Kids 和 Fox Family 网站的设计、开发和编辑）。
- Riser（创始人、CEO、洗手间清洁工、粉刷匠）*。

带星号的工作表示我除了本职外，还要负责打扫洗手间。我并不是暗示丰富的从业经历让我比别人更优秀。但是，我知道，这些经历让我成长为更出色的人。我为我的过往而庆幸，并且我还知道，许多人（即使不是大多数人）都没有把爱好变成营生的好运气。

我很自豪，我没有任何偏见……除了一件事。我相信，如果你打扫过公共卫生间，你会变成一个更优秀的人。这种最基层的工作能够教会你很多道理，让你可以去承担任何工作。我后来在职业生涯中一次又一次地看到，如果一个人做事总能超出老

板和客户的要求，那么此人在公司中往往是最有价值的。

我们的公司自成立以来，曾获得过许多奖项，其中"犹他州最佳公司"这个奖项被我们多次获得。每年，各个行业的优秀代表将会入选，而我们的公司当然是属于"平面设计"行业。但出人意料的是，"平面设计"竟然是"商业服务"的子类别。Dictionary.com 网站给"服务"的定义是，有帮助的行为，促进某件事，或者服务于某个人。

要想事业日益精进，平面设计师必须以"服务"为核心目标的核心。你的工作是让客户更省心，因为他们不会设计，需要你的帮助，他们的压力只有你能释放。打扫卫生间的工作并不是学习以感恩和谦逊之心服务他人的唯一途径，有的人可以从家人身上学到这些品质，还有些人与生俱来就有这份品质。不管从何处学习服务精神，都要把它学好。平面设计本身就是基于服务的行业，需要从业者具有谦逊的品质和职业操守。

12 平凡的岗位也出彩

在这个世界上，我的至爱有三样：家人、芝加哥熊队和我的吉普车。其中，德温·赫斯特是芝加哥熊队的开球回攻手。在2006年和2007年，他连续两年打破美国橄榄球联盟（NFL）的单赛季开球回攻纪录。在德温·赫斯特最初的两个NFL赛季，他总计11次开球和解围回攻，仅仅比布莱恩·米切尔保持的NFL记录少两次（但米切尔是在整个NFL职业生涯才达到了13次的纪录）。德温·赫斯特无疑是一个扭转战局的关键人物。

如果你不了解橄榄球，那么让我们来看看NFL历史上其他名将的名单吧（佩顿·曼宁、巴里·桑德斯、桑迪·莫斯、沃尔特·佩顿、乔·蒙大拿），他们都负责最让人兴奋和与众不同的位置，如跑锋、外接手。2006年芝加哥熊队的德温·赫斯特是全联盟最让人为之疯狂的球员，他是一名开球回攻手。与此同时，我们再想想其他的开球回攻手，叫得出名字的，也就一两位。在前两个赛季，德温·赫斯特让开球回攻手这个位置变得异常闪耀。

那么，我要表达的是什么？

对于橄榄球队：在NFL比赛中，要证明自己的价值不一定非要担当四分卫，德温·赫斯特就证明了开球回攻手对团队胜利的影响力像四分卫、跑峰或者外接手的名将一样重要。只要德温·赫斯特上场，对手就不得不改变战术。在2007年赛季的末尾，许多队伍甚至故意把球朝远离他的地方踢去，以防他绝地反击。

对于平面设计团队：你没有必要非成为某某公司的艺术总监、创意总监、CTO或者副总裁等关键人物。任何岗位和角色都可以给公司的成功带来巨大的影响。在

我的职业生涯中，经常看到许多初级程序员或新手设计师为公司成功带来的巨大影响。只要自己发挥出最大的能量，无论你在公司中担当什么岗位，你都是关键人物。

你可以问问自己以下问题，以帮助你成为关键人物。

- 做些什么能让我的工作更为出色？
- 公司在哪些方面还有提升空间，为此我能做些什么？
- 我应该学些什么，让自己的技能日益精进？
- 我能帮同事的工作做些什么？
- 我能为改善公司文化做些什么？
- 公司的业务流程能否优化？我能提供哪些建议？
- 除了本职工作，我还有哪些品质和特长可以施展？
- 每天除了做好本职工作，我是否思考了更多分外之事？

问问自己以上这些问题，然后严肃地回答出来，你就走在了成为公司关键人物的道路上。

你没有必要非成为某某公司的艺术总监、创意总监、CTO或者副总裁等关键人物。

13 引领还是跟随

最近我出席了一个会议,演讲者谈到了一个训练营项目,他讲到了和一个训练营领队共事的故事,这部分内容让我印象深刻。当演讲者把一摞手册交给训练营领队后,领队问他:"哪些内容是必须看的?"演讲者回答他:"这要看你是领导队伍还是跟随队伍。"

这句话对我影响巨大。在领袖具备的诸多品质中,这句话强调说明,领袖通常应该是最了解情况的人,他们准备充分、领导众人,并基于对手头材料的理解来做出决定。

如果想成为领导者,必须自我教导、做好决策的准备,以及引导其他人。在我的职业经历中,我不断学习,想要掌握职业成长所需的一切知识。大学毕业后,我自学了 HTML,继而成为那时公司里的关键员工。后来,我又自学了 Flash 2.0 和 3D 建模,这帮助我找到了后来的两份工作,并在自学 Flash 3.0 和 Flash 4.0 的那段时间里连升数级。我开始创作在线游戏,带着这些知识,我跳槽到了福克斯,在那里管理一个大型的开发团队,团队中包括了程序员、设计师和编辑人员。

在福克斯,我开始自学管理员工和案子的技巧,这对我后来独立创业有着巨大的帮助。

在我自己当老板的那段时间,我阅读了大量管理类书籍。这份对知识的渴望,让我与众不同,并在事业上迈向成功。

如果你想成为一位领导者,你需要认清自己的不足,并采取必要的步骤去掌握这些知识,无论这是哪方面的知识或有怎样的要求。

14 充分准备，善于表达

新手设计师最大的失败或标志形象就是，在会议上没话可说，或无法给团队提出建设性意见，就像舞会上找不到舞伴的高中生。有点害羞甚至有点"闷"都不要紧，但该你出手时候，你应该贡献自己的价值。

有些人生来就能吸引别人的目光，而对于这种技能，有些人需要在生活中慢慢体会学习。没有天分的人，努力提升公开演讲与汇报的技巧，是一项非常值得的投资。这些能力能帮助你在设计职业生涯中找到工作和客户。

我的大儿子参加了某个训练营，他正为了获得奖状而努力。通过和儿子一同活动我了解到，这个训练营的座右铭是"时刻做好准备"。多么简单明了的建议！我们应该把这样的至理名言运用到生活的方方面面。

这个建议不仅能帮助充满热情的训练营的孩子们野外求生，它还能帮助设计师在职场中锻炼成长。下次被叫去开会的时候，不要再像个菜鸟一样，相反，你应该确保做足功课、建言献策。

- 准备一个笔记本，不管是草稿本、精装笔记本，还是笔记本计算机，任何工具都可以。不管准备了多少建议，随时准备好记录，并表现得兴致勃勃。
- 在开会前做好调研和检查，确保主题在脑海中非常清晰。如果是与新客户开会，确保提前在网上搜索对方信息，并访问其网站，以对其更加了解。
- 准备几个好问题，鼓足勇气提出来。提前就把问题想好，而不是会议过半时再思考。
- 提出一些建议，准备好分享最近所学的经验以帮助其他人，若是表现出色，会让你看起来经验丰富和知识渊博。
- 向参会的其他人表达敬意。你是否喜欢某个客户的品牌或产品？那就直接

地告诉他们。是否曾有同事在截止日期前向你伸以援手？那么就在下次会议上分享这个经历，让大家都知道这些好人好事。

- 分享你的观点。在下次提出设计建议前，确保能分享一些明智的建议。不要仅仅听别人的看法，更要说出自己的看法。

有所作为强过没有作为。在会议前有所准备，你便可以把形象从设计新手转变为老练能干的专业设计师。

15 空闲时间的价值

在我带着珍贵的学位证走出大学校门的那天，真的非常愉快。校园时光固然美好……但我记得当时自己脸上露出了坏笑："我再也不想读书了。"不幸的是，我在接下来一个月的找工作期间，意识到学位证不是找到工作的保障，我的作品集和几乎为零的经历也无法让我获得雇主的青睐。最后，我终于找到一份真正的工作，在 AlphaGraphic 复印中心做印前助理，薪水仅仅比最低工资高一点点。

现在，AlphaGraphic 已经成为一家不错的公司，但它无处安放一个野心勃勃的菜鸟设计师的梦想。我对找到这份"差事"心存感谢，也意识到我的学位证帮助我学会"如何去学习"，但它没有教会我在平面设计行业迈向成功的所有技巧。

所以，我以自己的风格，去自学了有关设计行业的一切知识。每到一家新的公司就职，我的目标就是学习新的知识。20世纪90年代中期，凭借我私下学习的技能，新的公司向我敞开大门，聘请我担任创意总监（包括福克斯公司）。同时，我不断从设计画廊和杂志中汲取营养，以此紧追设计趋势。当我的身份转变为管理者后，我开始饱览管理类书籍，并从实践中获得了"MBA"学位。我要表达的是，我利用空闲时间来丰富自己的技能，让我得以获得数不清的工作机会，并让我在职业生涯中得到锻炼和成长。

无论是在公司当员工，还是自己开公司后，我总是能看到团队成员或者员工在工作之余的空闲时间打游戏、看电影，或挂在社交网站上。他们简直对不起老板的工资。更糟糕的是，他们是在浪费自己宝贵的时间。

我想问你一些问题："你的空闲时间用来做什么？""你的职业生涯的目标是什么？""为此你私下是否用功了？"我呼吁你掌握一些新的技能，并竭尽全力追赶业界的最新技术以及设计趋势。每个公司的

老板都乐于见到员工去主动学习新技能，这将会为公司业务的成功做出贡献。

看看你的工作环境，"有哪些地方需要改进？""你能帮上什么忙？"根据我的经验，就算是最差劲的老板也会感谢有助于改善公司的热情和解决方案。"你能为提升公司的在线营销效果帮上忙吗？""你能给提升公司的流程和方法一些建议，然后付诸行动吗？"哎呀，至少把垃圾倒掉吧。上班时间之内的空闲时间也是计酬的，因此这些时间应该用来给公司带来利益。

你的空闲时间用来做什么?

你的职业生涯的目标是什么?

为此你私下是否用功了?

16 艺多不压身

最近我面试了一个应聘设计师岗位的求职者，在回答一个面试问题时，他幼稚地答道："我不是作家。"我立刻想（但是没说出口）："你想成为平面设计师？那就得是设计师、作家、程序员、摄影师，有时候还得是插画师。"

作为平面设计师，经常会碰到客户无法给齐素材的情况，这时你只能自己动手来补齐。如果你想成为更优秀的设计师，你就要成为"万金油"，掌握很多学校里没有教你的才艺和技能。所以准备好学习平面设计相关的各种技能吧，你会用得到的。

不仅如此，在一些小型机构中，设计师还被默认为是电脑维修工、热线客服、销售代表、家具搬运工、粉刷匠、桌椅组装工、保洁员，等等，你懂的。

你承担的事务越多，你在团队中的价值就越大。除了设计之外，你所做的贡献越是多种多样，同事和上级越会欣赏你。

人类与其他动物的不同之处，就在于在生命中不断吸取信息、不断成长、不断丰富自己的技能，这无疑是明智之举。因此，我们应该努力做到面面优秀，而不要只埋头于自己专长的领域。

11 要让好事传千里

我在印第安纳州北部长大，那里有一个湖泊，我从它那里学到了很多道理，其中一个普遍的真理是，垃圾总会浮出水面。湖面上总会不可避免地漂浮着很多死鱼、废物、水藻等各种垃圾。当然，湖泊中也会有许多有价值的东西——丰富多样的鱼类在湖底畅游，但当它们死后，就会浮上水面，也就被我们看到了。

作为一名老板和平面设计公司的所有者，我知道这个道理在商界中也同样适用："垃圾总会浮出水面。"当你把案子搞砸了，事情就会传到领导的耳朵里；当你得罪了客户，你的老板也会马上知道；如果耽误了交稿日期，消息也会不胫而走。在设计公司里，"垃圾"也会自然浮出水面，所有人都会看到。客户很少会因为你的出色工作而到你的老板那里表扬你，但若你的工作出了岔子，他们一准去老板那里告你的状。

不幸的是，如果你不去努力宣传，好事是

不会出门的。因此，你不得不主动和老板、同事分享你在案子中做得好的地方。

比如，客户发来邮件表扬你的工作，这可非同一般。这等好事便需要你花些工夫在公司里面"广而告之"。转发客户的表扬信邮件，并附上一段话："收到客户的来信，慰劳案子中的每一位同事！"这便可以让身边的人知道这件事。

除此之外，我们的公司还会做一件事，那就是每周五的"自我表扬会"。我们会根据实际情况在周五用一个小时左右的时间，让每个人花几分钟说说自己的手头工作，这不仅让好事浮出水面，也能提供一个机会，让大家都看看同事在做什么。这是一种积极的方法，帮助员工受到更多的表扬。

你的老板可能会很忙，运气好的话，他不会经常插手你的案子。如果你想确保他们知道你正在做一件漂亮的事，那么你就要秀给他们看。如果你不这么做，恐怕他们只会看到你办砸的事儿。花点时间，把值得炫耀的事秀出来吧，让大家都看到。

18 倾听他人意见

"不要在真空中工作"可不是我要创造的新概念。但当我第一次在公司提出这个论断时，老实说，好多人以为我在谈论真空吸尘器。别傻了，想想下面这个情节你就能理解了。"一个宇航员被吸出太空飞船，掉到太空中，他的爱人在飞船里无能为力。就在两人隔窗相望时，响起了悲伤的配乐。她哭了。他死了。他无法移动、无法讲话、无法呼吸，他被放逐，流浪太空。"

我生命中的整整三年都是在太空中流浪——独处地下室做设计。没有建议、没有反馈、没有新鲜的想法，只有自己默默地闭门造车。当然，我的作品足以让客户满意，并且让他们愿意做我的回头客，甚至有的客户还将我推荐给更多的客户。但是我知道，如果我能和别人合作，作品一定会更加出色。

当我开始雇人工作后，我立刻回想起与人共事对设计品质带来的提升。我不止一次看到，通过众人的合力工作，使优秀的作品提升到卓越的水平。

要想从太空中回归其实非常简单，那就是转过你的座椅，对同事说："嗨，这个设计怎么样？"如果是在办公室中，肯定会有人能给你提出各种类型的反馈意见。这时你不能自傲，认为只有设计师的建议才可接受，这只会让你走上错误的道路，永远无法提升水平。能提出见解的人就能帮你提升作品的水准。就我而言，收到的最有帮助的建议都不是设计师提出的，而是来自那些具有"消费者"视角的人。

反馈对于生产效率来说是非常重要的。千万不要等到案子推进了很久后，才去寻求某人的建议。最糟糕的事情就是，当任务都快做完了，才发现漏掉了一个关键要素或者足以使作品更上一层楼的概念。我时常会问问身边的人："有时间帮我看看这个吗？有没有更好的建议？"

"不要在真空中工作"这个概念可以应用到任何事情上,不仅仅是平面设计。我们的公司有一条规定就是,任何事情都需要有人提出意见。在给客户发送重要邮件之前,必须有人来检查其中的语气和错别字;提交每个提案之前,必须有人来检查,但这个人不能是作者本人;在提交报价和日程表之前,必须有多个人来检查,以获得反馈。

谁都有可能收到包含污言秽语的反馈,遇到这种情况,微笑着报以"感谢"二字足矣。记住,头脑风暴产生的点子中有90%都是没用的。宁可收到很多没用的建议,也不要错过一条有用的,即使收到的建议90%是无用的,剩下的那10%往往是被掩藏起来的超棒的点子。

最后,最棒的设计师会收起自己的骄傲,并且认识到,自己的点子不一定总是最好的。他们乐于与别人展开合作,创作出卓越的作品,把低劣的设计放逐到外太空。

19 团队协作力量大

在 Fox Kids 的那段时光对我影响巨大，我在那里交到了很多好朋友，乐趣无穷，并且有机会为大品牌做案子。那时候，我的孩子年纪还小，而且正在热映《超级战队》(*Power Rangers*)。我也深陷在它的周边产品中——T恤、影片、玩具、铅笔、笔记本、书籍，以及服装道具，我那三岁的儿子被这个剧集完全迷住了。

每一集的《超级战队》都使用的方程式就是：超级战队眼看就要被那一集的反派打倒了，反派此时会变身为大怪兽（比如哥斯拉）。超级战队也很聪明，知道自己是无法独自战胜它的，于是跳上各自的战机，然后合体成巨大的战斗机器人。红色队员变成机器人的身躯，蓝色队员和黄色队员变成双腿，粉色和绿色队员分别变成双臂。另外，还会出现一只利刃……合体后的巨大机器人现在可以对付大反派变成的怪兽了，他们又一次拯救了世界。

同样，平面设计的世界也是如此。一般情况下，你自己便可以独当一面。但是，即使是世界上最有名的设计师，如果有团队的支持，也会发挥更大的能量。如果能够齐心协力，必能征服个体无法应对的任务。

超级设计师的概念遵从以下模式：每个案子分配给团队去执行，团队划分为项目经理、资深设计师、初级设计师、程序员以及品控专员，搭配组合视案子情况而定。关键的一点是，团队能够解决个人无法应对的任务，毕竟，时间只有那么多，怎么能要求一个人兼顾设计师、项目经理、创意总监而不出错呢。

所以，不要再单打独斗了，与队友变身合体，发挥更大的威力吧。

20 为什么离开的人是我

在创立公司五年之后，我有了一个深刻的体会：公司中的每一个人都是相互依赖的。在一次年度聚餐会上，我看到员工们带着家属在太阳伞下聚餐的情景，我数了数，一共52人（员工和他们的家属）。之前，我们从未有过这样的聚餐，同时，我也感受到了大家之间的相互依赖。

随即我意识到，我的家庭依赖于我的员工们，而员工们也依赖着彼此。如果某个案子赔钱了，我可能需要迫不得已做出决定，哪些人可以留下，哪些人要离开。

现实情况是，每个人必须主动对每个案子的成败负起责任，无论这个案子是不是自己的。因为小王得罪了客户，可能会让小李失去工作。

如果公司的资金紧张，你就需要做出艰难的决定，为此，你需要考量以下因素。

成本

你花了公司多少钱？你为公司赚了多少钱？你为公司带来的效益越多，你的岗位也就越稳定。除非有意外的情况发生。

可替代性

你的公司可能有三名设计师、一名程序员，而这名程序员把案子搞砸了，致使公司财务陷入困难。这时，如果资金不允许，可能有一位设计师就要离开了，即使错不在他。

态度与适应能力

2009年，我们的公司也受到金融危机的冲击，我们不得不做出一些艰难的决定。那时候公司员工过多，每个员工带来的效

益也差不多。最后我们从员工的态度和他们的适应能力来做出判断。如果你的公司面临同样的问题，一定也会这么做的。

现实情况是，无论是谁也不愿意做出这个艰难的决定。因此，为了避免这种情况，每个员工都必须自觉为每一个案子的成功承担起责任。如果萨莉团队的设计师把案子干砸了，那么拉尔夫团队的设计师可能就会丢掉工作，不得不四处投简历以谋求一份新工作。

11 欣赏并向他人学习

在20岁出头时，我在哥伦比亚的一个海边城市居住过一段时间。即使到了今天，我对那里依然十分怀念，因为在那里我交到了一些好朋友，并且爱上了那里的文化。这段体验对我来说非常独特且影响深远。其中，波哥大的一位好朋友教会了我一件事。

有一天，我们两人正在聊天，我谈到了一个熟人的怪癖好给我带来的困扰。人类的本性让我们很容易注意到别人的缺点，而这会引发消极情绪，阻碍团队合作。这两件事对于我们的事业来说都是很危险的。

这位哥伦比亚的朋友给了我一些忠告，对我后面的人生产生了很大的影响。他说："每个人都有比你做得好的方面。"然后他开导我，无论他遇到什么人，总会去找出这个人优秀的那个方面，然后自己努力追赶。这个策略后来改变了我的人生观以及对他人的洞察，我立刻就开始把这个观点付诸实践。

当我察觉到自己开始注意别人的缺点时，便会去尝试找到这个人优秀的方面，总会有所收获。老实说，有些人的优秀之处确实难以发现，但对于我遇到的每一个人，我都会想办法找出他们比我优秀的方面。

花点时间看看你身边的同事，若你能从每一个人身上吸取一个好品质，将会发生什么？怀着谦逊的态度，就会发现找到别人的优秀之处并不难。

如果能有包装设计师内特的打字速度，我的设计效率就更高了。

如果具备行政经理瑞秋的组织能力，生活会更加轻松。

如果我有像布伦特那样的ActionScript水平，我的地位就不可替代了。

如果像杰夫那样善于处理客户关系，我就能成为一个更棒的项目经理。

如果我的绘画水平能赶上克里斯蒂娜，我就是更全面的平面设计师了。

如果我的效率像创意总监乔希一样高，我每天就能早早地下班回家了。

如果我能像艺术总监安德鲁一样为人友善又热心，那么就没有人想离开公司，而且所有的客户都想与我合作。

这个练习让我得到了三个结果：首先，让我保持谦逊；其次，让我能够欣赏身边的人，不会产生内斗或者其他伤害公司文化的行为；最后，我能列出一个表单，写下有待改进的不足之处，让我可以成为更优秀的设计师或更全面的人。

11 对自己的时间负责

每个获得过一些成就的公司或设计师都有熬夜或周末加班的经历，它们确确实实存在，而且不可避免。在设计行业中，这个问题令人感到不幸。如果你运气不错，那么能进入一个不鼓励加班的公司。此外，公司还会努力制定工作时间表，以便让员工能在合理的时间下班。

我们的公司曾有几年的时间里业绩一直成倍增长。这种成长方式非常难以管理。不幸的是，我在努力管理增长时常常会感到孤立无援：我需要雇更多的员工，聘请自由设计师，创建产品系统，发布激励信息，为所有人买午餐，发放奖金，但是这些做法好像都不管用。结果就是，团队隔三岔五就要加班熬夜，我的情绪也非常沮丧。我真的非常重视我的员工、他们的家庭以及他们的个人时间。我不想公司员工总是加班。

每隔一周，我们会开一个闭门会议。在两次单独的会议上，我们的两名员工找到了问题的关键，不过这两次会议所讨论的内容却是迥然不同的。

员工A来到我的办公室，关上门，坐了下来。在开始这次对话前的那个晚上，他又熬夜了。

他说："大家士气低落，没人想加班，你有什么办法吗？"他自己也没有提出任何方案，而是希望有人能解决这个问题。我立刻开始思考过去我使用的那些方法（雇更多的员工，提供奖金和升职机会，调整流程），没有一个是管用的，我也需要帮助，而他没有提供任何解决问题的方案。他的话只会让我更加意识到这个问题的严重性。说到底，他是在责怪我让他熬夜加班。

一周之后，员工B来找我闭门会谈。他前一晚上为了在截止日期前完成好莱坞某

个大工作室的任务，也熬了一整夜。我已做好了准备，迎接他的吐槽。

结果，员工 B 告诉我："我希望你知道，我爱我的工作，也爱在这里工作。为了完成工作，我会全力以赴。"他没有因为熬夜而责怪别人，反而是责怪他自己。他担心自己因为没有及时完成工作而被解雇。他指出了很多可以改进的地方，列出了一个表，并附上建议。那一刻我如释重负。我非常欣赏这位员工和他额外的努力，他也意识到了这一点，并且他愿意亲自找出提升工作效率的方法，帮助我发现其他员工也能在各自的工作中找到平衡。

员工 A 没过多久和其他几个人另谋高就（一点也不意外），另一方面，员工 B 一直都是公司重要的一员。从这件事中，我对于人和管理有了更深的认识，其中一点就是"对自己的时间负责"。在责怪别人让你加班熬夜之前，先想想自己。你是否有效地利用了工作时间？你是否为工作中的难题提出了解决方案？你是否向同事寻求帮助？你是否把工作交给了不太忙的人？你要对自己的时间负责，并集中精力去找到解决方案，而不是成为问题的一部分。

02 | 第二部分

The
Design Method

设计方略

最出色的设计师依靠的不是"运气",唯有灵活的流程、策略和技巧,才能帮助你在任何时候都能创作出杰作。

细节也很重要

我永远忘不了我的第一次印前检查工作。那时我为一位客户设计了一个宣传册。老实说,我觉得能做印前检查这份工作非常棒。去往图森市的一个半小时的车程很快就过去了,我就像个跟家人去海边度假的小孩儿,觉得前面满是未知的惊奇与刺激。印厂人员热情地接待了我,然后带我去看宣传册。他们决定开始印刷。宣传册的纸张很棒,折页也精准,印厂的手艺真的没得说!

不幸的是,我很快意识到,我的工作出了岔子。我把文件从头到尾浏览了一遍,发现FAX(传真)竟然写成了FZX!这次我非常懊悔自己之前竟然没有检查出这个拼写错误。我怎么能在这么悲剧的错误上栽跟头?这个封面包含的要素有照片、客户的logo以及十个单词(FZX是其中之一)。后来我查了一下,差错率超过1/10的话,你的设计就肯定与各种奖项无缘了。最后,印厂重新印刷,而我则夹着尾巴逃跑了。

有了这次经验,我后来便执迷于检查自己和别人的作品。事实上,我的一个口头禅就是"强迫症是一种好品质。"我知道有很多人每天都在与强迫症做斗争,但我想指出的是,在设计行业,你必须对细节死缠烂打。每个像素的放置都必须经过深思熟虑,所有细节都要认真推敲,错别字必须完全消灭。如果某个元素有哪怕一点点的角度倾斜,它很快就会变成视觉上的缺陷。

当今,借助计算机软件可以让设计趋于完美,小至像素,大至你所能想象到的任何印刷尺寸。零误差设计不仅体现你的专业度,对产品的品质也是非常重要的。

伟大的设计师通

常也是伟大的校验者。审校工作考虑的核心要素包括布局、字体、色彩。在你检查任何设计作品时，你需要问问自己以下这些问题。

- 布局是否有需要调整和提升的地方？
- 构图中的视觉流怎么样？你能以合适的顺序来阅读吗？
- 检查字体，是否有文字差错（错字、别字）？字间距、行距是否达到完美？对齐是否精准？是否删掉了多余的空格？行间是否有孤字？
- 各元素是否保持一致？标题呢？按钮呢？字体的运用呢？
- 设计中的各个元素是否与网格对齐了？
- 有没有突兀的地方？元素间有没有重叠，或出了版心而导致视觉缺陷？
- 颜色怎么样？能不能调整得更好？
- 照片处理是否到位，是否能提升视觉质量？剪裁是否整齐？效果已经达到最好了吗？
- 照片或图片是否有颗粒感或者质量太低？

这些检查要点加上你能想到的相关问题必须成为你的第二反应，成为潜意识的行为。如果你想做得更好，就必须实践，实践，再实践。

评论设计现在已经成为我的生活乐趣。杂志、广告牌、菜单、报纸和广告，这些都给我带来了评论的机会。这看似让生活变得筋疲力尽，或许吧。但是，如果饭店菜单上出现错字，或者报纸上的照片不清晰，是多么让人毛骨悚然的事情啊。在不出名的设计师的作品中挑毛病是件很有意思的事，因为你可以痛快地修修改改，而不用自责！拥抱强迫症发作的每一次机会吧！记住，好设计和伟大设计的差别就在于你是否关注了细节！

好设计和伟大设计的差别就在于你是否关注了细节!

24 客户的想法未必是杰作

创作高品质作品，是设计师面对的众多职责中最为重要的一项。你不得不让自己变得更优秀，把设计水准推向新的高度。每一个案子都有机会获得设计奖项，并且充实你的作品集。

每个案子一开始的时候，你可能总是满怀激情，不幸的是，设计行业的很多事更像是在给粪蛋儿抛光，而不是创作传世杰作。下面我给大家讲一个故事，你就明白我所说的了。

客户 X 先生要求为其公司设计一个 logo。你翻阅了大量设计书籍以求灵感，你浏览了几百个网站，以便理解客户和消费者的想法，你甚至还自掏腰包买了很多相关杂志，以深刻了解客户的行业情况。你发自内心地感觉到，这个 logo 做得前所未有的棒！

你的草图看起来不错，是时候制作原型了。你对此非常骄傲，并在办公室显摆你的得意之作，而同事们的赞美之词也不绝于耳。你开始飘飘然，认为自己是地球上最棒的设计师。

你将 logo 发给客户 X 先生过目，当然，你知道 4 号 logo 明显比其他 logo 更好，客户绝对会选 4 号 logo。你焦急地等待着客户的反馈，并想到他会满意并夸奖你一番。电话响了，X 先生开口了。

"我们的团队看了你的 logo，大家没有什么感觉。有个同事给我看了他电脑里面一个叫 Comic Sans 的字体，看起来很棒，给人轻松活泼的感觉，与我们的公司风格很搭。接下来你能在几个 logo 中试试这个字体吗？"

你的心跌到谷底，但是不服输的你打算在下次给客户展现自己的真正实力。为此，你又创作了一组全新的 logo，其中一个用上了客户提议的 Comic Sans 字体。公司里的其他设计师向你致敬，而当他们看到了 Comic Sans 的 logo 时，他们一边笑，一边指指点点。你试图做些解释，但他们笑得根本停不下来。随后你将 logo 发给了客户 X 先生，心想这次肯定

能成功。不一会儿，X 先生打来了电话：

"这回的 logo 好多了，我想我们有了进展。我们喜欢 8 号 logo 的思路，你能在 8 号 logo 上多花些工夫吗？"

你尝试去回想 8 号 logo 的样子。你打开发件箱，滚动鼠标，发现客户看中的是使用 Comic Sans 字体的那个 logo。X 先生继续说道：

"还有，我们开会讨论过，希望你把草坪从绿色改为紫色。我的太太喜欢紫色，她认为紫色 logo 更加显眼。哦，还有，我哥哥告诉我，Photoshop 滤镜可以把图案做出斜边……就像 3D 的一样。我们觉得这样也会很棒。"

在这一刻，你的职责从创作独一无二的高水准设计变成了打扮粪蛋儿。很明显，在这种情况下，客户要的是粪蛋儿，那么你的职责就是把粪蛋儿打扮漂亮，然后把它扔出生产线，越快越好。此时，你无须再为骄傲而战，也别再为说服客户你的 logo 有多好而多费口舌。你的设计也无法成为杰作了，接受这个事实，尽力把它打扮漂亮即可。

按照客户的要求做，把粪蛋儿打扮漂亮，交差。然后感谢幸运眷顾你，案子终于完成了，你可以着手开始工作列表中的下一个案子了。

记住，打扮粪蛋儿不意味着你要放弃你的设计原则。如果客户希望 logo 里面有一个紫色的草坪，那么你就要运用你的色彩理论，选出一个最棒的紫色；如果客户想用 Comic Sans 字体，那么你就要确保字距和行距的设置都趋于完美。如果客户想要 logo 有立体感，那么你就要使出浑身解数让它恰到好处。就算是粪蛋儿，也要让它成为世界上最美的粪蛋儿。记住，不是每一件作品都能成为杰作。

最终，虽然你的目标是创作世界上最出色的设计，但设计行业的现实往往是，在客户和作品允许的范围内，做出最好的设计，即使这与自己的审美完全不同。

痣上之毛，功亏一篑

痣、雀斑、胎记……它们是生命的一部分。几乎每个人的皮肤上都有一些不受欢迎的小东西。然而，如果这些小东西的位置恰到好处，人们就管它叫作"美人痣"，想想玛丽莲·梦露、辛迪·克劳馥，等等。不过，如果美人痣上面出现了有碍观瞻的东西，情况就不同了。我敢说如果辛迪·克劳馥的美人痣上长了一小撮毛，那她的模特事业就不会取得如今这样的成功。可以肯定的是，辛迪·克劳馥是当时世界上最美的女人之一，但若她的美人痣上长了一小撮毛，可能会吸引更多挑剔的目光。

这种观点肤浅么？或许吧。但如果你去深入调查一下，就会发现我说的没错。

长毛的痣不仅会出现在皮肤科诊室，设计行业也有。一旦设计中出现了长毛的痣，即使你的作品在其他方面再出色，客户也只会盯着痣看。那么，我们来看一看设计行业中的痣都是什么样的。

客户要求做些修改，而你不改：要想挫败客户，这就是最棒的方法。你必须确保在提交样稿之前，检查所有客户要求的修改，令他们满意。

网站设计中的失效链接或坏图：只要出现一个疏忽，客户就会对你失去信心。他们可能会想："其他地方会不会还有错误？"

难看的 logo：如果是这样，将会破坏设计其他部分的视觉美感。想象一下蒙娜丽莎的右下角多了一道不和谐的笔触会怎样？

糟糕的字体：存在孤字、断句、多余的空格、错别字，即使版式再出彩，如果没有文字的衬托，设计也无法获得赞赏。

拖稿了，但没有通知客户： 即使仅仅晚了几分钟，你也让客户等待了，这可是大事故。虽然是一颗小痣，但是长了毛，它会破坏客户对你所有的好印象。

留意那些长毛的痣，所有事情都要检查。在设计行业，细节决定一切。即使是最小的疏忽也会让任何成功的案子留有遗憾。

16 带着脑子去工作

有些人做事就像机器人一样，完全按照指令行事。在设计行业，这种情况真是太多了。客户说要修改，设计师便去改，完全不去运用他们的设计知识和直觉。如果一直这样下去，设计能力是无法进步的；如果简单遵照领导或客户的要求做设计，你的作品是无法体现其全部潜力的。因此，你要摆脱令行禁止的泥潭，踏上创意天才的土地。

我们的公司曾经最窘迫的事情就是如此。有一次，团队替华纳兄弟公司做banner，这个案子很棒，我们是首选团队。客户发来了banner的主视觉图，并让我们将其用在banner中。到今天我也想不明白，为何我们的团队能认可那天的banner，还发给客户验收。由于banner文件尺寸的限制，JPEG格式的主视觉图的质量被设定为10%或15%，结果banner上满是像素块，根本看不清图片的内容。banner就被这样发给了华纳兄弟，而且我们也没有做解释和说明。客户肯定会想："这是什么东西，看起来糟透了！"当然，那些"听从命令"的团队成员也会想："你要求banner文件不

能太大，又要求把主视觉图放进去，那我就只能降低 JPEG 质量，希望你喜欢。"

其实，这里还有一个稳妥的方案，既能融入你的创意，又不会违背老板或客户的意思：先做一个他们要求的版本；再准备一个你认为更好的设计。下面是你提交样稿时的对话。

"这是 A 样稿，我们听从你的建议，并且按照你的要求进行了调整。"

（你听从了客户的建议，所以他很满意。）

"然后这是 B 样稿，除了按照你的要求进行修改，我们还加入了一些其他的设计想法。我们觉得这个想法很给力，因为……（这里填上任何天马行空的说辞）。"

（客户对 A 样稿还是很满意，还会为你开动脑筋而惊喜，无论他们是否喜欢你额外的样稿，你都会赢得赞赏。）

但有时客户和老板就是对 A 样稿执迷不悟，那么你就使出浑身解数，做出最好的设计。

此外，设计师还有两个根深蒂固的恶习。

不读文案： 他们直接将收到的文案复制粘贴。下一次，先阅读一下文案，然后看看能否提出改进的地方。阅读文案能帮助设计师突出设计的重点。

不修照片： 设计师经常拿到照片后直接就用。下一次，打开 PS，对照片色彩、对比度、色阶和曲线等做一些必要的调整。只需要一两分钟，就能把照片质量提升。

为了提升设计能力和工作效率，你必须不断要求自己做得更好。不要把客户提供的资料当成是最好的或唯一的。你要在每一个案子中融入自己的创意，听从命令也要动脑子。

你要在每一个案子中融入自己的创意，听从命令也要动脑子。

Ⅱ 让客户彻底认可

身处设计行业，你不免会碰到听不进去你苦口婆心建议的客户。这时候，为了与垃圾设计对抗，你需要把震慑行动运用到你与客户交战的战场上。我们不建议把大炸弹丢到客户的脑袋上（尽管他们让你受挫），相反你应该用你那无敌的设计征服客户，摧毁他们对你的战斗意志。如果震慑行动用得恰到好处，客户会向你举手投降，并听从你的意见。

哈兰·K. 厄尔曼和詹姆斯·P. 韦德在 1996 年发表的文章"震撼与威慑：快速获得优势"（Shock and Awe: Achieving Rapid Dominance）中提到了"震慑行动"一词，作者定义了快速获得优势的四个特征。

- 对于敌人、自身和环境，有着近乎完全或绝对的理解。
- 迅速且及时地行动。
- 执行作战方面表现卓越。
- 对于整体作战环境有着近乎完全或绝对的掌控和管理。

下面让我们来看看这些条目和它们在创意行业中的应用。

对于敌人、自身和环境，有着近乎完全或绝对的理解：你要让客户知道，你对他们的行业情况了如指掌。客户对你充满信心，因为你知道客户想要什么，并且能够满足他们的需求。

迅速且及时地行动：客户会为你及时的回复和快速的工作进展惊叹。所有的事情你都能及时完成，从不让客户等待。从开始到工作完成，一切都尽在你的掌控。

执行作战方面表现卓越：每次给客户提交方案时，必须带来让他们大吃一惊的效果，超出他们的预期。无论是设计还是技巧，你必须有超出自身职责的表现。

对于整体作战环境有着近乎完全或绝对的

掌控和管理： 你必须有一个明确且有条理的流程。你的组织技巧会让客户放心，因为他们知道你对于案子、交付和进度有完全的掌控。

震慑行动是在案子的每个阶段与客户互动时的目标，下面是一份震慑行动的清单，这些要点在多个方面将给予你帮助，震慑你的客户。

巩固客户关系，或给潜在的案子开绿灯

- 给客户一些甜头，或者能带来惊喜的礼物。
- 在客户预期之前及早提案。
- 与客户共进午餐或一起打球。
- 把提案打印出来，亲手交给客户，而不是用邮件发送 PDF。
- 在提案中加入注释说明。
- 提供折扣，名目可以是慈善组织、友情价或者批发价。
- 如果你在大公司工作，请你的上级给未来的客户发送一封拜访信。

- 一旦案子放行，立刻开展一系列的行动，如开工会议、介绍团队成员，这是一个快速启动案子的好方法。

在案子的创意阶段

- 提供多个样稿，超过客户的预期。样稿可能是同一主题的变化，也可以是全新的方向。比如，客户想要五个 logo，那你就给他发十个。
- 如果是设计 logo 的案子，将最好的 logo 放到真实场景中（比如车身或建筑）。同样，logo 也可以放到名片上，看看它延伸到市场营销方面的效果怎么样。
- 如果是设计印刷品，那就将作品打印出来，看看实际的效果。
- 当进行面对面的会议时，把样稿打印出来，贴在白板上，最后留给客户。同样，这时你也可以送给客户一些小礼物或小甜头。
- 如果是设计网站，在头一两轮的反复中若客户没有什么反馈，那你可以设计一些可单击的页面，在最后一次提

交样稿时展示给客户看。

在网站项目的构建阶段

- 如果你已经集齐了所需的所有素材，在第一次向客户展示可用版本前，就把整个网站全部做好。
- 在客户预定的网站上线日期之前，完成所有交互功能和视觉元素。许多客户更容易对能动的内容留有深刻印象，制作出交互和可动元素能让案子生动起来。
- 你可以为网站增加一些预期之外的代码或特性。

案子的收尾阶段

- 最终金额小于预算。花费比预期的少，任何人都会很高兴。
- 即使客户额外要求你做了一些事，也不要为此向客户要钱。
- 送客户一些小礼物，或以其他方式表示你的感谢。

当然，在案子的每个阶段，你都应该试图在进度表计划之前完成工作，获得客户彻底的认同，让客户"真懂"，以达到超出客户预期的效果。

28 人靠衣装马靠鞍，样稿也需要打扮

这些年我懂了几件事：点心加点奶油就更好了；菜肴上加点奶酪就更好了；画作上裱个木框就更好了。

最近，我在餐厅排队时看到墙壁上有几幅照片，说实话，拍摄水平不怎么样，我用手机都比这些拍得好。但是，这些照片都裱上了精致的木框，周围是宽宽的白边，透过干净的薄玻璃，还能看到照片拍摄者的手写签名。

大多数人都去过艺术博物馆，我自己本身辅修过艺术史，当然也去过艺术画廊。老实说，那里所谓的"艺术"，甚至就算是以收废品的价格都不一定卖得出去。但是，如果一旦给它们裱上华丽精美的木框，放在美术馆的聚光灯之下，它的身价会立刻涨到几百万美元。

这就引出了一个问题，为什么会这样？你可能听过一句话叫"人靠衣装马靠鞍"。在设计行业，外表非常关键。你可能设计出了最高水平的作品，但如果你只把它的JPEG格式文档当成邮件附件，然后单击发送按钮，那么你就失去了在客户面前出彩的机会。许多设计师都会犯这个错误。当展示你的设计时，你需要用尽一切手段控制展示的环境。

最简单的方式就是面对面的沟通。你要把样稿打印出来，钉在黑色泡沫板上，设计一个小的装饰标签，然后把案子的名字和logo写在上面。最后，把它装进时尚的公文包，你就可以出发了。

用网络发送设计样稿有一点微妙。第一个秘密是，千万不要通过邮件把样稿发送给客户，因为你无法控制设计样稿的展示，甚至有些客户由于服务器的原因，根本没法收到你的附件。你必须把样稿放在一个你可以控制的环境中。对于每个案子，我们都会制作一个网页，用于交付样稿（比

如可单击的网站设计样稿）。菜单经过精心设计，包括主题色、logo 和联系方式。每次需要客户验收时，就把样稿上传到服务器，并在菜单页面更新链接。然后我们以邮件方式给客户发送链接，并让他们验收。这就是控制环境的第一步。

下面还有一些给客户展示样稿时需要考虑的要点。

- 网站的样稿应该置于带背景的 HTML 页面上。设计可以适当居中，背景可以拉伸为最大显示器尺寸。尽可能让设计样稿看起来真实，不要仅仅上传一个 JPEG 文件，就给客户发链接去查看样稿。

- 因为发送数字格式的印刷品样稿比网站副本更加困难，所以无论任何时候，我都建议你发送 PDF 和 JPEG 文件。比如，三折页宣传册的 PDF 版本里面应该是三个单独文档。PDF 文档应该允许客户缩放、阅读文本、近距离观看最细微的细节之处。

- 对于 JPEG 版本的印刷品样稿，要包含宣传册首页和内页，每一页要并列

放置，并在上方的页面上增加一些阴影，使其看起来就像照片一样，效果更加真实。确保在 JPEG 的下方设计一个简单的页脚，包含 logo、案子名称和日期。客户看完 PDF 文件后，不一定能想象出最终产品的样子，而 JPEG 版本则可以帮助客户把握这一点。这一原则同样适用于其他印刷设计元素，如名片、信头、年报，等等。

- 发送 logo 样稿时，确保每个样稿单独为一页 PDF，这就可以避免多个 logo 处于同一个页面时对客户的干扰。

- "打扮" logo 的案子很有意思。我建议你利用 PS 技能，把 logo 放置在各种真实情景之中。我们经常把 logo 样稿置于卡车车身、衣服、帽子、建筑甚至巴士车身上。曾经有一位设计师，把为曲棍球队设计的 logo 放在客户溜冰场的照片上，看起来棒极了！这样，客户就能实际地感受到 logo 在真实世界情景中的效果。

那些知名公司都深谙这一点。下次在买苹果公司的产品时你可以仔细观察一下，它们独一无二的产品包装有一种高品质和历久弥新的艺术感。如果收到这样一份包装精美的圣诞礼物，那真是太让人激动了。这就说明了一个简单的道理，对于最终用户的体验来说，外观就是一切。如果想让设计引来赞叹，那么第一次就把样稿打扮得漂漂亮亮。

29 好想法不怕晚

在公司成立的头六年，华纳兄弟公司是我们最有价值的老客户之一。我们为能与他们合作感到非常骄傲，并尽力满足客户的要求。有一次，我们的几位设计师准备把一个网站样稿交付给客户，当天快要下班的时候，我们聚在会议室检查样稿。小鸟崔弟（卡通鸟名字）是大家讨论的焦点，设计整体也非常到位。然而，在检查设计可用性的时候，导航出现了比较明显的问题。我向负责这个案子的首席设计师指出了这个问题，并提出了解决方案。我估计改变设计大约需要45分钟，而他是这样答复我的：

"好的，我认为这是个好主意，不过今天有点来不及了，我们还是先发出去吧。"

我简直不敢相信自己的耳朵。你怎么能给华纳兄弟公司（以及其他客户）一个二流的方案？如果你有一个更好的想法，那绝对要实现出来。怎么能把时间来不及当成差劲设计的借口。我强行介入，并要求他们完成修改。

当然了，这种思考需要与截止日期进行权衡。截止日期不能错过，有时候需要在设计上做些妥协。在这个事例中，比较好的方式是，在邮件中向客户简单说明，如下所示。

"在我们团队进行最后一次检查的时候，发现了一个网站导航的解决方案。我们想确保按时交付工作，所以在约定时间内把我们讨论过的样稿发给你。明天早上我们会把额外版本的样稿准备好。新样稿的设计不变，但导航做出了调整。我们想听听你对目前这个样稿以及明天交付的新样稿的看法。"

这个说明兼顾了客户的期待和截止日期，此外，也为设计师争取了更多的时间来进行修改。客户付你薪水，让你提供最佳的解决方案，要想在设计行业获得成功，你

的作品必须注入最好和最专业的创意，无论时间有多晚。

当然，设计一旦推进到某一阶段就无法再回头了。比如，当样稿都做好了，并开始制作后，你就要坚定地推进设计，并按计划实施。

我要说的是，在检查样稿时提出的改进必须优先执行。你必须总是努力做到最好，并在任何时候、任何地点拥抱能够给作品带来提升的建议。好想法不怕晚。对于小鸟崔弟这个案例，短短的45分钟就能纠正错误，并让一切变得焕然一新。

30 慎用占位符

作为设计师，客户不止一次让我们马上提交设计，可这时候他们连设计所需的素材都还没给齐。遇到这种情况时，你就需要使用"占位符"（FPO，表示暂时占位用的图片标志，想最终作品中使用的）了。不幸的是，占位符总会不时地出现在最终作品中。如果是印刷品的案子，占位符甚至都被印出来了；如果是网站的案子，占位符会被上传到正在运行的服务器中。这种情况经常发生，毕竟，谁都会犯错。

我对此深有体会。在我刚开始事业的那段时期，年轻又迷茫，有一次，我设计了一个网站，但是客户还没有把文案交给我，所以我需要使用一些替代字符来占满空白。随后我随手敲了一段："为什么我要写文案？因为客户没有把资料给齐，没法完成设计，这个案子遥遥无期啦。希望客户早点儿把文案给我……"然后我就把这段话复制粘贴到设计中所有空白的地方。"这样就好多了，"我想，"不过在上传到服务器之前，我会确保用真实的文案把它替换掉的。"

第二天，电话响了，是客户打来的。她说："设计看起来不错，但是那个文案是什么情况？'为什么我要写文案……'"她开始逐字逐句地念我本以为不会被发现的占位符。随后，她开始数落我，指责我没有职业精神。我只能找个地缝钻进去，然后像狗一样夹着尾巴认错。从那以后，我再也没有犯这样的错误。

我们公司的一位员工也犯过一次这样的错误。他在我为福克斯设计的一个高访问量儿童网站上放了一段不雅文字用来占位。好在我们的内部团队人员立即发现了这个错误，并予以纠正。我想，这位员工后来再也没有犯过这个错误。

我想说的是，对于占位符，你永远不能掉以轻心。它们总会在各种莫名其妙的时刻出现在客户的眼前。绝对是这样的。下面有一些避免犯错的方法。

使用真实文案： 无论何时，尽可能使用实际的文案和图片。如果客户没有提供内容，那就需要你去找一找客户现有的素材（印刷品或网站），看看能否找到合适的内容作为占位符。如果客户没有提供任何文案，我们还推荐尝试自己编写。好几次，公司编写的文案深受客户的喜爱，并且被真正地用到最终设计里。

使用乱数假文： 如果你实在没有任何可用的素材，你就必须使用"乱数假文"，它们经常被用于出版和平面设计，我推荐你去 www.lipsim.com 寻找。要牢记的一点是，虽然只是复制和粘贴一些占位文本，但你还是要对它们进行设计。你必须检查多余的空格、断行、断句、孤字，等等，就像做其他排版设计一样。同样，为了让设计中的各个部分看起来区分明显，你还要确保每个段落填充的占位文本各不相同。

使用恰当的素材： 当使用占位图片时，确保选择合适品牌的素材。最近，公司的一位设计师为新案子使用了一个卡通形象作为占位图片，而这个卡通形象是我们之前为一所大学量身打造的，根本不搭！换句话说，占位图片也需要根据每个案子进行设计。确保图片的裁切、色阶和对比度都恰到好处。如果占位图片使用不当，会毁了优秀的设计，并让客户无法看到样稿可圈可点之处，即使它是一件杰作。

使用灰框： 如果你真不知道用什么图片比较好，那就用灰框代替吧，并在灰框中写上"仅用于暂时占位"。

此外，你一定要向客户说明你使用了占位元素。客户真的会问你："设计稿中的文案是什么意思？我读不懂！"你无法知道客户是否知道那是占位符，在邮件中进行简单的解释说明就能解决这个问题。

最后，你要做好准备，所有的设计元素都会在某时某刻出现在客户面前，甚至更糟糕的，它以最终产品面世。因此，你在选择占位元素时要特别仔细，这样你就不会陷入尴尬的境地了。

你在选择占位元素时要特别仔细，这样你就不会陷入尴尬的境地了。

31 删掉多余的空格

我总是要为别人删除句号后面的那两个空格中的一个空格,把这些时间累加起来,可能会超过二十四小时。老实说,我想把这些时间要回来,所以,我正式把它写下来公布于世。

句号 – 空格 – 空格 – 新句子

这可能是小学老师在打字课上教你的。现在是时候改掉这个习惯了,而且是立刻就改掉。你这是在浪费我的时间。

句号 – 空格 – 新句子

这才是对的,别管打字课的老师是怎么教你的。你是设计师,你的工作是让文本看起来更漂亮,而句号后面的两个空格每次都会引起视觉上的悲剧。

维基百科是这样解释的,两个空格起源于19世纪打字员的习惯,那时,打字机上的空格键没法明显区分出字间距和词间距,为了兼顾可读性和易读性,只能打两个空格。然而,到了20世纪,打字课仍

然是这么教的，时间长了，也很难改过来了。

今天，均衡字体可以调整合适的字距，两个字符宽度的空格显得太宽了。但是，传统打字员还是坚持在句尾敲两下空格键，可能是习惯使然，也可能是真的不知道正确的做法，或者就是顽固。

比这个问题更加复杂的是，竟然出现了两种方法的争辩，双方支持者都声称，不论是可读性还是易读性，自己的方法都是最好的。有人研究后的结论是："尚无定论。"

说真的，我对"句号－空格－空格－新句子"的历史没有什么兴趣。但是以设计专业来说，视觉考量大过其他一切考量，而这对于设计师来说就已经足够了。句号后面的两个空格宽度就像开凿了一条运河，在文本主体上留下了尴尬的裂痕。文本是视觉元素，其设计必须与其他视觉元素形成统一。所以，请不要再用"句号－空格－空格－新句子"了。

32 样稿的真相

在行业中,大家对"样稿"这个词所代表的含义存在普遍的误解。然而,几乎每个设计师都知道,"样稿"基本上代表的是草稿或者设计的原型。

经过随机的调研,我得出的结论是,大多数人对于样稿形态的期待不是完全相同的。对于有些人来说,样稿就是构成成品的各个元素,还有些人认为样稿就

是图片和文字的摆放,甚至有的人会认为样稿和最终产品没有什么差别。样稿一词在不同的行业中也是有差异的,这就解释了为什么世界上会有这么多设计师提交糟糕的样稿。

在提交样稿之前,设计师应该使出全身解数来打磨它,对于每个细节都不放过,以便帮助客户清晰地了解最终产品的样子。

33　提高工作效率

多年前，我们为一个客户创建了一个网站，最近他请我们为网站做一处修改。我们的业务拓展部门的主管叫来了某个团队的员工，问他完成修改需要多久，此人回答："1 小时，但我在接下来的 6 个星期还有其他的案子要做。"当时我就震惊了。6 个星期，竟然挤不出 1 小时的时间来给网站做个小修改？6 周就是 14400 分钟，而主管只需要他挤出 60 分钟。从回答中可以看出，这个员工没有意识到，我们双方一直都在浪费时间。在这里浪费 5 秒，在那边又浪费 5 秒，把每天浪费的时间加起来，真是可怕。

如果你每分钟能节省 5 秒钟，那 1 小时就是 300 秒（5 分钟）。如果 1 周的工作时间为 40 小时，那就是 200 分钟（3.33 小时），1 年就是 173.16 小时（7.215 天）。或者说，几乎是一个 7 天的假期了（更棒的是，如果一个 12 人设计团队都能节省时间，以每小时 100 美元计算，我们一年可以多挣 207792 美元）！

我们公司之前的一位艺术总监就非常善于利用时间。他用左手使用数位板，用右手使用鼠标，键盘放在中间，工作起来雷厉风行。不幸的是，不是所有人都能有这种能力，但是，下面有一些方法，让所有人都能节约每分钟的那 5 秒。

掌握快捷键：我们公司的效率最高的团队中有一个人，他好像知道所有的键盘快捷键。他并不是最好的设计师，也不是最好的程序员，但他的执行效率使其成为最重要的团队成员之一。

整合任务：将一天中同类的任务整合到一起。比如，你一天可以分三次检查语音信箱，而不是来一次电话就查看一次语音信箱。根据你在公司中岗位的不同，可能你会每隔一段时间查收一次邮箱，一次性完

成 Photoshop 相关的所有工作，然后集中全力写代码，一次只埋头于一个案子，这样你就可以省下切换任务所浪费的那宝贵的几秒钟。

减少杂乱：如果你的办公桌上躺着一堆破烂，计算机桌面上放着乱七八糟的文件，你就会在寻找所需文件或图片的过程中浪费宝贵的时间。无论是有形的物品还是无形的数字文件，都将其归整起来，这样你就能更快地找到东西，头脑也更清晰，时间也就节省下来了。

适度休息：如果你像我一样，坐得越久或者工作得越久，头脑就越迷糊，站起来，稍微休息一会儿。站立加上短暂的休息，会让你在重新坐下开始工作时变得头脑清晰，更有效率。如果真处在紧要关头，你要严格确保得到休息，眼睛看着时钟，休息 14 分钟，而不是 15 分钟，这样又节省了 1 分钟。

戴上耳机：如果你处于开放的工作环境中，戴上耳机可以阻隔身边的杂音，并帮助你集中精力在手头的工作上。除此之外，如果戴着耳机，其他人通常也不会来打搅你，无论你是否真的在听音乐。

远离闲聊：办公室的每日闲聊非常容易浪费你的大好时光。老实说，我所工作过的地方（包括我自己的公司），闲聊占据了一天时间的 20%，甚至更多，团队成员们把时间浪费在分享故事、观点、视频和笑话上，就是不用于工作。对此我通常不会表现出不高兴，因为这也是对培养创造力十分重要的团队建设。但是，如果工作量很大，交稿日期又迫在眉睫，就要集中精力了。避开闲聊，就可以节省那宝贵的 5 秒钟。

告诉大家你很忙：如果你正在为交稿日期而冲刺，那请确保所有人都知道这一点。友好地告诉团队，如"大限已到，必须交稿，非诚勿扰，不胜感激。"

寻求帮助：如果你真的担心赶不上交稿日期，那就寻求帮助吧。如果某位团队成员不太忙，正好是

个好机会向其求助。

设置计时器： 我不反对为会议或者任务设置计时器。跟计时器赛跑的时候，工作效率高得惊人。

关于时间管理和工作效率的书籍多得数不清。如果你有意优化每天的时间，去书店买来一本看看吧。我最爱的一本是戴维·艾伦写的《搞定：无压工作的艺术》(*Get Things Done*)。

设计行业是以交稿日期为导向的行业。我们必须以秒度日，尝试从 1 个星期里挤出 1 小时，或从一天中挤出 5 分钟，以便赶上交稿日期。有效利用时间是成功的关键。如果你是自由设计师，时间更是金钱，干活越快，挣钱越多。

最后，无论你是否是地球上最优秀的设计师，如果你完成工作总是比别人慢，你就很难在这个快节奏的、以交稿日期为伴的设计行业获得成功。善于利用时间，提高工作效率是你成为杰出设计师的关键所在。

干活越快，挣钱越多。

34 打字如飞

在我的职业生涯中，面试过百余位求职者。我通常会问未来的员工一个问题："你打字有多快？"通过打字速度通常可以判断一个人的工作效率。打字越快的人，其工作效率越高。从我遇到的情况来说，这是一个真理。

如果一个人特别在意自己的打字速度，并且明显目标清晰，那么他通常干任何事都很麻利。他们能熟练地使用键盘快捷键，会使用一些策略来优化他们的时间，并且他们创作出高品质作品的比例也比其他人更高。在设计行业，时间就是金钱。发掘行动麻利、工作到位的员工是成就你的事业的关键。

35 如何接大案子

给猫咪挠痒痒的方式有很多种，但要吃掉一头大象只有一个方法：一口一口吃。

当我们接到百事公司这个知名品牌的案子时，我们激动得不得了。客户要求我们创建一个带有游戏和活动、面向儿童的交互世界。但挑战也随之而来，我们预感时间会很紧张，因为要在短短八周内完成这个六位数报酬的大案子。

这个任务是创建一个包含三个独特世界（对应三个颇受欢迎的产品线）的交互天地，每个世界包含独有的动画、游戏、小测试和四个彩页。此外，我们还需要为家长创建一个交互区域，用以提供关于产品和营养成分的信息。

一个天地、三个世界、三个独特的游戏、三个交互小测试、十二个彩页，以及完整的产品区域，这些都要在两个月内完成，我们知道，懒懒散散的执行方法是无法吃掉这头大象的。为了不在最后时刻搞砸，我们必须有条理、有组织地完成这个案子。

选择团队成员： 第一件事就是为这个案子挑选人手。我为这个案子组建了一个七人专项小组——艺术总监、设计师、代码工程师、插画/动画制作者、美术设计师、客户专员，还有我（担任项目经理）。此外，我们还让行政主管负责其他琐事、编写文案、调研和品控。

细化任务： 我将团队召集到会议室的白板前，开始头脑风暴，写出一份完整清单，包含详尽的需要完成的任务。我们不仅列出了大致的想法，比如"设计世界1"，还细分出了具体任务。

世界1

- 创建世界1的线框图，给客户审批。
- 完善客户的素材，使其能用于样稿。

- 设计登录页面。
- 创建动画故事板。
- 设计通过三个世界的图标。
- 创建动画样稿,给客户审批。
- 创建最终动画。
- 为世界 1 页面的初步样稿写代码。
- 将客户认可的设计素材和初版游戏结合起来。
- 为世界 1 创建音效库。
- 将音效和最终动画链接起来。
- 测试和品控。

需要说明的是,每个游戏都有其待办任务,而不是简单地安排某人去"设计世界 1"。

游戏 1

- 为游戏 1 创建线框图,给客户审批。
- 设计标题画面。
- 设计游戏画面。
- 设计胜利/失败画面。
- 创建游戏角色和其他元素的插画和动画。
- 为游戏画面编写文案。

- 编写游戏的初步代码。
- 将客户认可的设计素材与初版游戏结合起来。
- 为游戏 1 创建音效库。
- 将音效和最终动画链接起来。
- 测试和品控。

在为所有其他案子的元素创建完类似的清单后,我们就按自愿和指派的方式分配人手到各个任务。

分担责任: 当自愿者认领了任务后,我们就在待办事项的旁边写下他的名字。每个人都很清楚,一旦待办事项旁边出现了自己的名字,他就要对要执行的任务全权负责。为了整个案子的完成,每个人需要完成他们各自的任务。

- 创建故事板动画(艾兰)。
- 设计标题画面(詹内特)。
- 为游戏画面编写文案(瑞秋)。

通过将任务细分为小任务,我们便可以将案子分担到七个人身上,还可以调用专项小组之外的

人来帮忙。就像我说的，我们的行政主管还负责调研和写文案。虽然在这个案子中不需要 PHP 编程，但是我们的 PHP 工程师自愿负责测试和品控。任务划分得越细致，就越容易找到人来帮忙。

感到压力：你所感受到的案子的压力，与案子的大小直接相关。案子越大，压力越大（奇怪的是，工作细化的大小应该与案子成反比，案子越大，分得越细）。

对于大案子，必须要与人类的天性——爱拖延做斗争。你要有适当的压力，确保每个细分的任务都必须要在指定的时间内完成。

- 设计标题画面（2月3日）。
- 设计游戏画面（2月4日）。

专项团队应该最清楚地知道并按时回顾这些时间点，跑在时间表前面，越早越好。

吃掉大象要花很长时间，并且还需要将其消化，因为你无法在最后一天一口吃掉它。你必须列出计划，吃一口、消化一下，然后继续吃。

给猫咪挠痒痒的方式有很多种，但要吃掉一头大象只有一个方法：一口一口吃。

36 维纳斯计划

我们的公司相对年轻，并且正在成长，我们觉得，有必要找到自身那些有发展空间的方面。为此，我们分析了能让设计公司得以获取成功的几个核心因素，包括盈利能力、客户满意度和作品品质。在公司经营的前几年里，我们的盈利在 50% 左右；客户不断地向我们表达出赞赏，并主动给我们引荐新的业务。但是，我们的作品还没在《交流艺术》（*Communication Arts*）这种行业核心期刊上露过脸，这是因为我们感觉自己不够格。我们的作品确实称得上"优秀"，但我们想要的是"杰作"。因此，我们将提升作品品质作为前进方向，我们需要把精力放在这个方面。

公司中优秀的设计师们聚在一起，想找出一个系统的方法，来让我们能更好地创作出高品质的设计，以及让协作的效果最大化。后来，我们开发出了一套流程，并亲切地以掌管爱和美的罗马女神为其命名——"维纳斯计划"。

后来，这个流程变成了公司的一个组成部分，而且并不需要正式的组织会议。多年前确立的原则现在仍然是我们获得高品质作品的关键，它还可以在任何机构中应用并得以完善。下面是我们提升作品品质的流程，从案子一开始，到将作品交付给客户。

1. 艺术总监发起

与会者： 负责案子的设计团队和艺术总监（有时候接来案子的业务拓展团队成员也在会场）。

摘要： 案子在组织内部立项之后，艺术总监与负责案子的设计团队讨论大致细节。

目标： 确保设计团队掌握案子的所有信息，包括以下内容。

- 客户的目标。
- 客户的设计风格（方向）。
- 案子的细节。
- 目标受众。
- 理解案子的可用素材。
- 理解案子各要素包含哪些内容。
- 清楚进度。
- 清楚预算（要花多少工时）。

交付物：指派一个专人负责记录和分发会议记录，供团队成员在案子过程中参考。

2. 明确标杆

与会者：负责案子的设计团队。

摘要：在会议前，负责案子的设计团队需要调研之前做过的类似的案子，包括网站、杂志、书籍，以及其他合适的资源。每个团队成员都在会议中提交自己的方案，以便团队讨论。

目标：建立一系列设计范例，启发灵感，将我们的设计推向更高的品质。设计范例就是标杆，在开发过程中作为参考。请注意，标杆并不是用来模仿的，而是作品品质的参考。

交付物：作为标杆的设计范例至少有一个，至多有五个。根据公司生产管理系统的实际情况，将这些范例添加到案子文件夹或数字工具中。

3. 选出草稿

与会者：负责案子的设计团队和艺术总监。

摘要：在这个会议上应该有很多的讨论和头脑风暴。设计团队通过头脑风暴产出概念，形成供内部讨论的草稿。草稿应该包含对于概念的想法和布局/网格的想法，并由设计团队和艺术总监共同分析每张草稿的优点和缺点。

目标：决定概念、布局和网格，以此开发出初版的样稿。

交付物：设计团队需要交付初版样稿数量的至少二倍的缩略图（如果希望第一次交

付给客户三个样稿，那就需要提出至少六个草稿）。作为小组，设计团队要与艺术总监共同决定选择将哪些草稿开发为初版的样稿。

4. 批评会议

与会者： 负责案子的设计团队和其他非专项小组成员。

摘要： 在将样稿提交给内部讨论之前，请设计师和非设计师检查和讨论样稿。这一环节就像是课堂评论，提出问题，解答问题。设计应该被彻底讨论，以使其品质获得最大限度地提升。在这一阶段不应该有"我觉得它不错"这样的评论，而应该将焦点放在"如果……怎么样"这样的问题。"如果这里这样设计怎么样？""如果像这个网站那样做怎么样？"所有参会者的语气应该是"我们这么做会不会更好？"无论原始的样稿有多棒，都应该想一想是否还有进步的空间。

目标： 仔细检查设计，并提出可以提升设计品质的细节清单。

交付物： 设计团队接受批评反馈，并在样稿上进行修改，准备开始"最终修改会议"。

5. 最终修改会议

与会者： 负责案子的设计团队、艺术总监，以及其他公司管理团队成员。

摘要： 设计团队向公司内部展示初版样稿。这个会议应该在将作品交付给客户的至少一天前进行，以便能够完成最终的内部修改。

目标： 在将样稿交付给客户前，获得内部的批准/反馈。基于此次会议之前的流程，设计团队应该对作品做一定程度的打磨，使其让团队成员满意，而不是变成另一个讨论样稿的会议。

交付物： 经过内部批准并且执行了最终修改的样稿。

绝对出乎你的意料的是，许多设计公司都是组织无序的。在设计和艺术院校，课堂上通常充满了定期的讨论，但是在我工作

过的大多数公司中，通常为了加快生产和赶稿，而省略这一环节。在这种情况下，受损的是作品品质。"维纳斯计划"（其中的一个环节或全部环节）可以很容易地融入任何公司的流程中，并且可以使作品品质在短时间内大大提升。

37 案子追踪与执行

从自由设计师转变为设计公司老板的过程中，我一直在调整。这就像在爬山，必须随时改变策略才能推进工作。当我开始聘请员工时，我每两周就要调整一次制作流程。我们的发展速度非常快，好像每当有新员工入职，就要调整方法以便让工作继续推进，并找出对于团队和案子利益最大化的流程制度。对于三个人完成十个案子的制度，不一定适合五个人完成二十个案子的团队。

我们发现，要实施一个优化的制度，明确案子追踪和执行流程是非常关键的一环。下面是我在不同的事业发展阶段采用的案子追踪和执行的方法。

方法 1：待办清单

对于自由设计师来说，待办清单非常有效。拿出一张纸，将你需要做的事情写下

来，做完一件，就划掉一件。

适用情况： 如果你一个人要管理几个案子，这种方法简单易行、效果良好。

方法 2：收件箱

自从我在几年前开始利用电子邮件的收件箱，到现在我都离不开它。只需要将要完成的任务通过邮件发给自己就行了。一旦任务完成，就将其归档或者删除那个邮件，这样就能轻松地追踪任务。大多数人都会时常检查邮箱，这能帮你追踪待办事项。

适用情况： 这种方法对于案子不多的独立自由设计师是最佳选择，此外，根据我的实际经验，此方法对于大型机构来说也是个很棒的工具。

方法 3：白板

在 20 世纪 90 年代末期，我担任一个小团队的艺术总监，创建了互联网上最早的儿童交互世界。每天早上七点半，我都会接到公司 CEO 的电话，随后我会向他介绍网站的进展。那时互联网产业疯狂发展，我们就像在与快速增长的市场赛跑。我们的目标也很远大，每天都发布新的内容。我们的方法很简单：将所有必须要做的事情和要完成的事情都列在白板上。当团队成员完成一件工作时，就从白板上删掉，并把名字写在下一个待办事项的旁边。这个方法广受欢迎，因为它能很轻松地追踪任务，并且可以让团队成员选择自己喜欢的任务。

适用情况： 这种方法既简单又能扩展使用，在多个技能相近的团队成员共同处理大型案子时，这是最佳选择。

方法 4：工作文件夹

我最早工作的小型设计工作室就采用这种方法，跳槽后，我把这种方法带到了其他几家公司。为每个案子创建一个文件夹，无论什么案子都可以。每个文件夹包含案子范围的细节文件。文件夹在谁手里，谁

就要对案子的监控和执行负责。当案子处于开发团队的环节时，文件夹在开发团队成员间传阅。

适用情况： 这种方法适合偏印刷的设计环境。工作文件夹可以方便地归档校样，并且可以轻松地记录案子范围，因为印刷品的范围不像交互设计那样经常更改。不过，这种方法在交互媒介的制作环境中也很有效。

方法 5：熔炉

我喜欢这种方法，因为我的想法就是这样的。我在职业生涯中的好几个阶段都用过这种方法来管理制作团队和大量的案子。你需要一张大号白板（或类似的东西），然后将其分为几个栏（用黑胶带或类似的东西），案子的每个阶段占用一个栏。下面是一些常见的工作阶段。

- 报价。
- 等待审批。
- 构思。
- 初版样稿。
- 等待反馈。
- 二版样稿。
- 等待反馈。
- 最终样稿。
- 等待审批。
- 第一版原型。
- 等待反馈。
- 第二版原型。
- 等待反馈。
- 最终开发。
- 等待审批。
- 发布 / 交互。

现在，为每个案子的每个栏创建等宽的"案子卡片"（卡片大小和栏的大小一样），然后把案子卡片放在所在阶段。你的目标就是将每个案子卡片从头移到最后阶段，直到案子完成。

适用情况： 熔炉方法可以从全局角度出色地管理流程中的案子。在制作会议上也能很容易地与团队讨论每个案子，只需要问："案子推进到下一栏之前还要做什么？"

方法 6：数字系统

数字管理工具应用普遍，能够帮助创意团队在案子上通力合作。借助数字管理工具，我们可以和世界各地的人协力执行案子的工作。

我们公司使用的是 Basecamp（www.basecamp.com），但其实还有很多其他选择，每个工具都有其优势和不足。如果你对使用数字管理工具来管理案子感兴趣，就上网搜索，并选择一款适合你的软件吧。

适用情况：数字项目管理工具对于要管理大量项目的大型公司是最佳选择。数字工具通常可以同时轻松地处理十到一百个案子。大多数数字工具都是按月计费的，如果你是在大型设计公司工作或是全职设计师，那么使用数字工具更划算。

38 走向成功的终点

我的大儿子参加了某个训练营,这些充满朝气的小朋友好像有无穷无尽的野营计划。每次野营都会包含远足项目,为了做个称职的父亲,每次我都会陪儿子一起参加。我儿子喜欢远足,而我喜欢陪着我的儿子……尽管这要忍受难走的道路和野外露营难以入睡的痛苦。说到露营,我还是很有发言权的。你看,我没有姐妹,从小就是和我的四个兄弟一起露营和远足。长大以后,我才明白为什么父母要在每个假期带我们去露营和远足。首先,不用担心淘气鬼们在森林中会弄坏东西;其次,如果让他们走上一整天,小朋友们晚上就能老实地入睡。

在远足中有一些方式,能够帮助你成功抵达终点,我对其中的一些深有体会。直到最近我才发现,远足策略和生产环境有很大的关联性。下面是其中的三种类型的远足和对应的生产环境,让我们来分析一下。在远足中,终点是一个明确的位置;在设计中,终点是一个成功的案子(准时完成,并且在各个环节交付的成果超出客户的预期)。

第一种:终点就在那里

我参与过的很多远足都是这种类型。公园护林员或某个资深专业人士指着森林说:"终点就在这个方向。"之后,远足队伍就出发了,按照大致的方向进入森林,他们希望能够找到终点。通常来说,他们是能够抵达终点的。有时,他们可能会走上几次冤枉路;有时他们会彻底迷路,然后回到起点;最不幸的是,有些人可能最终在深林中迷失,找不到正确的路。

大多数制作环境的运行与此类似,老板或销售人员把接来的案子交给团队,说:"朝着这个方向做吧……加油!"然后,制作团队会接过案子,开始摸索,试图找到

通往成功的道路。设计师可能会走向错误的方向，然后被老板或者客户纠正过来；有些案子则可能错过了交付日期，这会让制作团队和客户双方都感到受挫，并且这种情况屡见不鲜。

第二种：有人指引的旅程

如果远足中能有个经验丰富的向导可能会很有趣。你把所需物资打包好，然后跟在向导的后面，什么也不用思考，他们会为你做出所有的决定。向导知道重点在哪里，你只需要在他们发出号令时，准确地转弯、爬上、爬下。向导会为你踏出前进的路，你只需要一步一个脚印地跟随就行了。

这种制作环境可以经营得非常成功，你需要的就是一个无所不知的大明星设计师，他能让每个案子都获得成功，能让每个客户都满意。通常，这个角色都是艺术总监或创意总监扮演的，他们在办公室中四处走动，为每个案子发号施令。我曾经就扮演这样的角色。对于不想做出艰难决定的

设计师来说，这听起来很幸福，然而真实情况是，这种方式会让所有人沮丧。长久以来的言听计从会让设计团队变得孱弱，而大明星艺术总监会感到诧异，为什么设计团队成员不会独立思考，还要担心自己生病或休假时谁来掌控公司的大局。更重要的是，这不是一种可拓展的策略，当你的公司开始成长发展时就会遭遇局限，因为大明星设计师没法有效地管理大量的案子和员工。

第三种：有详细的地图

完美旅途的最佳选择，就是拿到一张详细的地图，这个地图由熟悉地理的人所画，而读者要懂得如何去看图。想象一下，手中有一幅地图，上面有关键的标识和比例尺，并在每个支路上标明了方向。此外，地图还包含了需要注意的陷阱，需要带多少水，每段路程要花多长时间。通过这些信息，远足者无须研究太复杂的问题，也能抵达终点。事实上，很多方向感不好的人通过使用详细的地图都能到达美好的终点。

由明白人创建的流程文档是在制作环境中创作成功作品的最稳妥的方法。我指的不是简单的流程——批准案子、制作网站、给客户发账单，周而复始。许多公司都是这样做的，并"认为"这就是流程。我说的流程是针对每种类型的案子，详细且有条理的过程。只有深入挖掘待办事项的细节，才能确保你和制作环境中的其他人不会遗漏案子中的重要事项。我们公司的每一个案子都有一系列待办清单，当客户认可案子后，我们会附上合适的待办清单，然后将其转交给制作团队。详细待办清单列表式的制作过程因此成了案子走向成功的路标。

案子启动

- 【客户】公司收到案子的初步信息（通过网站、电话、简介、网络事件，等等）。
- 【设计公司】与客户讨论，验证案子的可行性。
- 【设计公司】如果案子可行，将客户的信息（包括客户名称、邮件地址、电话号码、简短的案子信息）添加到 Basecamp 软件中。

提案

- 【设计公司、客户】列出电话、会议和电子邮件。
- 【设计公司】内部头脑风暴，提出设计概念和范围（工时、格式、制作团队策略、对比行业内的定价和工时）。
- 【设计公司】使用提案模板和已获得的案子资料，提交正式提案。
- 【设计公司】内部检查提案。
- 【设计公司】给客户发送正式提案（确保将最新的邮件抄送给相应的上级，以提案和案子名称注明）。

等待客户批准

- 【设计公司】确认客户收到提案的回执。
- 【客户】批准、要求调整或否决提案。
- 【设计公司】如果客户要求调整提案，案子将回到提案阶段，进行相应的任务。
- 【设计公司】如果提案被否决，将案子归档，并询问客户或相关负责人，为什么提案会被否决。
- 【设计公司】如果提案通过，接下来就要开始制作正式文档（或者工作说明书、订单、报价确认单、邮件确认信、建档流程，等等，这取决于你和客户的关系）。

开工

- 【设计公司】宣布案子获批（向全公司告知项目获批的好消息，可以通过邮件、公司布告栏或聚餐，这取决于案子的大小）。
- 【设计公司】分配案子的负责人。
- 【设计公司】销售人员或者管理人员将获批邮件发送给客户，同时抄送给项目负责人、行政主管以及相应的管理层人员（获批邮件表示案子将正式地从销售团队移交给制作团队）。
- 【设计公司】案子负责人回复获批邮件，并在邮件中告知准备召开项目启动会议。
- 【设计公司】行政主管回复获批邮件，并附带账目信息。

- 【设计公司】行政主管将案子添加到文档中。
- 【设计公司】在 Basecamp 中创建项目（确保在人名和许可的标签上附上公司和客户，以案子负责人的头衔）。
- 【设计公司】将 Profitability Matrix 表格（PMS）中的小时数添加到 Basecamp 中（注意，小时数为负数）。
- 【设计公司】将进度节点添加到 Basecamp（格式为：案子名称 | 进度节点）。
- 【设计公司】将标准的待办事项模板添加到每个进度节点。
- 【设计公司】为具体案子调整待办事项模板（增加或删掉待办事项，为待办事项添加日期，给具体的人指派具体的任务）。
- 【设计公司】在 Basecamp 中为客户创建一个账户（包括个人信息部分的 Basecamp Instructions Message）。
- 【设计公司】在产品管理工具中创建案子开工信息。
- 【设计公司】给客户发送最初的账单。
- 【客户】收到最初的账单。

构思

- 【设计公司】在项目启动会议议程表中填入已知的信息，并发送给客户，为项目启动会议做好准备。
- 【设计公司、客户】项目启动会议。
- 【设计公司】在会议当天将会议议程的完整信息发送给客户。
- 【设计公司】收到客户对于会议议程的回执。
- 【设计公司】创建概念文档（包括启动会议议程注释、站点地图、线框图、技术策略）。
- 【设计公司】内部检查和评估概念文档。
- 【设计公司】将概念文档发送给客户。
- 【设计公司】接受客户关于概念文档的确认信息。

第一版样稿

- 【设计公司】设计第一版样稿（样稿的数量应该与案子的范围相适应。通常来说，如果是网站的案子，这个阶段

应该提供两到三个样稿，你的焦点应该是提供多样的方案——网格、导航风格，等等；如果是 logo 的案子，通常要提供六到十个方案；印刷设计通常提供两到三个设计样稿）。

- 【设计公司】第一版样稿的检查与评估。
- 【设计公司】将第一版样稿用电子邮件发送给客户（对于网站样稿，应该将 JPEG 文件插入到 HTML 页面中；logo 应该以 PDF 格式发送，第一页显示所有的 logo 设计，后面的每一页都只放一个 logo；印刷品应该以 PDF 格式发送，并附上成品的效果图，如多册放在一起，以及有阴影效果）。
- 【客户】提出对第一版样稿的反馈意见。

第二版样稿

- 【设计公司】设计第二版样稿（根据客户的反馈修改主页的样稿，并设计一两页子页面样稿）。
- 【设计公司】第二版样稿的内部检查与评估（确保完成了客户所要求的更改，并对样稿满意）。
- 【设计公司】将第二版样稿用电子邮件发送给客户（这次只发送新的设计。对于网站样稿，应该将 JPEG 文件插入到 HTML 页面中；logo 应该以 PDF 格式发送，第一页显示所有的 logo 设计，后面的每一页都只放一个 logo；印刷品应该以 PDF 格式发送，并附上成品的效果图，如多册放在一起，以及有阴影效果）。
- 【客户】提出对第二版样稿的反馈意见。

最终版样稿设计

- 【设计公司】设计最终样稿（修改第二版样稿，基于客户反馈，设计一个最终的主页样稿以及一两个子页面样稿）。
- 【设计公司】最终样稿的内部检查与评估（确保完成了客户所要求的更改，并对样稿满意）。

- 【设计公司】将最终版样稿用电子邮件发送给客户（这次只发送新的设计。对于网站样稿，应该将 JPEG 文件插入到 HTML 页面中；logo 应该以 PDF 格式发送，第一页显示所有的 logo 设计，后面的每一页都只放一个 logo；印刷品应该以 PDF 格式发送，并附上成品的效果图，如多册放在一起，以及有阴影效果）。
- 【客户】批准最终版样稿（客户可能会提出一些小的修改建议，这些修改要在第一次开发时落实。如果是较大的修改，需要上报公司的管理层。额外一轮的样稿应该基于第二版样稿修改后发送给客户）。

第一版原型

- 【设计公司】确认托管信用卡信息。
- 【设计公司】准备好服务器软件。
- 【设计公司】注册域名或迁移至服务器。
- 【设计公司】发送 E-mail 地址请求邮件，为客户创建邮件账户。
- 【设计公司】向客户发送邮件，申请所需的设计素材（文案和图片等）。
- 【客户】交付网站所需素材。
- 【设计公司】向客户发送邮件，申请 SEO 资料。
- 【客户】交付 SEO 资料。
- 【设计公司】制作第一版原型（创建所有页面，根据素材和时间情况来决定某些页面是否包含最终内容。所有页面必须都是可点击的，我们要的是可用的网站）。
- 【设计公司】第一版原型的内部检查与评估（与客户批准的样稿进行比较，确保没有偏离设计）。
- 【设计公司】将第一版原型发送给客户。
- 【客户】给予反馈。

第二版原型

- 【设计公司】制作第二版原型（基于客户反馈做出调整，将客户所有的内容和图像都融入网站中，打磨页面细节、添加 Flash 元素，等等）。

- 【设计公司】第二版原型的内部检查与评估。
- 【设计公司】将 SEO 资料加入网站。
- 【设计公司】安装 Google Anlytics。
- 【设计公司】将第二版原型发送给客户。
- 【客户】给予反馈。

最终版原型

- 【设计公司】制作最终原型（确保网站所有方面的功能可以正常运行，并对客户提出的意见进行了修改）。
- 【设计公司】编程马拉松（由至少两人对照检查清单确认没有遗漏工作）。
- 【设计公司】将最终原型发送给客户。
- 【客户】批准最终原型。
- 【设计公司】客户教学会议（使用客户教学会议议程表）。
- 【设计公司】将网站封装发送给客户。
- 【设计公司】发布网站。
- 【设计公司】最终在线点击验证（至少由两人实施）。
- 【设计公司】发布上线通知以及来源文档交付邮件。

事后分析

- 【设计公司】等待两到三天后，确保客户对所收到的网站满意，然后从 Basecamp 中发送项目完成信息。
- 【设计公司】利用事后分析表来讨论案子的得失。

结案

- 【设计公司】在 Basecamp 中为案子归档。
- 【设计公司】将源文件归档备份。
- 【设计公司】发送案子的尾款账单。
- 【设计公司】致电客户，圆满完成案子（利用结案电话事项列表）。
- 在表格中更新收支状况。
- 收到尾款。

并不是所有的案子情况都是完全一样的，客户的行事风格也各不相同。公司有时候会接到只负责编程（写代码）的案子，所以，和设计有关的待办事项就要删掉。对于每个案子，增减待办事项是非常重要的。

在业务流程中使用详尽的书面流程，不会让你在前往终点的途中漫无目的地徘徊。同时，也不需要大明星设计师在办公室中四处走动，告诉每个人每一步应该做什么。待办清单作为几近完美的路线图，能够帮助所有人抵达终点。

制作一份详尽的制作流程图还有额外的好处，它可以帮助新员工快速上手。详尽的待办清单在任何设计制作环境中都是大有帮助的，因此，为每个项目建立明确的待办清单吧。

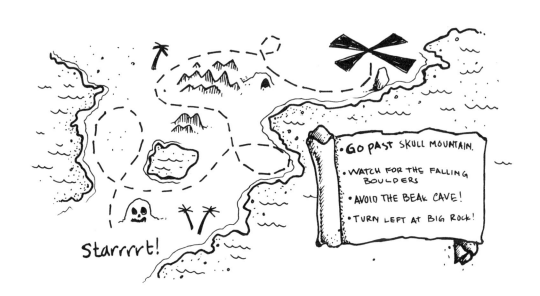

39 解决下班前赶工问题

创业初期，我一开始聘请的都是新手。我承认，我担心负担不起高薪水员工，所以采用了低薪的解决方案。当我的公司开始成长时，员工的技巧也提升了。这些员工逐渐走上管理岗位，而我又聘请了更多的新手。现在的情况是，没有经验的主管带领着新员工。我们很快注意到，这些新晋升的主管经常加班到很晚，努力地争取按时完成工作。每到下班的时候就疯狂地赶工。新员工在玩弄着手指头，而主管们为了在下班前搞定案子而急得扯头发。

最终，我们发现问题在于主管们不懂得指派工作。主管刚刚弄明白如何管理自己的案子，现在他们还要去帮助其他人管理工作。为此，我们发布了一份文件，给这些新晋升的主管们一些指导。

这份文件的名字叫作"解决下班前赶工问题的管理策略"，旨在让主管们做自己能做的事，然后将其他事授权给员工处理。作为主管，你必须明确自己的角色，把几乎所有其他任务都指派给员工，以便让业务顺畅运转。下面是一些可以交给新手的任务，以此可帮助你解决下班前赶工问题。

预写邮件： 安排制作团队的员工写好邮件，然后一早发给你。对于大多数类型的邮件，我推荐使用标准写法。毕竟改写一封已有的邮件要比从头开始写更容易。提前写邮件，会让内容更详尽、更有组织，如果你到下班时才写邮件，通常会忙中出错。同样，创建待办清单也是一个好方法，将收发邮件作为清单上一天中最后的任务，这会让你更有成就感。还有很重要的一点是，先写好邮件内容，收件人和抄送人在发送的时候再填（通常是快下班时），以免不小心点了发送按钮。

预选图片： 如果案子需要很多图片，你就需要安排制作团队的成员去预选图片，他们甚至会将图片的链接发送给你。你可以选择想要使用的图片，然后制作团队

的成员去下载，并将其放到服务器上供你选择。

下载客户素材和上传文件： 安排团队中的新手成员从 FTP 下载或上传案子文件。这项工作很占时间，一般不需要主管的协助就能轻松执行。

收集和检查素材： 将资料统一到服务器，整理素材（如合并美术稿图层、复制和扩大背景，等等），将素材减小到合适的分辨率（如果是 Web 或交互的案子），收集和组织文案，这些工作都可以交给新手来做。

在正式开启新案子前就着手准备： 这件事可以安排给某个团队成员，即使只是简单地打开 PS，将素材置入，然后关闭 PS，等到案子正式开启。这对于减轻压力非常有效。

除了学会给新手安排工作，你也要为自己的工作设定期限，这也可以减轻下班时间的压力。将期限设定在下午四点，而不是六点，然后用四点到六点的时间处理第二天的事情，这样就能让你先行一步。

减轻工作压力的秘诀就是指派、指派、指派。通过将制作任务指派给团队成员，每个人都能在上班时间内及时完成任务，并且让压力最小化。

40 为什么案子会告吹

每年我们都有一两个案子在眼前化为泡影。客户发飙、团队厌倦、预算被砍、工作增加。没错，通常这是由客户的无知和无节操造成的。但我通常不会把问题指向别人，而是先审视自身，问一问："我能做些什么来弥补？"而答案总是"从一开始就不能错过任何细节。"在我整个职业生涯中碰到的每个失败的案子和客户，都能通过一开始就把细节处理得更好而避免。跳过这个步骤，你就要碰到麻烦了。

设计师往往想跳过种种环节，开始最有趣的部分——设计原图。"我才不关心精确的规格呢，以后再说！"我因为这个想法吃的亏，比其他的都多。"设计"不是案子的第一步，细心、有组织的细目收集阶段才是。

很多时候，为了让客户点头许可开始工作，我们的提案都很笼统。如果，有个客户请你设计一个宣传册，你写好了提案，附注了价格，并告诉客户"我要为你设计一本宣传册以提升贵公司的形象"，然后高高兴兴地将它发给客户。为了落实案子，有时候一些含糊其词也是没问题的，但是在和客户就工作范围细节达成一致之前，千万不要开始设计。

"为你设计一本宣传册以提升贵公司的形象"必须分解为以下细节。

- 三折页宣传册。
- 8.5" × 14"。
- 六个版块。
- 四色印刷（每面都是彩色印刷）。
- 不需要承担购买图片。
- 不需要承担编写文案。
- 不需要承担印刷。

这种简单的细节能够给你带来保障，比如，客户说"我以为你的报价包含了图片费""我觉得册子可以更大些，并有十二个版块"，这时你就可以拿起武器自卫。

如果你没有与客户敲定这些细节，那么结果就是双方自说自话，而主动权往往在手持钞票的甲方这边。

这个策略同样可以运用在各种类型的平面设计案子中，如 logo 设计、宣传册设计、标识设计、网站设计。每个案子都需要在一开始就清晰界定种种细节，尽力规避后期出现问题。

无论何时，都要确保敲定了以下条目。

- 尺寸。
- 构思。
- 特色。
- 功能。
- 线框图。
- 网站地图。
- 包含什么。
- 不包含什么。
- 修改多少次。
- 案子持续时间。

如果跳过这些细节，那你就要有麻烦了。通过确认这些细节，可以与客户的想法保持一致，然后在整个执行案子的过程中逐步实现客户的期待。

在我整个职业生涯中碰到的每个失败的案子和客户，都能通过一开始就把细节处理得更好而避免。

41 随身带着本和笔

我先声明，我是一个科技产品的超级粉丝：每一代 iPod 我都买了；我喜欢在 Palm 上信手涂鸦；从蓝莓到 iPhone，从使用滚轮到触控操作，我无所不能。这么说吧，只要是带着 Apple 公司 logo 的铝合金制的产品，我都会买，就算目前还没买，过几天也一定会买。多年来，我把玩了所有这些科技产品，最后总结出了一点：有些东西还是画在纸上比较好。

在我们公司，每个人都将"低保真 PDA"与高科技智能手机一起使用。我们所说的"低保真 PDA"其实就是笔记本，我们都是 Moleskine 传奇笔记本（www.moleskine.com）的忠实用户。只要带着你的低保真 PDA 和一支笔，无论何时何地，你都能运筹帷幄。

清空你的心灵内存。著名的戴维·艾伦在 *Ready for Anything* 一书中讨论了"心灵内存"这个概念。你的内心就像一台计算机，配备内存，每天都有许多信息被填入内存。你的大脑尝试去存储和组织这些信息，并可能会过载，就好像你在系统中打开了太多的窗口和应用会导致内存崩溃一样。

"有些事情会让你崩溃，直到你想清楚自己打算怎么处理这些事情。然后，你将结果和解决方法记录在一个触手可及的地方，以便随时查看。

解决方法很简单，就是写下来，看一看。你可以立刻就处理，或者以后再说，并且相信以后会有更好的选择。将自己的内心提升到更高级的系统上，这样，你的精神力量就能更快、更好地工作。"

Ready for Anything，2003，第 26～27 页

对我而言，书中所提及的"解决方法"就是我的"低保真 PDA"。我几乎总是带着笔记本，甚至睡觉时也会把它放在床上。我已经数不清有多少次半夜醒来，轻手轻脚地记录下心灵内存中的东西。我会

快速地写下重要的想法或者容易忘记的任务，然后回到床上安然入睡，等到第二天清晨时，我会再次检查这些记录。

速记。使用"低保真 PDA"记笔记的速度不比用智能手机慢。我说的可不是按键手机，而是触屏智能手机！虽然智能手机功能强大，但在触屏上的输入远比不上用铅笔在笔记本上的输入速度快。此外，创意人的笔记往往都是难以捉摸的草稿和涂鸦，智能手机可应付不来。

绘画。虽然智能手机和其他设备的绘画功能越来越强大，但在纸和笔面前还是相形见绌。"低保真 PDA"是快速记录设计想法、线框图、缩略图、故事板甚至 logo 概念的最佳之选。平面设计本身就是视觉世界，找个地方把视觉呈现出来是最基本的事情。

装模作样。每次开会时都带着你的"低保真 PDA"，当你在会议上记笔记时，显得你对别人说的话很感兴趣。更棒的是，记笔记可以让你专注于别人的发言，使你真的对别人的想法感兴趣，在你与客户或者上级开会时，这是非常重要的。你把他们的话记下来，而他们因此感受到了你的认真，你也就赢得了信任与赏识。

"低保真 PDA"能让你从很多方面有所收获，我上面所说的只是其中一小部分。你不要误会我，我相信科技的力量，但是科技并不是在所有方面都是强项，古老的铅笔与纸张是无法被取代的。

42 及时总结

在设计行业，有些案子让人愉悦，而有些则是灾难。当案子进展顺利时，我们就会想"看看！我就是大拿！"而案子走入歧途时，我们就会大骂："他们都不知道自己在干什么！"或者"客户真是笨蛋，根本不懂设计！"这些想法一直伴随着我的成长，其实这些就是上星期刚刚经历的事。然而，这些想法对于今后的案子来说起不到任何帮助。

要想提高处理案子的能力，就需要你每次都领悟一些新的东西；要想保证准确分析每个案子，唯有进行总结会议才能落实。通常来说，总结会议就好像是验尸工作，医生解剖尸体，然后判断导致死亡的原因，并做其他的医学评估。通过验尸，医生便能获得重大发现，促进医学的长足进步。

每个案子完成后，穿上手术服，拿起手术刀，一具尸体就在那里等待你的解剖。这个简单的过程帮你确保从经验中有所收获，并且在以后不会再犯同样的错误。下面便是"验尸"的流程。

讨论议题

- 案子名称。
- 评分（1= 完全失败，10= 完美）。
- 做对的地方。
- 做错的地方。
- 要改进的地方。

总结会议需要记录下来，并放在团队成员触手可及的地方，便于其他人能够借鉴你的经验教训。回答以上简单问题的时候，一定要深入挖掘，并坦然接受自己的错误。

在分析"做错的地方"的时候，你的回答不能含糊其词、模棱两可。下面是面对失

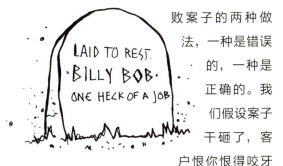

败案子的两种做法，一种是错误的，一种是正确的。我们假设案子干砸了，客户恨你恨得咬牙切齿，完全不满意你所做的一切，而你最终把所有钱都退给了客户，并且永远都不想再看到他们。

错误的做法

讨论议题

案子名称：某网站。

评分（1= 完全失败，10= 完美）：1。

做对 / 做错的地方

案子干砸的原因是客户不知道做网站需要什么。

要改进的地方

如果客户不懂网站设计，就不要与之合作。

在上面这个例子中，最突出的一点就是"笨蛋客户"。好，我们都懂了。更好的总结评估应该是创建一个以笨蛋客户为角色的列表，然后在你的流程中做一些变化，确保以后不会再接到同一类型的笨蛋客户。

正确的做法

讨论议题

案子名称：某网站。

评分（1= 完全失败，10= 完美）：1。

做对 / 做错的地方

案子干砸的原因是客户不知道做网站需要什么。下面是一些用于辨别潜在问题客户的具体事项。

- 客户提出的问题太多。
- 客户的态度太差。
- 客户在批准案子之前三次砍价并改变案子范围。
- 客户好像对于案子的成功与否根本不上心。

要改进的地方

我们会在案子的提案阶段就观察以上这些问题，以此找出问题客户。如果确实发现了客户存在这些问题，我们将晓之以理、动之以情地与客户沟通，确保双方能够共同努力，朝着成功的终点前进。如果我们觉得客户不可理喻，那么我们将在案子开始前取消与客户的合作。

下面是面对成功案子的两种做法，一种是错误的，一种是正确的。

错误的做法

讨论议题

案子名称：某 logo。

评分（1= 完全失败，10= 完美）：9。

做对 / 做错的地方

案子大获成功，是因为乔西设计了一个超棒的 logo。

要改进的地方

今后 logo 的案子都让乔西来设计。

未来的每个 logo 都让大明星设计师乔西来做，这显然不切实际。我们的目标应该是找出如何复制乔西设计 logo 的诀窍。

正确的做法

讨论议题

案子名称：某 logo。

评分（1= 完全失败，10= 完美）：9。

做对 / 做错的地方

案子大获成功，乔西设计了一个超棒的 logo。下面这些诀窍帮助乔西获得了客户的首肯。

- 在开始着手设计前开发概念草图，并给客户展示。
- 征求客户对于概念草图细节的意见。

要改进的地方

我们现在规定，在着手开始设计 logo 案子之前，增加概念草图阶段。

为每个案子都开一个总结会议（无论案子是大获成功还是彻底失败），能够帮助你不再重蹈覆辙，或在今后再获成功。总结会议不需要花太长时间，也不需要非常正式。有时候，反思几分钟就能让以后的日子大为不同。

43　不打无准备之仗

我在印第安纳州北部森林的湖边长大,经常和四个兄弟在林子里抓蛇来打发时间,我太太因此常说我就像是电影中的丛林捕手。那时候,我们会带上罐子和棍子,在林子里待上一天,满地寻找在地面上滑行的朋友。我们非常害怕罕见且有剧毒的响尾蛇,它们在林子中四处游走,伺机袭击小孩子。我们带的罐子是用来装蛇的;棍子用来拍打草丛,把隐藏在其中的蛇惊吓出来。当蛇从草丛中溜出来时,我们就能看出它是响尾蛇还是无毒的花蛇。

幸运的是,我们几个从来未被响尾蛇咬过。但是在生意中,我却因为疏忽了"打草惊蛇"而被"咬"了很多次。我们总是还没有摸清案子的细节就跳进案子。作为设计师,你总想赶紧开始最有意思的环节——设计。如果你太过冲动,跳过重要的发现细节阶段,就好像是还没有用棍子拍打,就直接把手伸进了草丛,这会有被蛇咬的危险。事实上,如果案子干砸,十有八九是因为在案子开始之前,没有把细节工作落实。

在每个案子的一开始,我们的团队会与客

户召开开工会议。会议可以是面对面形式的，也可以通过电话进行，无论哪种方式，都很有效。在会议开始之前，我们会将会议议程发给客户（重要的一点，我们会预先填好我们所掌握的所有信息，然后再发送给客户，别给客户再添麻烦，如果在提案阶段就掌握了一些信息就更好了）。

我们的会议议程包含了以下问题（再次强调，预先填好尽可能多的问题），具体案子具体分析，重点是要深入挖掘，对案子提出你所能想到的所有问题。

开工会议

案子概览

- 案子需要交付哪些内容？
- 目标受众是谁？
- 最大的竞争对手是谁？
- 案子的目标是什么？
- 要解决什么问题？
- 案子成功的要素是什么？
- 对案子有哪些顾虑？

创意概览

- 对案子最终成品的外观和感觉有什么描述？
- 是否需要考虑与现有的营销素材保持品牌一致性？
- 对于品牌使用什么字体和颜色更合适？
- 指出一两家在"外观和感觉"方面与你们的品牌相近的公司，并列出它们的网址。
- 哪种照片或图片更适合你们的品牌？
- 你可以提供哪些资料？什么时候以什么方式交付？

技术概览（以互联网产品为例）

- 这个案子的服务器环境如何？
- 关于技术方面的问题与谁联系？
- 使用哪种语言和数据库？
- 这个网站是否外链接其他网站或应用（任何重要的第三方应用，如 Flickr、salesforce.com、RSS 订阅、视频网站、支付应用）？如果是，谁来提供接口？

- 是否需要使用指定技术应用或框架（如 PHP、ASP、WordPress、ExpressionEngine、Drupal、CodeIgnitor、MooTools、jQuery、Zend、Kohana）？

会议之后，我们会将完整的创意简报发给客户，其中包含案子所有相关问题的答案。这份从会议信息中提取的简报，对于案子的成功执行和每个人在思想上达成一致至关重要，它能让你不被隐藏在草丛中的毒蛇咬到。

发现问题与应对策略

在设计行业，有很多问题需要标识"红旗"以引起人们注意。几年前，我一次又一次地在同一个错误上栽跟头，为此我忍无可忍，并开始在工作过程中发现问题并插"红旗"。我为公司制作流程中的每个阶段都创建了文档，并将"红旗"突出显示；而对于每个"红旗"，我又创建了解决方法，用作问题发生时的对策。我们将这些对策称为"灭火器"。

客户形形色色，状况也各不相同。"灭火器"不能保证扑灭火灾，但它们能让我在处理工作中常见问题时更加有的放矢。下面是一些公司中需要警惕的问题，以及当它们出现时的处理方法。

问题：客户无法提供明确的设计方向，也提不出具体的需求。

当你与客户见面时，他们对于自己的"伟大构想"激动不已。然而，当你开始深入挖掘细节时，他们却不清楚自己想要的是什么。如果客户不能在开始的时候给你描绘出清晰的蓝图，那么他们很有可能在接下来的日子里反复修改案子的范围，让你体验一段梦魇般的过程。

对策 A：如果你预感客户的思路不清楚，那你就不要费力气去帮他们厘清案子的范围。对付这种类型的客户，只需要简单的一招，告诉他："这个案子很棒，我能体会到你的用心。因此，我需要你提供需求建议书（RFP），用邮件把所有需要的细节发送给我就可以了，我们将以此核算费用。"这个方法既不强迫客户弄清楚自己的需求，也掩饰了自己不愿与他做生意的意图。如此一来，你又把球踢回客户那里，让他自己去处理吧！

对策 B：有时候你觉得案子可以接受，客

户在今后也能越做越好。如果你觉得这个客户在得到你的帮助后能够应付这个案子，那你就伸出援手吧。你可以这样对他说："这个案子很棒，为了准确核算案子的费用，我们需要弄清楚案子的范围，我们会按照你提供的信息制作一份设计范围文档，并发给你审阅。一旦敲定细节，我们将把细节文档整理为正式的报价。"

问题：你向客户询问案子情况，但他既不回电话也不回邮件。

客户把案子抛给你，一开始一切顺利，但你一开口问问题，他就越来越冷淡。

对策： 不要像热恋中的情人一样隔几分钟就打一个电话。如果案子紧迫，而且客户真的有意让你来做，他会来找你的。如距离上一次客户联系你已经过了几天或者一周了，那么就给联系人打电话，如果有必要，给他留言。最后再发一次邮件（确保收件人收到了你的邮件，而不是被归入垃圾邮件）。如果他还不回复，就把这个情况告诉上级，然后去做更好的案子。

问题：客户让你反复修改提案，否则不签合同。

2008年，我们接到了一个案子，为一个知名娱乐网站做改版。客户仔细地检查了我们的提案，并要求对其中许多部分增加内容或进行修改。经过一个月的八轮修改，提案终于获得批准开工，我们激动地开始执行案子。在案子的工作周期中，提案概述中的三轮样稿变成了十五轮。六个月的工作最终拖了一年才完成。我们从这个案子中学到了一件事：提案中额外的反复修改会增加案子各个方面的工作量。

对策 A： 提案经过几轮修改之后，考虑将额外的样稿修改也加入案子范围中，这帮助你对接下来的事情有所准备，而不是等到事到临头才惊慌失措。

对策 B： 在报价上不妥协。如果客户开始对报价讨价还价，你就要坚持自己的报价。如果此时客户要求额外的提案，那么在以后肯定还会期待额外的东西。

问题：客户不对收到的提案进行确认。

在你将提案发送给客户之后，他就没有消息了。通常来说，不回复邮件是很没有礼貌的行为。如果客户没有提案回执，即使当下不让案子终止，今后的事情也需要警惕。

对策： 如果客户在收到你的提案后就开始玩消失，他们很有可能是被报价吓到，或者对案子的其他方面有所顾虑。首先，你必须确认他确实收到了你的提案，为此，你需要与客户通过电话或者邮件确认这一点。然后，你要表现出愿意帮助客户解决其顾虑。你可以这样说："你好，我们觉得双方应该见面商谈一下，案子的范围可以调整，以便让预算在你可接受的范围之内。如果你还有其他顾虑，让我们一并讨论。"

问题：提案的报价让客户犹豫。

你把提案发给客户后，客户回复："哇，价格太高了！"

对策A： 客户收到了你的报价，你直截了当地询问客户的预算，然后调整案子的范围，以便符合客户的预算。

对策B： 开导客户。客户通常并不知道满足其提出的需求要花多少钱。很多复杂的事情在客户看来很简单。花几分钟向客户解释一下花费，把时间、任务、技术要素都简单地写下来，有助于客户对案子的完成有更好的理解。

对策C： 内部决定这个案子是否值得以低成本实现。有些案子带来的不仅是金钱的回报，有些案子可能是慈善项目，有些案子可能帮助你进军你一直想要涉足的新领域，有些案子可能会让你获奖并丰富你的履历。在降价之前，请考虑以上这些因素。

问题：案子获批后，客户提出追加新功能和新要素。

这是潜在问题客户的迹象。如果客户反复修改案子范围，你在案子过程中就会被时时变化的目标所累。

对策A： 确保提案中已经明确地列出了工作范围。如果客户提出的功能不在清单

之中，那就要善意地提醒客户，提案中已经明确了工作范围。如果他想调整工作范围，你就需要重新估算成本并修订提案。

对策 B：对于更改工作范围的客户，最好采用"聘用费"或"专用资源"的付款方式。向客户阐明这种付款方式，然后建议他重签合约。

问题：客户想拖延支付定金。

通常，在你收到客户的定金后才会着手处理案子。如果你已经开工，而客户想要拖延支付定金，那么你就要警惕了。

对策 A：如果你觉得客户不靠谱，那么就告诉他，你需要收到定金后才能开工。

对策 B：我们公司有很多有钱的大客户，由于各种原因，这些客户的财务系统在收到你发出的账单到向你支付定金之间会有一小段时间差。如果你已经开工，并且一直没有收到拖延付款的合理解释，你就有权去确认一下付款状态。你要友好地问客户："我想了解一下案子的定金状态，它应该到了支付期限了。"

问题：客户对所有样稿都不满意。

客户可能会说："这些样稿都太差劲了，我对它们都没感觉。"

对策 A：提醒客户你已经进行了多轮的样稿修改，这都是案子的时间成本。通过反复修改样稿，你可以获得反馈，做出修改，直到最终获得最棒的设计。客户最好帮助你指明方向，即使是希望使用何种字体和用什么角度这样的小事，也能帮助你实现客户理想中的版本。

对策 B：不能让客户留下一句"我不喜欢"这样的话就走人。这种反馈毫无用处，你应该与客户坐下来讨论细节。问问客户到底对哪些细节不满意，是版式、颜色、还是其他方面，你问得越细致越好。通常你都会发现，客户并不是对所有都不满意（连客户自己都会感到意外）。

对策 C：问问客户喜欢什么样的设计。当他拿出例子的时候，再问一些更加具体的问题，比如他喜欢这个设计的哪个方面。

对策 D：就算你再厉害，也可能无法让某

些客户满意。遇到这种情况时，我通常认为这是客户的问题，而不是自己的问题。如果经过反复数稿都没法让客户满意，那他可能就是"不好惹的人"。不用怕与客户终止合作或分道扬镳，这可能需要你退回定金，或者为了顺利且成功地与客户终止合作而赔点钱。

问题：客户想要修改已经获批的事项。

假设你正在设计一个网站，在收到设计提案后，开始创建网站原型。当你向客户提交第一稿原型时，客户要求更改设计。客户的这种行为很快就会让案子失控，所以要妥善应对，以免让"用时短、赚钱多"的美差变成没完没了的烂尾工程。

对策 A：向客户解释，如果在这个阶段改变设计，这会让时限延长，并需要制作额外几轮的样稿，整个网站都需要重新写代码。要小心，不要与客户争论起来，你的语气应该是为客户着想，你的目标是让客户满意。

对策 B：在每一份提案中，你都应该加入一项条款："在案子的制作阶段（印前或编程）修改已经获批的设计，可能需要延长时限，并增加预算。"在提案中加入这段文字后，当客户要在开发阶段修改设计时，你就拥有了主动权。

对策 C：如果与客户就额外的成本达成一致，确保给客户发送一份正式的"更改通知"。新增的开销应该以书面形式递交给客户，确保在发送账单时双方不会产生误会。

问题：客户用私人或者家人的钱来支付。

如果是用私人或者家人的钱来支付案子的费用，那么客户很容易反应过度或者敏感。小心这一点！这种案子通常伴随着客户的斤斤计较和压价。

对策 A：你必须坚定地明确案子的范围。如果某个事项在提案中没有清晰地写下来，客户可能会认为它理所当然地包含在其中。

对策 B：你要努力做出超乎预期的设计。自掏腰包的客户一旦对你的表现不够满意，双方的关系就很难再是牢固和积极的。

问题：客户不能及时提供素材。

通常，为了完成客户的案子，你需要使用客户的 logo、照片或文案。若客户不能及时提供这些资料，就会影响交付期限。

对策 A：为客户设定明确的期限提交你所需的素材。确保客户理解并同意这个期限。如果你需要文案以便周三交付宣传册，客户要明白必须赶紧提供才不会耽误工作。

对策 B：客户必须清楚地知道不按时交付素材的后果，每拖延一天，也就意味着流程中所有的节点也要推迟一天。

对策 C：打电话比写邮件更有效果。不要害怕，拿起电话，与客户聊聊，商定一个预期的设计，并解释进度的重要性。

对策 D：使用客户提供的所有素材，并在还缺少素材的地方留下占位符，然后把设计方案发给客户看。当他看到占位符的时候，就知道自己需要赶快提供素材了。

问题：客户连办公室都没有。

曾经有一位客户聘请我们为其公司设计品牌和网站，当我们拜访这位客户时，发现他和其他四家公司共用一处办公场所。他的口气可不小，好像很有钱的样子。我们看完案子之后，发现客户要重新设计九个品牌，并为每个品牌的网站进行改版。我们猜测这位客户的预算不多，所以我们告诉他，九个网站的程序可以重复利用，这样可以省点钱。本来每个网站 10000 美元，我们现在一共只要 36000 美元，包括九个品牌、九个网站。我们把这个"跳楼价"的提案发给客户后，他回答："哇！太贵啦！你们得降点价。"我们缩减了案子范围，新价格是 25000 美元，他回复"还是太贵了"。我们无法再降价了，要不肯定会赔钱，所以决定马上中止。我们浪费了很多时间用于开会和写提案，这都是因为我们没有警惕"问题"：如果客户连办

公室都没有，他可能也没有钱。

对策 A：使用一切办法，在开始案子前调查客户的预算情况（见本书第五部分）。

对策 B：给客户提供不同价位的选择，包括低价位、中等价位和高价位。

问题：客户提出不切合实际的期限。

客户提出的案子完成期限太短了，甚至是不可能实现的。

对策 A：向客户清楚地解释每件事情需要花的时间。如果案子有可能会拖累其他案子，团队成员就要周末加班或者熬夜，以保证在期限内完成工作。你可能要考虑增加案子的预算，包括加班费。

对策 B：客户和你都必须理解，赶工环境下的作品品质肯定会受到损失。

对策 C：向客户解释，要想按照其设想的期限完成工作，他必须全力配合，提供清晰的反馈并及时通过我们的方案。客户的任何拖延都会导致超出期限。

问题：客户辞退了上一个设计师。

注意，通常你听到的只是客户的一面之词。客户只会告诉你上一个设计师有多么不靠谱，而对自己的问题绝口不提。在建立合作关系之前，一定要小心辞退了上一个设计师的客户，并问问自己，下一个会不会是我。

对策：与客户探讨上一个设计师因为哪里做得不好而被辞退。详细地记录下来，并制订一个计划，确保你不会重蹈覆辙。

问题：你做的案子是客户唯一的业务。

大多数的设计案子都与市场营销有关，目的是销售某样产品、服务或者品牌。然而，有时候你接到的案子却是客户全部的业务。比如，没有实体的电子商务网站，这时就要警惕。如果你的设计或者程序代码带不来收入，他的生意就完蛋了。你要给这类案子插上"红旗"，除了客户本身的问题，他还会提出很高的要求，让你给他的成功打保票。

对策 A： 你必须对客户的行业和商业模型有深入的理解，与客户开会沟通是一个不错的方法。你需要做大量的调研，确保你的设计在竞争激烈的市场上发挥作用。

对策 B： 报价不能过低。为了获得成功，你需要有足够的预算才行。由于预算不足而不能将案子做到尽善尽美是最令人遗憾的。

作为职业设计师，你需要当心工作中的潜在问题。若能发现并警惕"问题"，便可以让你避开大量的麻烦。

我在本章中所提及的"问题"只是你在职业生涯中可能会碰到的一小部分。我建议你拿出笔记本，并记录下自己的"问题"和"对策"。发现问题的苗头就扑灭它，这是避免大灾难的最佳方式。

45 头脑风暴中 90% 都是坏点子

与团队进行头脑风暴是产生点子的最有效方法。约翰从萨莉的话中得到了一个点子，乔治又从约翰的话中得到一个点子，最终，团队会得到真的很棒的点子。当我们的创意团队坐下来开始进行头脑风暴时，你经常会听到有人提醒："头脑风暴中 90% 都是坏点子。"这些年来，即使是最有创意的团队，这条规则同样适用。为了得到头脑风暴环节产生的那 10% 的好点子，你经常不得不对付那些坏点子。就像电影情节一样，大英雄总需要历经磨难，才能最终找到宝藏。

如果你不能理解这条规则，当你在头脑风暴中提出的点子都被否决时，会感到受挫。在现实世界中，你需要保持这样一个心态：你抛出的每个坏点子，都是最终发现好点子的垫脚石。这种心态有助于你在拨云见日的过程中保持自我。

46 共用大脑

我曾经参加过无数次灵感迸发的头脑风暴,其中有一次让我印象深刻。那时候我还在福克斯工作,我们设计团队的领导和市场部的同事开会,讨论公司的宣传口号。头脑风暴会议上的一番刀光剑影之后,设计团队的一位同事冒出了一个口号,后来几年公司一直用这个口号作为宣传语。唯一的问题是,市场部的一位同事把功劳占为己有。可事实是,如果没有大家在头脑风暴中的抛砖引玉,谁也无法提出这个口号。

头脑风暴中产生的点子是属于大家的。当大家聚在一起分享想法时,就变成了一个"共用大脑"。约翰从萨莉的话中得到了一个点子,萨莉从特雷西的玩笑中得到了一个点子,特雷西从吉姆的涂鸦中得到了一个点子。所以,头脑风暴中的点子是属于"共用大脑"的,团队中的每个人都有权分享获得好创意的满足感。

如果不能持有这种心态,团队内部就可能为抢功劳而发生争执。"我的功劳比你的大"的思想在某些场合可能会起到振奋的作用(比如职业体育和对抗的情况),但在合作与创意的场合中,还是应该低调一些。在设计圈,不管身份或能力如何,所有设计师都应有这样的觉悟:在头脑风暴会议中,只有通过"共用大脑"的群策群力才能产生好点子。

03 第三部分

The
Design Method

沟通交流

有时候,创意人士真的应该摘下耳机,和身边的人们展开交流。

47 终极邮件模板

我们公司的主要业务大多都不是来自本地的客户,而业绩的增长大多来自客户的推荐。正是因为这个原因,我们的主要沟通手段就是电子邮件,而且,精妙的邮件对于成功地维系客户关系是至关重要的。

写邮件是一件很危险的事情,收件人很容易误解你的语气。如果能友好平和地表达出重点,那就再好不过了。

终极邮件模板很简单

(邮件标题)	这是邮件的标题。
(收件人)	这是你要发给谁。
(礼貌问候)	友好、冷静的开场白。
(重点)	解释本次沟通的目的。
(礼貌问候)	友好、冷静的结束语。
(发件人)	这封邮件是谁发送的。
(签名档)	我在此大声呼吁,一定要在邮件里加入签名档。有的客户的邮件里找不到联系信息,这让我很抓狂!别让别人找不到你!

我曾经收到过某人的求职信,如果把他的信套入公式,就会是下面的样子。

(邮件标题)	运营主管岗位。
(收件人)	无。
(礼貌问候)	无。
(重点)	应征运营主管一职,简历请见附件。
(礼貌问候)	无。
(发件人)	约翰。
(签名档)	无。

这封邮件因缺少信息而被忽略——不吸引人、没有个性,也没有签名档(如果

想联系这个人，我还要打开附件中的简历）。

如果把缺少的信息都补上，就会是下面这样。

（邮件标题）	运营主管岗位。
（收件人）	公司的名称。
（礼貌问候）	你好，我一直关注你的网站，并且希望今后能够加入这个团队。
（重点）	应征运营主管一职，简历请见附件。
（礼貌问候）	我非常期望加入贵公司，这对我来说是个令人兴奋的机会。
（发件人）	约翰。
（签名档）	（555）867-5309。
	John@username.com

套用终极邮件模板让相同的信息变得更有趣了。我们公司要求使用这个模板，直到大家习惯成自然。

这个模板最棒的一点是，它可以用于各种类型的邮件，请看下面这些例子。

例子1：不使用模板

（邮件标题）	第一版样稿。
（收件人）	萨莉。
（礼貌问候）	无。
（重点）	附件为第一版样稿，请检查。
（礼貌问候）	无。
（发件人）	拉弗。
（签名档）	无。

例子1：使用模板

（邮件标题）	第一版样稿。
（收件人）	亲爱的萨莉。
（礼貌问候）	我们为你们的新网站下了不少功夫。
（重点）	附件为第一版样稿，请检查，期待你们的反馈。
（礼貌问候）	如果有任何问题都可以

（发件人）	跟我讲。我很乐意通过电话与你沟通。 祝好，拉弗。
（签名档）	公司名称 （555）867-5309 ralph@username.com

例子2：不使用模板

（邮件标题）	会议记录。
（收件人）	珍妮。
（礼貌问候）	无。
（重点）	附件为今早电话会议的记录，如果漏掉了什么，请告知。
（礼貌问候）	无。
（发件人）	乔治。
（签名档）	无。

例子2：使用模板

（邮件标题）	会议记录。
（收件人）	珍妮。
（礼貌问候）	早上与你的沟通很有收获，我们很期待与你的合作。
（重点）	附件为今早电话会议的记录，如果漏掉了什么，请告知。
（礼貌问候）	周末愉快！准备去哪玩儿？
（发件人）	祝好，乔治。
（签名档）	公司名称 （555）867-5309 george@username.com

看出门道了吧？你可能会说："没什么新花样。"确实，但是为什么我还是会收到那么多既无个性又没有签名档的残疾邮件？请仔细评估自己的邮件，确保在发给员工、同事和客户的邮件中都传达了合适的信息。此外，也要保证公司的任何员工都是这样做的。你的客户不会为此向你道谢，但他们肯定会对你感激不尽，我保证。

48 注意未读邮件，及时回复

"注意未读邮件"的意思就是说"请赶快回复邮件。"我在多年的时间里一直坚持着这个习惯，我知道这对于许多业务关系有多重要。

在苹果系统中，当有未读邮件时，邮件应用程序会出现一个小红点，只有读完所有邮件后，红点才会消失；在PC系统中，可能没有红点来提醒未读邮件。但是有一件事是相同的：快速回复邮件，这样做有几个关键的目的。

- 客户会觉得你就像在他隔壁办公一样，很容易就能找到你，并觉得你很关心他们的案子。

- 快速回复邮件不会让你把事情堆积如山，也不会因此带来更大的压力。

如果你是邮件的收件人，那么你就是信息的持有者，你的责任就是回应。邮件中提出的问题，有些可以立刻解决，有些则需要花些工夫。但不管怎样，都要立刻回复邮件。如果能够立刻解决，那就立刻动手，并在完成之后通知客户；如果需要花些工夫，同样也要回复客户自己已经收到邮件，并告知什么时候可以完成。

无论采用哪种方式回复邮件，重要的一点是，你要花点时间让客户知道案子的进展，包括先前工作指示的任何改变、客户要求的额外信息或进度报告。

49 邮件黑洞

有一次我要坐飞机出差，出发之前，我将航班信息通过邮件发送给了我的业务联系人，以便让他们安排接机事宜。在登机前，我打开邮箱检查邮件，看看他们是否回复了我的邮件。结果是否定的。在整个四个小时的飞行时间里，我一直心神不宁，担心他们是否会派人来机场接我。仅仅一条"收到消息，麦克"的回复便能让我安心，而我的邮件却被吸进了"邮件黑洞"，我对他们的信任感也随之消失。幸运的是，当我抵达时，业务联系人已经在机场等我了。然而如果他们简单地回复一下邮件，我就不用那么心神不宁了。

如果别人和你说话，而你不回应，是很不礼貌的。如果别人给你发邮件，而你不回复，情况也是差不多的。你收到的几乎每封邮件（除了垃圾邮件）都应该回复，而我们总会忽略这件小事，可能是因为：我们以为客户知道我们收到了，我们不知道说点什么，还没有找到问题的答案。不管是何种情况，随时回复收到的每封邮件对于建立牢固的客户关系都是至关重要的。回复不必（也不应该）是长篇累牍，对于电子邮件来说，简单的回应就可以了。下面是一些例子。

一般用法

"收到你的邮件，感谢！"（像这样简短的确认就能让发件人心安，他会知道你收到了信息。）

某人发信询问一个问题

"感谢来信，我现在还无法回答，我去问问某某，然后在大概四点的时候回复你。"（当你无法

立即回答时，这是一种很好的方式。）

某人发信询问一个问题，几个字就能解决

"搞定。"（这种回复通常用于公司内部，让发件人知道其在邮件中提出的要求已经解决。对于客户，根据关系的远近，你可能需要更详尽的说明，而不是仅仅回复"搞定"两个字。）

需要花些时间来解决的邮件

"感谢来信。我要研究一下需要花多长时间来办妥，稍后我会告知你。"（看看需要怎样的策略与多少时间，然后尽快回复。）

某人请你吃午饭，但你刚巧很忙

"感谢你的邀请，不过我手头的案子快要到期限了。两周后有时间吗？再找一天一起吃午饭？"（如果你实在太忙，不要不回复而耗着别人。无论是否接受，大多数人都会理解并欣赏你的。）

收到一封表扬信

"感谢，你的认可让我们备受鼓舞。"（你可能甚至想要"礼尚往来"赞赏发件人。）

以上只是几个简单的例子。你要用自己的判断力决定如何回复邮件。就我个人而言，对于我没有阅读的邮件，或团队没有处理好的邮件，我是不会将邮件归档的。

50 同步分享信息

我记得小时候看过一部叫作"独行侠"（Lone Ranger）的黑白电视剧。每次看完一集后，哥哥和我就沉迷于电视剧中的角色。他总是扮演独行侠，而我扮演独行侠的帮手唐托。现在回想起来，独行侠对唐托非常信赖，而唐托也常常救他于危难，独行侠从未真正地独来独往。在商业世界中，即使我们认为自己是"独行侠"，但实际情况是，我们通常也是需要别人帮助的。

信息就是力量，当信息被分享时，它就赐予他人力量。在我们的公司，只有极少的信息是不能共享的。我的行政主管可以获取我的所有信息：她能翻阅我的邮件、检查账本、收听语音信箱。即使有些需要我处理的信息来不及告诉她，负责公司里里外外事务的副总裁也能妥善解决。

如果把信息紧紧地握在自己的手中，那就好像是给公司戴上了手铐。其他人都帮不上手，只有你出马才能解决，这样你就真的没有喘息的工夫了。

在我们公司，分享消息的方式有很多种。我们有一个布告栏，团队中的每个人都能轻松登录；我们使用在线管理工具来指挥流程，每个人都能获知案子的进度；我们隔周会有一次员工例会，我会分享很多信息，多到员工都想不到。要确保每条信息都被分享，最好的方式就是在邮件中抄送团队中的所有人。我所发送的邮件，很少让抄送人一栏空着，就连我给妈妈发送邮件时，都经常抄送给爸爸……

我们公司抄送邮件的做法坚持了很多年，并且行之有效。

- 其他人也掌握了你所知道的信息，就算你生病或无暇顾及，也有人能补位。
- 展现公司的团结一致，让客户觉得有整个团队而不只是一个人的支持，客户会对你更有信心。
- 有很多次，我们从另外一个团队成员

的收件箱中找到了遗失的邮件，从而挽救了案子或解决了问题。

当然，邮件中抄送人一栏中的人名越多，邮件的扩散范围就越大，也显得愈发重要。为了避免虚张声势，你要确保只将邮件抄送给相关的人。比如，设计师发送给客户的邮件告知设计更改，同时可以抄送给艺术总监；销售人员发送给客户的邮件告知案子的交付日期，同时也可以抄送给公司老板。无论邮件是什么内容，总能有合适的抄送对象。

一旦你开始运用这个策略，很快就能意识到，原来有这么多人对抄送邮件这个举动不太重视。因此，别当"独行侠"了，如果客户或联系人发来了有价值的信息，请确保把它转发给团队中大多数的相关人员。

51 制式邮件

毫无疑问的是，我们是一家高产的公司，具体来说，我们在头十年里经手了超过1500个案子。每个案子平均分为八个阶段，每个阶段都需要与客户通过邮件交换意见。把这些邮件累加起来，这些年来我们给客户发送了12000封邮件。用十年平摊下来，我们每天会给客户发4.6封邮件，也就是每半小时一封。

回顾这些邮件之后，我们很快发现自己总在重复写着相同的东西。写给某个客户的关于第一版样稿或网站设计的邮件，不用改变太多，同样也可以发给同样项目的其他客户。为了能稍微简化日常工作，以及统一团队成员的口径，我们决定创建所谓的"制式邮件"。这不是什么突破性的创举，只是在公司经营了10年之后才想到的办法。

使用这个省时利器的最简单方式就是，在你惯用的文字处理软件中新建一个空白的文档，输入标题"制式邮件"，然后敲入每种类型邮件的内容。这些邮件将成为日后所有邮件的模板。

例如，你可以制作一封"网站第一版样稿交付""logo第一版样稿交付""最终可单击的网站"或"案子完工"邮件等。如果是团队作战，你可以将这些"制式邮件"放到服务器上，以便所有人都能获取。

有一点需要你小心。你不是只会复制粘贴的机器人，当你将"制式邮件"发出去之前，需要将其中的某些部分进行改动，并且仔细检查。如果客户收到你的邮件后发现它只是一个没有任何实际内容的模板，那就太尴尬了。

我们有些员工直接把标着"制式邮件"标签的邮件发给了客户，连名字都没改，这实在是太尴尬了。再说一遍，在单击发送按钮之前，一定要仔细阅读邮件信息。

并不是所有人的工作方式都一模一样，因此你要针对不同的案子，使用自己的语气来改写"制式邮件"。下面是一些"制式邮件"的模板，帮你了解如何运用这种方法。

提案交付邮件

【客户的名字】你好,

今天过得不错吧!

附件为我们的提案,请你检查。我们会全力以赴,确保案子在本提案中提及的预算和期限内完成。若有任何问题或疑问,请告知。

很高兴能为你的案子效劳,我们对这个案子充满信心。

谢谢

【你的名字】

【签名档】

提案获批邮件

【客户的名字】你好,

非常感谢你把案子交由我们团队来负责,与你合作非常激动,希望我们能获得成功。

接下来我们希望尽快召开一个简短的开工会议,以便讨论案子相关的重要细节,电话会议或面谈都可以。你方便抽出30分钟来讨论吗?我们的相关人员都会出席,以确保我们与你对于相关问题达成共识。

祝好

【你的名字】

【签名档】

财务信息邮件

【客户的名字】你好,

我希望通过这封邮件与你沟通关于支付酬劳的细节问题。

之前给你发送的提案中已经提及,案子总成本的50%要在制作开始前支付。我会尽

快给你提供账单，账单上需要提供我们的PO单号吗？另外，关于案子的财务问题，我是与你联系还是与你的其他同事联系？

感谢你的帮助，我们十分期待与你的合作。

先行谢过。

【你的名字】

【签名档】

开工邮件

【客户的名字】你好，

我是【你的名字】，我将在接下来负责你的新网站的创作工作。我们给你创建了一个FTP，请你将logo、照片以及其他数字资料上传到这里，确保网站能与你的其他营销资料保持一致。下面为FTP的信息。

ftp.xxx.com

用户名：xxx

密码：xxx

我们一收到资料，就会开始为你的网站设计第一版样稿。样稿展现的是概念，用来确定网站的基本外观和感觉。根据时间表所列，我们会在【日期】交付第一版样稿。然后我们会根据你的反馈来进行调整，并交付下一轮的样稿。

如果在过程中有其他问题，请告知。

我们非常期待与你的合作！

谢谢。

【你的名字】

【签名档】

交付第一版网站样稿邮件

【客户的名字】你好，

为你设计网站样稿的过程很顺利！

当你检查样稿时，请你注意以下几个地方：

- 样稿只是静态图片，没有可供单击的地方，它主要是用来确定网站整体的外观和感觉。
- 有些地方使用了占位符。你会看到很多用来占位的文字和图片。随着设计的推进，我们会使用最终素材将其替换。
- 目前，我们为网站主页设计了几个不同的样稿。我们会根据你对于大体设计方向的反馈，来将这些外观融入网站的子页面中。
- 在这几个样稿中，我们团队觉得【样稿编号】方案的设计更有竞争力，因为：

【理由1】

【理由2】

【理由3】

单击以下链接就可以查看样稿了。

http://www.xxx.com/preview/

我们期待你的反馈。

祝好。

【你的名字】

【签名档】

交付第一版 logo 样稿邮件

【客户的名字】你好，

我们已经完成了第一版 logo 样稿的设计，并对它的设计方向非常期待。

在你查看 logo 时，请注意以下几个地方。

- 我们为第一版样稿下了不少功夫，设计了多个 logo。你可能会喜欢其中的一些想法，而对另外的一些不满意。
- 我们可以根据你的反馈来进行调整。比如，你可以喜欢这个 logo 的字体和那个 logo 的颜色，我们会在下一轮的样稿中将这两种类型的元素混合在一起。
- 在这几个样稿中，我们团队觉得【样稿编号】方案的设计更有竞争力，因为：

【理由 1】

【理由 2】

【理由 3】

单击以下链接就可以查看样稿了。

http://www.xxx.com/preview/

我们期待你对设计的反馈，希望你能在时间表中提及的【日期】前给予我们意见。

祝好。

【你的名字】

【签名档】

交付修改样稿邮件

【客户的名字】你好，

我们已经完成了最后一版 logo 样稿的设计，并将其上传至 FTP 供你检查。

在与你讨论样稿时，你的反馈中提出了以下要点。

【要点 1】

【要点 2】

【要点 3】

在你所看的样稿中，以上问题都已经解决了。

单击以下链接就可以查看样稿了。

http：//www.xxx.com/preview/

我们期待你的反馈。

祝好。

【你的名字】

【签名档】

交付可单击的网站邮件

【客户的名字】你好，

我们的技术团队完成了你的新网站的制作，它现在已经可以进行单击操作了。在检查本开发阶段的网站时，请注意以下几个地方。

— 网站还没有最终完成，在某些页面可能还有占位符文本和图片。在网站上线之前，我们会用最终文件替换。

— 网站还没有完成全部的测试。虽然我们在制作过程中进行了测试，但是可能有些元素在某些浏览器中还是会有一些问题。在网站上线之前，我们会对所有的元素进行测试。

— 网站还处于开发阶段，当你预览时，我们的工程师还会调试网站，所以你会发现网站时时都会有改变。

单击以下链接就可以查看网站了。

http：//www.xxx.com/preview/

我们期待你对第一版样稿的反馈。

祝好。

【你的名字】

【签名档】

案子完成邮件

【客户的名字】你好,

非常感谢你在【案子名称】过程中给予的配合。我们团队的每个人都非常享受这一过程,并且取得了很好的成果。

我们将会在明天把尾款账单发给你,并按照时间表为案子收尾。

我们非常期待今后能再次与你合作。如果将来还有其他案子,请你考虑再与我们联系。

真心祝福你。

【你的名字】

【签名档】

以上这些只是日常邮件中很少的一部分示例。通过创建"制式邮件",不仅能节约宝贵的工作时间,还不会遗漏邮件中的重要事项。

52 书面确认信息

你以前是否充当过传话筒？如果有，那你肯定知道，一头说的话和另一头听到的不一定是相同的。同样，玩传话游戏也是这样，经过围成一圈人的口耳相传，最后一个人听到的和第一个人所说的往往也是大不相同。

随着科技的进步，人们之间的面对面交流变得越来越少。毕竟，既然能够轻松地藏在打扮精妙的邮件或短信背后进行交流，何必难受地进行面对面的语言交流呢。虽然这听起来像是玩笑，但如果你仔细想想我们的社交，这话一点也不假。

作为设计师，与客户进行成功的电话沟通或面谈是极为关键的。我们公司在面试团队新员工时，最为看重的就是应聘者的表达能力。与表达能力同样重要的是，我们同样不应该指望客户记住对话的内容。

每次与客户通过口头所做出的决策，都应该以书面的形式记录下来，并要确保与客户达成共识。以下是一些例子。

- 客户代表 Z 先生接到了客户打来的电话，客户要求修改提案。挂断电话后，Z 先生给客户写了一封邮件予以确认，内容是："客户 X 先生，很高兴刚刚与你通过电话沟通！根据你的建议，我将会在明天下班之前给你提交新的提案。晚安！"
- 项目经理 X 先生、设计师 Y 先生和 Z 先生，与客户 Y 先生及其四位同事召开了一个电话会议。会议之后，项目经理 X 先生给客户发送了一封邮件，内容是："Y 先生你好，我们刚才的电话会议很成功，感谢你抽时间参加会议。下面是关于本次会议的记录，请你过目。如有遗漏请告知！"（接下来是会议记录）

这个不需要长篇大论，一段简短的信息就足够了。客户经常会对我们公司员工的沟通技巧给予赞赏。口头沟通后再补上书面的记录，这样就可以避免许多由于言语和传递造成的误解，并且你可以持续地令客户愉快。

随着科技的进步，人们之间的面对面交流变得越来越少。

53 转化消极言语

就在几天前,我们公司的创意总监来到我的办公室,向我诉说他最近遇到了一个娱乐圈大客户,让他头疼不已。我们手头的这个网站设计与开发的案子周期为十个月,总额四十万美元。在整个过程中,我们卑躬屈膝,尽最大的努力来取悦这个"浑身不爽"的客户。当我们在完工前进行最后检查的同时,创意总监致电客户,请他验收工作。在两人通话的过程中,双方有些言辞激烈,然后客户开始以极端的方式对工作指指点点,随之便是难以入耳的脏话,逼得创意总监只得挂断了电话。

客户指责我们的剩余工作清单中的待办事项有大量的错误,好像是没救了一样,而我们的创意总监觉得只要稍微调整一下就可以解决了。

好在创意总监在团队制作会议中表达的是调整,而不是客户那样的消极言辞。"稍微调整"听起来是力所能及的,能够应付,不算什么事儿。整个会议历经十一个小时,团队成员低头记录,充满了干劲儿。当案子最终完成时,大家的情绪依然很高昂。如果创意总监在会议上用客户的方式来表达,那后果简直不堪设想。我们会掀翻桌子?生气懊恼?意志消沉?或干脆罢工?

做设计有时候就像做心脏手术,我们需要注意斟酌自己的言辞。想象一下,病人正在接受手术,他的家属已经在手术室外焦急地等待了许久。等啊等,手术终于做完了,医生告知家属:"好了,约翰的手术做完了,我们还会对他采取一系列紧急措施。"

这样的言语对于安抚病人家属是起不到任何作用的。

"手术做完"不能说明病人安全了。

"紧急"表明情况紧急。

"措施"表明手术没有完全成功。

"一系列"表明糟糕的事情还有很多。

如果想要安抚家属的情绪，只需更换几个措辞就行了，比如"约翰情况稳定，我们还会积极地对他进行一些调整。"

"情况稳定"说明病人安全了。

"积极"表明医生行动迅速，情况已经不危急了。

"调整"表明仅仅需要细微的改变。

"一些"表明并不是所有事情都很糟糕。

下面是一些应该避免的措辞，以及一些恰当的替代用语。

- 修改→微调、调整。
- 改变→申请、调整、修订、改善。
- 马上→尽快、积极处理。
- 问题→因素。
- 麻烦→事项。
- 改进→修饰。
- 时间很紧→积极的时间表。
- 我们正按你的要求修改→我们正在配合（更新）你的请求。
- 我们争取在期限前赶出来→我们会在期限前积极处理。
- 我们正在处理需要花时间的问题→我们正在处理一些因素，需要额外花些时间。
- 团队正在着手解决难题，以便交付→团队正在调整某些条目，以便交付。

54 "我们"的力量

在事业的头两年里，我就像《指环王》（*Gollum*）里面的咕噜，整日的时间都在暗无天日的地下室中埋头苦干。即使后来成了独立自由设计师，为了让客户满意，我又招兵买马，雇了会计，把案子转包给做平面设计的朋友，有时候连我太太也要披挂上阵。虽然我是独立自由设计师，但这一切的背后，其实是"我们"共同的努力。

在我与客户沟通时，我会注意措辞，把"我""本人"换成"我们""我方"，以此带给客户一种被很多人服务的感觉。我不想让客户的信心遭受打击，因为真实的情况是，他的案子是由一个地下室中的咕噜设计的。一支军队可以驰骋战场，而一个拿玩具枪的人只能做白日梦。

随着公司的壮大，"我们""我方"越来越名副其实。我们真的有一大群人帮助客户，并且随时提醒客户这一点。我们要求团队成员在与客户沟通时要传达出团队的态度。结果是，当知道有许多人为案子付出心血时，客户会感到很安心，觉得他们的钱花得很值。另外，如果知道有这么多人为案子的质量把关，客户就不会对期限和品质有所顾虑了。

- 我收到了你的反馈→我们收到了你的反馈。
- 我是为你设计样稿的设计师→我是为你设计样稿团队的设计师。
- 我应该能在下班前完成设计的修改→我和设计团队会在下班前完成修改。

你应该这样说：

- "我们的案子快收尾了。"
- "所有人都很满意这个案子。"
- "我们内部检查了样稿。"
- "感谢你为我们发来的资料，我们会尽快开始设计样稿。"

懂了吧。

如果你真的是孤军奋战，我也不鼓励你说谎。我只是想告诉你，即使是独立的自由设计师，你也要去寻找身边能帮助你的人，这样客户就能理解你了。

当客户知道有很多人为他服务时，他会睡得更香。客户的信心来自你为他妥善地处理了每一个细节，并让案子大获成功，这就是客户选中你的原因。

在团队中使用"我们"，对于团队的凝聚力和团结是非常必要的。艺术总监可以轻易地揽下全体成员的功劳，但这无疑会在团队内部引起不满和怨恨。拿破仑·希尔在其著作《思考致富》(Think and Grow Rich)中提到，这种行为是导致领导失败的十大罪魁祸首之一。

"把员工工作获得的荣耀占为己有的领导者，必定会引来不满。真正伟大的领导不会贪功，他更乐于看到员工获得荣耀，因为他清楚，赞赏与认同比金钱更能让员工更加努力地工作。"

摘自《思考致富》(Think and Grow Rich)，1937年出版，第82页

我们在措辞时去掉"我""本人""我的"这些字眼可能比较好，当客户知道有很多人支持他的工作时，他会更安心。并且，团队其他成员也会为你的谦逊做法而心存感激。

55 友善更新信息

相较于设计师，医生似乎更懂得"善意地提醒"的道理。

想象一下，曾经有一个幸福美满的家庭：爸爸、妈妈、几个孩子，而爸爸突然不幸地患上了心脏病，必须做一个大手术。手术当天，全家人前往医院，与医生碰面。医生很有信心，他和团队已经做过上千次这样的手术。全家人这才如释重负，感觉一切都会好起来。然后，爸爸被推进手术室，家人则一起在休息室等待，时间一分一秒地过去了。

每隔一小时，医生都会让一名护士来到休息室，告知家人："你的丈夫状况稳定，手术正按计划进行，没有任何并发症。"

善意地告知情况，可以让病人家属避免陷入不安和焦虑，让他们在手术过程中充满信心。

想象一下，如果医生不派护士出来报平安，情景便会是这样的。

第一个小时里，妈妈想到医生的信心，相信一切都会很顺利。

第二个小时里，她虽然还有信心，但已经记不起医生信心满满的样子，并开始有些不安。

第三个小时里，每当有护士进入手术室，妈妈都会抬头观望，想要寻求一些安慰。

第四个小时里，妈妈已经记不起医生满怀信心的保证，并陷入恐慌。她开始想象丈夫躺在手术台上的样子。

第五个小时里，妈妈完全陷入歇斯底里的状态，她觉得丈夫死了，并且把这种情绪传染到孩子们的身上。每个人都要崩溃了。

友善地更新信息就能改变上面的一切。

我常说，做设计就像做心脏手术，友善地更新信息就是一个例子。很多客户都像病人家属一样，非常担心自己的案子。如果

你不能时常更新信息，他们就会变得焦躁不安，甚至崩溃。时刻掌握案子的进度，并且在每做完一件事后就向客户更新最新进度，这是至关重要的，尤其是各阶段的期限隔得很长的情况下更是如此。

及时简短的邮件更新可能会决定案子的成败，尤其是面对新客户的时候。你要告知客户现在你正在做什么，并向他们保证，你对案子心里有数，并且案子的进展非常顺利。下面是一个很好的例子，友善地告知了客户最新情况。

"今天我们已经开始着手设计你的logo，我们有很多很棒的想法，预计在周二将它们发给你。"

或者，你也可以这样说。

"今天团队开始着手网站的开发工作。"

"今天下午我们将开通服务器。"

"样稿进展得很顺利，按照时间表，预计明天下午发给你。"

上面只是很少的例子，但每次友善地告知情况，都能让客户像案子一开始时那样满怀信心。你可以自己根据情况判断是否需要告知客户所有的细节，一般情况下，只需要向客户反复保证一切尽在掌握就行了。

只需要向客户反复保证

一切尽在掌握就行了。

56 工作逾期怎么办

毁掉客户关系的最快方法就是错过交稿期限。你必须使出浑身解数，尽可能按时将成果交付给客户、老板或同事。有时候虽然无法按时交付，但你可以为自己辩解。不过还是要尽量避免这种情况的发生。下面有一些策略可能有助于你在逾期不能交付的情况下优雅起舞。

打预防针： 一旦觉得可能无法在期限内交付作品，你最好提前告知上级。如果你是个设计师，那就告诉艺术总监或者公司老板。当你觉得可能无法按时完成工作时，必须要让其他人了解这一情况。对于逾期这件事，你越晚告知大家，大家越会感到不爽，没有人喜欢这种"惊喜"。

谨慎沟通： 案子的范围变大往往是让你无法按时交差的罪魁祸首。有时候，客户会给你打电话，要求你做些新东西，这便是和他谈谈截止期限的时候了，不要等到快要临近期限的时候再谈，一刻也不能拖。

客户自己拖慢了进度也是很常见的情况，比如，客户可能迟迟不给你发送案子所需要的资料。一旦他们在某个阶段拖慢了进度，你必须与客户、创意总监或老板商讨期限的问题。

另一个让你错过期限的原因是意料之外的事情，比如软件 bug、电脑崩溃，等等。可能你正在给网站写代码，这时代码中出现了一个 bug。这种问题经常出现，并且会大大拖延制作时间。当发生这种事的时候，沟通是至关重要的，并且要用积极的态度来把问题解决掉。但是请记住，客户对"我家的狗把我的作业本吃掉了"这样的故事没什么兴趣，因此请确保做好代码的版本控制，并且备份文件，以备不时之需。

坦诚沟通： 当你觉得赶不上期限时，应该及时给客户发条信息。这条消息应该饱含歉意，并且说明导致工作逾期的原因。就算是因为家人出了事情，你也应该为拖慢

了工作而向客户致歉。

如果是客户的问题而导致的逾期，也不要因此咄咄逼人，你同样需要陈述实际情况，并向客户致歉。如果你正好要给客户发送一些东西，那么此时就是最好的机会，这样客户也至少能了解案子的进展情况。

重新设定期限： 现在逾期已经是不可避免的了，你需要和客户设定一个新的期限。确保你和客户对新的期限达成一致，并且白纸黑字地记录下来。如果是通过口头沟通做出的决定，那么在事后一定要给客户发一封邮件予以确认。

保证下次不会逾期并再次致歉。失信一次没有关系，你还有机会弥补和客户的关系。如果再次失信，那就糟糕了。因此，你要使出浑身解数在下一次按时完成工作，并为前一次的失信再次向客户致歉。

重建关系： 当案子最终成功完成，你便需要开始努力重建客户对你的信任。对于逾期，不要不好意思开口。勇敢地说出来，并告诉客户你已经调整了工作流程，保证以后不会再失信了。此外，还要让客户知道他们及他们的案子对自己是多么重要。接下来，邀请客户共进午餐，以此增强双方的关系。

逾期未能完成工作是避免不了的事情，大多数客户都对此深有体会。如果你能以正确的态度面对客户，你们的关系就会更加长久，你的案子也会越来越多。

57 不要背后议论人

走出校园，开始工作大约一年后，有一次，我和两位市场部同事与客户开电话会议。我们为客户创建了一个网站，并设计了各种各样的营销材料，但他们很难理解我们对案子的介绍。客户的无知让我们很气愤，挂断电话后我们开始大声责骂客户的愚蠢。就在这时，我突然发现电话的指示灯还亮着，通话没有结束。我吓得一身冷汗，并快速猛按挂断键。

客户听到我们指名道姓地骂他们了吗？到现在我也不知道。反正已经无所谓了，但至少我学到了一点："隔墙有耳。"花一分钟想一想，你在背后议论客户、同事或生活中的任何人，会有多少方式传到某人的耳朵里。

电话真的挂断了吗？

你能确保旁边的房间没有人？大厅呢？楼上呢？

你的电话静音键管用吗？

在你给同事打电话时，客户会不会就在他身边，并且能听到你们的谈话？

墙壁真的隔音吗？

也许你觉得在户外或午餐时与同事吐槽客户比较安全，但可能你身边有人听到了你们的谈话，而他又正好认识你议论的那个人。

特别是在网络上，你必须更加留意这个问题。如果你在微博或微信中表达出对客户或案子的不满，这可能会毁了你和客户的关系。一旦信息在网络上传播开来，就像被吸进黑洞的光线，再也没法回头了。

我认识一个人，他好像对抱怨别人上了瘾，每次遇到他，他都在背后议论某人，我只能被迫听着，并且心想："我不在场的时候，他会怎么说我？"如果你向一个

客户抱怨另一个客户，他们很容易会假设你也会在背后议论他们。这样的举动很快就会损害你通过很大努力换来的信任，并且会毁了作为设计师或正直人士的名声。

但老实说，适当的吐槽能够舒缓你生活中的失意，并且有些客户真的是看什么都不爽，你怎么指责他都不为过（包括骂他）。但是，你最好确保这些话不被外传，否则反而会毁了你自己。

也许最好的方法就是，无论何时何地，"难听的话不要说"，隔墙总会有耳。

58 多米诺效应

小时候为了解闷，我便驱使着自己去寻找创意以求宣泄。除了爬墙头和森林探险，我和哥哥会花上大把的时间来玩乐高积木、林肯积木、拼装玩具和多米诺骨牌。其中，我对多米诺骨牌情有独钟。推倒第一块，后面的一连串骨牌接连倒下，直到最后一块。

在设计行业，实现一系列连锁反应就是对客户最好的支持。下面是我们工作中的一个连锁反应的例子。

1）客户 X 先生打来电话或发来邮件，告诉你案子获批通过。

2）立刻响应：业务拓展部的同事给客户发送邮件，"感谢你将案子交由我们团队来负责，所有人都跃跃欲试。我将把这封邮件抄送给制作团队主管约翰，以便他的团队开展工作。同时我向你介绍珍妮，她负责财务事项，关于账单的细节请与她沟通"。

3）立刻响应：制作团队主管约翰用邮件回复了业务拓展部的同事，"客户 X 先生，非常期待为你制作这个案子。我们已经通过在线项目管理软件规划了这个案子，当我们完成后，会给你发送链接，并告知如何在系统中访问这个案子。我们利用这个软件来管理进度和与案子有关的交流。我们的目标是，确保你可以随时了解案子的进展"。

4）立刻响应：行政主管回复了业务拓展部同事的邮件，"客户 X 先生，制作团队已经开始着手工作，而我专门负责财务相关事宜。我们需要在账单中提供 PO 单号吗？关于财务方面的事情，我是直接联系你还是其他的同事？"

5）一小时之内：制作团队主管利用在线制作管理软件设置好了案子，通过邮件向客户 X 先生讲解如何访问案子，

并为客户设置好了 FTP，供其上传资料。

6）24 小时之内：制作团队主管给客户 X 先生发去邮件，向其介绍负责案子的艺术总监。随后，艺术总监要求召开会议，与客户讨论案子的设计细节，并确保设计团队与客户达成共识。

你猜，客户 X 先生在这一系列事件后有什么感受？在案子获批通过后的 24 小时里，他已经跟团队中的四个关键成员取得联系，连接到了在线制作管理软件，接入了 FTP 服务器，并与艺术总监和设计团队议定了会议事件。从客户批准案子的那一刻起，后面的一切就随之而来地发生了。客户唯一的反应可能就是"负责案子的这些人太给力了！"

每家公司的情况都不一样，也许你的公司里没有艺术总监或行政主管。无论公司规模是大是小，或者你只是在地下室独自奋战，都是一样的。连锁反应适用于任何规模和类型的公司。这件事做起来很容易，只需要简单地拿出一张纸，把案子后续的

关键时刻都记录下来，就像下面这样。

事件：客户批准提案

连锁反应：接下来要做什么？

-
-
-

事件：客户发来了样稿反馈

连锁反应：接下来要做什么？

-
-
-

事件：案子完成，并通过客户审核

连锁反应：接下来要做什么？

-
-
-

利用你的组织技巧和对案子细节的关注，精心设计连锁反应中的每一个事件，肯定能让客户惊喜连连。将连锁反应用书面形

式确定下来，团队中的所有人将它利用起来，这样就能让客户对公司有一个统一的印象。

相反，如果客户批准案子几天之后都没有从你这里获得任何进展，这无疑就像是你对客户说："我们根本不关心你的案子。"就算案子要等到两周之后才开始，在这段时间保持联系也是非常重要的。案子获批后，你需要不断地踩油门，这样客户才会满意，对你也更有信心。

59 警惕出现 W.W.W.

警惕出现"W.W.W."？我说的可不是万维网，而是你绝对不能让客户等待（wait）、担心（worry）或怀疑（wonder）。在与客户和消费者接触的过程中，你要竭尽全力地避免这个 W.W.W. 发生。

等待：你绝不能让客户等着你。如果你跟客户说下午 3 点交付样稿，那么就要说到做到；如果你无法保证按时交付，就要通过电话或邮件向客户说明，告知你会晚一些，在下午 4 点之前交付样稿（或者其他你有把握的时间）。

如果你与客户约定上午 10 点开会，那么你就要在 9:55 到达会议室；如果你迟到了 5 分钟，客户就会对你失去信心。

担心：你绝不能让客户担心自己看错了人。你所肩负的责任中，有一部分是展现你对案子的信心。向客户清晰地沟通预期和你的开发策略，客户就不会再担心什么了。

怀疑："我想知道，有人在处理我的案子吗？""我想知道下次我能看到什么？""我想知道，有人理解我在这个案子中想要实现的目标吗？"你绝不应该让客户怀疑这些事情。

清楚地沟通是避免 W.W.W. 的关键。这包括清晰地沟通进度、开发策略、联系信息、对概念的理解，以及其他关系到案子成败的潜在信息。

清楚地沟通是关键。

60 交付作品之前要谨慎

人们经常在出门前觉得自己的打扮很时髦,直到有人对你说:"你真打算这么穿?你应该换一套衣服,让我帮你搭配吧。"事实上,善于听取旁人的建议对于任何方面的成功来说都是至关重要的。当你审视自己的作品时,因为对自己的案子太熟悉,而会漏掉细节或小事。

大多数设计公司能够妥善安排人手完成案子,当案子获批后,设计师被安排去创建作品的外观和感觉;工程师被安排构建功能性页面(对于网站相关的案子);在大公司中,还有制作团队主管负责协调方方面面的事情。很明显,每一个人都应该在工作推进的过程中时时自查,但最好的校对员肯定不是你自己。我一直坚信,任何项目都要至少指定一个校对员,当然,越多的人参与进来,作品就能做得越好。

我不是自吹自擂,我自己就是一个特别有天赋的校对员,这可能是多年来经常给客户发送带有错别字的邮件而导致的强迫症。更具体来说,校对不仅是指文本的一致性和准确性,还包括版式设计和设计元素。在校对设计作品时,我不会局限于检查清单或具体的策略,下面是我常用的一些流程,可以帮助你提升这方面的技巧。

主体(先大致看一下案子,然后再看一遍)

- 设计与客户的品牌相符吗?
- 整体沟通怎么样?哪里还有提升的空间?
- 与客户提到的其他案子或参照作品(如网站或印刷资料)进行对比。设计的水准是否达到或超过了这些范例?

- 设计的要点是什么？是试图销售某个产品？讲述一个故事？传递一个信息？与主要部分的立场是否一致？
- 设计的分辨率是否合适？
- 字词句的使用在设计的不同区域是否保持了一致？

粗览（深入案子的主要部分）

- 用户的眼睛会以怎样的顺序查看设计？他们的注意力会以正确的顺序聚焦在正确的元素上吗？
- 设计的视觉权重是否恰到好处？有没有过重或过轻的元素？
- 配色效果怎么样？与品牌或设计看起来是否相配？
- 字体的选择合适吗？字体是否过多或过少？它们与设计是否和谐？
- 照片与图像是否能匹配和支持整体的设计与信息传达？
- 核心信息的表达是否清楚？是否需要使用标题或其他文字传递不同的信息？人们能否一看就懂？

细节（检查案子中每个像素的细节）

- 检查每个字词及标点符号。是否有错别字？
- 各种设计元素是否组织得当？是否存在明显的破绽？
- 是否存在偏离版心或没有对齐的情况？文字元素是导致此问题的罪魁祸首。
- 照片是否经过妥善处理？是否得到调整和增强？方向是否正确？剪裁是否合理？
- 字体的使用是否保持了一致性？字距（段首和缩进）是否合适？是否有遗漏的标点符号？是否有孤字或多余的空格？
- 是否存在怪异的突兀元素，这是很普遍的设计问题。学习格式塔理论，再检查一遍。

顺便提一下，拼写检查不要局限于字面，字面意思与实际的解释可能会完全不同，所以经常会有误用词句的情况。一

旦出现这种情况，会让老板和客户都很尴尬，并且会给未来的工作造成不好的影响。

以上只是大概的清单，但却是在把作品交付给客户之前必须要检查的重要元素。你可不希望由于自己没有校对和编辑作品，而被客户看作是愚蠢、浮躁的，甚至更糟的——被当作不称职的设计师。

61 交付时间的选择

在我创业早期,我的大多数客户都在洛杉矶(太平洋标准时间),而我的公司在犹他州(山区标准时间),这样的话,我和客户之间就有一个小时的时差。那时候,我们团队的工作时间是上午 9:00 到下午 6:00,也就是我们下班的时候,洛杉矶是下午 5:00。

我们经常会为了期限而赶工,我记得很多次都是在下午 6:01 单击交付邮件的"发送"按钮,而我们在好莱坞的客户那边才刚刚 5:01。

虽然这个策略很有效,但我们的客户有可能很快就回复了信息,要求我们对设计做一些调整,以便他们能够向他们的上级交差。客户的回信导致我们必须加班,完成他们要求的修改。

为此,我们有一个解决方案,那就是把交付的时间提前两个小时,即下午 4:00,这样一来,我们就来得及完成客户提出的修改。

这个方法成功了一小段时间,但马上就失效了。因为我们开始接一些美国西海岸客户的案子——主要来自纽约和华盛顿。这些客户和我们之间有两个小时的时差。我们如果在下午 4:00 交付,客户那边已经是 6:00 了。如果客户要在下班前要求我们调整设计,他们就要加班到很晚,直到我们修改完(如果想和客户搞好关系,千万别让客户加班)。

有一次,在我们为一个大型消费品公司做交互网站时,就遇到了时区导致的问题。案子一开始都很顺利,客户对我们的工作和与我们团队的沟通都很满意,整个案子的

过程可以说是毫无瑕疵，直到网站非正式上线那天，我们收到了客户发来的邮件。

"由于今天没有收到审阅网站的链接，我们计划将上线时间推迟到明天。"

收到客户的来信时，才刚刚下午 3:30，考虑到时差因素，客户那边也才 5:30。尽管我们还有两个小时才下班，但在客户的眼中，一天已经结束了，我们错过了期限。

我感到很懊恼，本来一段很完美的客户关系却因为逾期而留有遗憾。我能想象到，客户一整天里都在不停地检查收件箱，却因为迟迟收不到我们的交付邮件而感到失望。他们会不会在合作伙伴那里讲我们的坏话？他们的老板是否会怀疑案子没有完成？我们能挽回合作关系吗？

好在我们已经与客户建立了足够的默契，因而度过了这次危机，但这给我们上了非常有价值的一课。无论是对于设计行业还是设计师，期限关系成败。然后，期限应该精确到"某时某刻"，而非"某月某日"。

为了补救时区的问题和应对敏感的客户，我们尽力在早上交付工作。除非是跨国工作，否则客户在早上就收到你的邮件时，肯定非常愉快。对于我们公司而言，当我早上发送完交付邮件后，西海岸的客户一上班就能收到，而东海岸的客户也能在午餐时间收到。

就算你与客户处在同一时区，在午饭前交付也是一种不错的方式。如此一来，可以为客户留出几个小时的时间，让他们知道你在期限之前完成了工作，而你也可以一整天都轻轻松松。

我们当中的大部分人，从上学时候就学会了拖延，并且在设计师职业生涯的前几年将这门艺术磨炼得登峰造极。确保能在早上交付的最好办法，就是在前一天晚上给自己施加压力，将一切都做完。

04 | 第四部分

The
Design Method

认识客户

任何人都需要向生命中的某个人有所交代,这个人也许是你的老板、客户甚至母亲。学会巧妙地与上级相处,将为你打开通向成功的大门。

62 理解客户初心

我和太太曾受邀出席一场晚宴，宴会上将有一位感情专家就美满的婚姻关系做演讲。那场晚宴的主题是"打破常规"，当时我和妻子正相处甜蜜（现在也是），但还是决定参加那场晚宴。当晚的宴会内容和演讲者都令人赞赏，但除了一小部分环节，大部分的事情我都已经没有印象了（典型的男性）。

面对台下的年轻听众，演讲者提到：两性在很多地方都很不一样。例如，面对生活考验时，女性往往寻求理解和抚慰，男性则寻求解决办法，因此在帮助他人（例如配偶）应对生活中的难题时，女方提供理解和抚慰，男方则提供解决方法。然后，他继续解释两性之间的思维如何南辕北辙。

讽刺的是，演讲者却一直没讲如何解决两性矛盾。结果回到家后，我太太回想起以前那些因为天生差异所产生的矛盾以及当时的情境，于是伤心了一个小时。于是，我只好提了许多解决办法。

平面设计师跟客户之间的关系，也与夫妻关系有相似之处：有时候关系亲密，有时候彼此失望，有时候则分道扬镳。分道扬镳的原因大多是设计师跟客户在想法和行动上南辕北辙。

所以本章的观点和情感专家的观点有些相似，那就是设计师与客户思维存在不同，但本章不会提供解决矛盾的办法。从某个角度讲，全书都在尝试解决矛盾，不过现实生活是无法照本宣科的，况且要防范设计师和客户天生互相抵触所产生的潜在问题，简单的知识或许就已足够。

首先来看看设计师。设计师的设计动机可能出自灵魂深处那股无法被满足的创作需要。

你想要设计个好作品：这一项无须多做解释。

可能你想通过设计来赚钱： 否则你已经去学另一种技能了。

如此一来就很清楚，设计师既要考虑设计又要兼顾赚钱，所以他们会想方设法向人们兜售自己的设计。为了达到这一目的，他们会创建炫目的作品集网站，制作华丽的产品手册。我为了抓住每一次对外展示作品的机会，甚至在名片背面印上作品集。这一切都是为了赚钱，以便继续从事我们所喜爱的工作。

那么，客户到底想要什么？经验告诉我，客户的目标一般有以下几类。

投资回报： 他们花钱是为了赚钱。一般来说，客户希望通过你的平面设计让他们的产品销量增加，从而赚更多的钱。

对上司有交代： 很多客户也有自己的上级，可能是上司，也可能是股东，总之花钱找你的目的是要对他的上级有个交代。

减小压力： 客户往往都有压力，他们对手中的设计方案需求很困惑，焦虑之下便来求助于你。他们寄希望于你，希望你的能力能帮他们解决问题。

交易实惠： 客户做生意，当然希望价格越便宜越好。也许不是每个客户都会占便宜，但想占便宜的人有很多。

合作伙伴： 客户大多时候想找个合作伙伴，能长期替自己解决问题，而不用再四处寻觅。

好设计： 有的时候，客户真的想要一个好设计，但大多时候，客户虽说意在好设计，而背后的目的还是想要达成上面几种目标。

设计师要想为自己的设计找到买家，那么就要拿出客户、客户的上司真心想要的东西。人们会为信心、信任、关系、省事、划算的交易而买单。如果你能够既满足客户需求又能做出很棒的作品，那你真的很走运，数钞票时请捏一捏自己的脸，以免是在做梦。

人们会为信心、信任、关系、省事、划算的交易而买单。

63 对客户适度妥协

客户大多时候都会觉得自己对正在制作的这个产品产生了影响。聪明的设计师不会打压客户的这种念头。不过很多设计师天生就有戒备心，遇到指手画脚的客户时就想要捍卫自己的设计，并且还据理力争，视死如归。无论客户提出了或大或小的反馈，每个都要辩解，好让自己的设计不受影响，这种态度会产生以下问题。

首先，不要忘了客户才是金主。如果客户想要红色而非蓝色，他有权利得到他想要的效果。客户雇你是为他做事。要记住，对客户妥协不是软弱，而是尊重。

其次，对于客户提出的意见，要是每一个都去辩解，只会制造对立，还容易显得自己过于傲慢。身为设计师，你的工作就是让客户更好，而不是更坏。如果每个小细节都要去和客户争辩，只会消磨客户和你共事的耐性。要是你想摆脱客户，这不失为一个办法。

最后，让客户对设计提出修改，有助于他们对作品的认同与自豪。要想让客户真心喜欢设计，就要让他们感觉设计源于他们的构想。一旦客户喜欢这个作品，他便会四处跟人炫耀："你看，这地方是我的创意，好看吗？"而且出于爱屋及乌的心理，客户也会对幕后的设计师产生好感，长期下去也有利于建立客户的忠诚度。

不过别误会，我的意思不是让设计师一味迎合客户，只是建议运用一些必要的应对技巧，让客户在设计里留下自己的影响，这会促进他们的认同，还会带来更多的合作机会。

下次客户提出修改意见时，首先不要生气。让客户在设计中留下自己的痕迹，对于他们能否产生自豪感非常关键。别反驳客户的每一个意见，相反，在保持设计完整性与艺术性的前提下，引导客户表达自己的想法。

64 积攒"宽恕券"

每次遇到新工作、新老板、新客户或新案子,你心里都要设定一个目标,那就是从客户那里拿到"宽恕券",并且还要把它视为唯一的目标。平面设计这个行业变幻莫测,说不定在职业生涯的某个时刻不可避免地出一些差错:错别字、服务器被黑导致网站瘫痪、你或者某个团队成员错过重要的时限,等等。当你出现了一些小差错而导致案子搁浅时,你跟客户的关系能不能继续下去,取决于当时你积累了多少"宽恕券"。

"宽恕券"在我看来就是客户对你的纰漏的容忍度。当你刚接了新案子,建立新客户关系时,你手上没有"宽恕券"。至于怎样拿到"宽恕券",则要看你的工作表现,比如以下方面。

- 制作出高品质的设计作品。
- 如期交付。
- 超出客户预期,更上一层楼。
- 没有遗漏任何客户要求的更改。
- 私下与客户建立密切的关系。

第一次接新客户的案子,手上没有任何"宽恕券",如果不能如期交付,客户很可能就会说:"你没有按时交稿,违约了,我方希望另找人接手。"但如果你之前的12个案子都如期交付了,只有这次没完成,那么客户可能就会认为"他们一直都很靠谱,这次可能是意外。"

"宽恕券"是消耗品,如果案子有问题,即使错不在你,也难以幸免消耗"宽恕券",以下这些场合都需要用"宽恕券"。

- 网站崩溃。
- 你的供应商出错(例如印刷品质不好)。
- 低级错误(错别字、忽略了对方的需求等)。
- 与客户争吵。
- 错过期限。

对于大多数情况,"宽恕券"难得而易失。也许你要做好三个案子才能赢得一张"宽恕券",但只要搞砸一次,就全消耗了。三个成功的案子会让客户允许你犯一次错,但用完"宽恕券"后客户会琢磨"看下次做得怎样,再决定要不要继续合作下去"。

作为设计公司的经营者,我对"宽恕券"还有另外一种认识:要不要继续保住员工的饭碗。2008年时,公司有一位在两年任职期间立下了无数汗马功劳的设计师犯了错,即使他有错,我也从来没有动过让他离开的念头,他长期的功劳足以使我无怨无悔地原谅他。相反地,2010年时,一名新设计师在第一个月就犯下两次错误,每次公司都要花钱补救。这位新人既没有功劳,也没有"宽恕券",最后我们决定请他另谋高就。毕竟,我们无法寄希望他不再出错。

面对新客户,设计师要花点时间想办法把"宽恕券"拿到手。对每一段合作关系都要保持专注,从一开始就认真对待,全力以赴交出优秀的作业,给对方惊喜,并且尽可能长时间保持下去,毕竟总有一天你会出错,到时唯一能派上用场的就是你手中的"宽恕券"。

65 重视客户想法

千万不能低估谦逊的力量，也别小看艺术的重要性。尤其当你是一名才华横溢的设计师，同时已声名在外时，这些品质对于保住并延续你的客户关系不可或缺。

ABC电视台是我们多年的客户，做他们的案子十分愉快，联系对接的也是一群有趣、招人喜欢的小伙伴。有一次我们前去拜访，正好聊到设计公司的各种"性格"，我们便说出了自己的服务理念"不论任何情况，都要尽全力给客户方便"。

这时ABC电视台的小伙伴讲起，最近一件大案子的设计公司就让他们非常失望。在案子的讨论会上，多数时间都是设计公司的人在发言，他们完全不顾及电视台方

面对于想看到的成果已有明确的想法。设计公司的主管也没花时间了解，就向电视台提出要求以及对案子的意见。

我能想到这种设计师给人的印象：穿高领毛衣，戴黑框眼镜，戴着科技感十足的智能手表，一副趾高气扬的样子。我也能想到这群自以为是的人离开后会议室的情景——电视台员工肯定会纷纷吐槽："这都什么人啊，从哪儿找的？"

那次聊天让我明白了一点：要重视客户的想法。我的意思不是要你什么建议都不提，像做报告一样，非得向客户表现出你有多自信，你的公司有多厉害；我是提醒你，在这个过程中，别忘了拿出你的谦虚和尊重。客户才是付钱的金主，所以在自说自话前最好花时间听听客户的想法。人之所以长着两只耳朵和一张嘴巴，也是有道理的，耳朵能发挥用处的场合是嘴巴的两倍。

你的谦虚和尊重能表现出你对客户的发言感兴趣，开会时还可以边听边记笔记。轮到你发言时，不要摆出自以为是、不耐烦、不屑一顾的嘴脸，这些只会让设计师招人讨厌（即使你的创意很棒）。毕竟是人家雇用你为他们引以为荣、精心经营的公司做设计，所以一定要把话听完，那样你一定不会后悔。

66 重视并建立客户关系网

前面已经详细阐述了建立责任感对职业的重要性。接下来需要明白谁是你的衣食父母。

几年前，我跟公司里的一位副总深入交谈过一次，回顾公司的发展历程，探讨怎样提高盈利。跟平日一样，我拿了支笔在白板上列出了公司早期的合作伙伴，并把这批人这些年来介绍的客户用线连起来，于是一张客户关系网便浮现出来。

我觉得它更像家族族谱。虽然很少有人会把家族历史和企业视为一类，但我们积累了五年的客户名单与最初的介绍人之间的

交叉联系，让我们大吃一惊：许多年前的一个关系多年来带来的生意，竟然占到公司全部生意的四分之一。

我们没有花很多钱在传统营销方面，而是将建立关系作为一种投资。关系图中的这些人，是真的聘用并付钱给我们的人。我们会经常与客户一起吃午饭、打高尔夫球，或送他们小礼物和生日祝福，以及做其他能够与客户拉近关系的事情。以此让客户知道，我们真心实意地看待双方的关系。因此，在你宣传推广自己的业务之前，不妨先投资与客户的关系。

为了让关系的利益最大化，你必须对公司的客户关系网了如指掌。从最初或最早期的关系入手，将他们写在纸上，画上框框，再连到他们推荐的客户上。理清客户关系网，并确保这些人对你都很满意，这些人脉很容易就能转换成实实在在的收入。

67 别给客户添麻烦

近几年来《电视指南》(TV Guide)杂志一直和我们合作，是我们的老客户了，双方合作得也非常密切，互利互惠，彼此间非常信任和感激。就在几个星期前，我们见面就正在合作的一个大案子进行商讨。

会谈中，我跟对方的主管申请一份关于案子全部细则的待办项目清单，以方便我们输入到过程管理软件，逐一执行，进而掌握全部案子细节。话音刚落，对方副总的脸色马上就晴转多云。我意识到对方八成以为我们想让他们来提出所有的案子细则，也许他在心里琢磨："我们哪有那时间？就算有，我们也不会操作软件，也没空去学啊。"

见状我马上改口："你们只要把任务、变动、信息给我们，格式不限，通过电话、邮件、短信等都可以，哪怕是写到餐巾纸上也没关系。我们收到后会按照需求转化成待办项目输入到软件中，再根据清单执行。"果然如我所料，他立刻高兴地说："那太好啦！"然后，我便接着说："我们希望尽可能地减轻你们的负担，所以细节方面我们都会去解决，不管用什么方式，只要你们觉得方便、省时、轻松。"

别忘了，平面设计是服务行业，你的客户之所以花钱，是为了找人解决问题，减轻压力。如你把"皮球"踢回去，这岂不是本末颠倒？而且还会让客户觉得你不够专业或能力不足。

当然有些情况你一定得邀请客户参与进去，这时你更要加倍出力，多整合资料或预先安排，以便让客户更轻松。具体可以参考以下方面。

案子内容： 假如你需要客户提供他们网站的内容副本，除了写信向客户要，还有没有能让客户更轻松的做法？你可以试着把目前的网站内容存到 Word 里发送

给客户,顺便说:"我们现阶段要更新网站内容,为了方便操作,我们把旧版的内容整理了一下,请见 Word 附件,这些内容大部分都会更改。希望对你有帮助,如果还有什么地方需要帮助,请再告知。"

案子照片: 为客户设计产品手册时,常常需要在手册中放照片,这种情况下设计师一般会直接请客户提供所需照片。这时有没有能让客户更方便的方式?比如你可以换一种方式说:"这阶段要决定放哪些照片,网站一共需要七张,有两张在案子开始时已提供,所以还差五张。我们在图片库网站设了一个照片文件夹,里面有十几张照片,当中若有不满意的,也可以自行上传到照片文件夹,通知我们。以下是文件夹的使用和保存方式……"

预设过滤功能: 最近我们在为某公司制作一个儿童网络应用程序,里面有许多功能是关于提交表单的,但由于对象是小孩儿,我们便加入了过滤功能。正常情况下设计师跟客户会说:"请提供过滤的清单。"但我们跟客户说的是:"我们在应用程序中新增了过滤功能,根据合作过的案子我们列了一份清单,你需要这份清单吗?或者你已有清单?以下是清单的详情……"这样做,会让客户觉得你尽了全力,也会让他觉得轻松。

预设创意摘要: 每次开始新的案子,我们都会为客户准备一份创意摘要,里面会列出一系列问题,帮助我们与客户达成共识,并打电话或当面与客户讨论。在讨论之前,我们会填上目前所有的已知信息,很多时候还会列出客户可能的作答,然后再跟客户确认。我们绝对不会寄给客户一个空文件,让客户来填写。

上面只列出了我们的一些做法,也许和你们公司的客户关系、案子类型不同,也许你们的合作需要客户为案子出一部分力,不过请记住一点:客户花钱请你工作,你越少麻烦他们,他们就越轻松。

68 帮助客户从"无知"变为"真懂"

客户对案子毫无头绪、一无所知,这恐怕是设计师最应该做的几点首要假设之一。我的意思不是说客户真的毫无想法,实际上客户大多都是事业成功、思路清晰的生意人。但大多数设计师会错误地认为客户对接下来的设计流程和角色都了解,比如认为客户知道怎么回复意见,知道怎么去看作品,知道案子接下来的工作,而这些"认为"往往与现实不符。

多数时候,客户对案子执行的具体内容并不是十分了解,他们可能不知道怎么回复意见,也不知道下一步做什么,通常对平面设计的流程也是一问三不知。但是案子要成功,关键是设计师和客户能否通力合作。也就是说,你必须要了解客户的需求,而客户也必须清楚你会采取什么行动。要想达到这种目的,最保险的做法是无论在哪个阶段,都要"认为"客户不了解具体情况,这就需要你一边做一边教他们,这样才能把案子做好。

要让客户弄清他自己的角色和案子的关系,可能你需要在三个方面给他们指导帮助。

你要让客户了解看什么:假设客户懂计算机,但对平面设计元素不了解。那么跟客户见面,需要直接教他怎么看,这比每次提到样稿或修改时逐一解释要轻松得多。如果用电子邮件,那就针对邮件的内容详细说明。下面我举一些例子,让你更能理解这种思考方式,以便在日常工作中正确使用。

× **错误的做法:**附件是 logo 样稿。

√ **周到的做法:**附件是一份十页的 PDF。第一页显示了全部的 logo,其他九页则逐一呈现,供单独阅览。建议全部打印并展示出来。

(因没有提示要看完文档,很多时候客户以为我们只做了一个,认为我们应付差事。)

✕ 错误的做法：有一份网站样稿，请你过目。

✓ 周到的做法：我们已做好网站样稿，单击下面链接就能用浏览器查看，其中的图形、按钮及一些元素目前还无法操作。

（如果不提示，客户不知道这是静态稿，所以会试图用鼠标点来点去。）

你要让客户明白要提供什么：当客户把设计交给你，可能他也不知道他在案子中要做什么。你有责任指导客户提供反馈，并帮他们弄清楚如何管理自己的期待。如果这些事没做好，可能会让案子半途而废，甚至导致客户流失。

✕ 错误的做法：期待收到你对 logo 的意见。

✓ 周到的做法：为了让 logo 设计更加完善，请提供以下意见。你喜欢的 logo 和理由？你不喜欢的 logo 和理由？哪个色彩搭配最接近你的预期？你想不想对不同 logo 上的元素进行混搭？

✕ 错误的做法：我们将为你创建网站，请将内容提供给我们。

✓ 周到的做法：我们将着手创建网站，请把要整合的内容发给我们。网页的范本内容可以直接写在邮件中，或提供 Word 文档；照片可以刻盘寄给我们，也可以上传到我们的 FTP，或放在邮件附件中，看你的方便。照片最好用 JPEG、TIF 格式，我们也可以自行扫描。如果需要任何指导，我们很乐意电话沟通。

（千万不要以为他们知道内容是什么，或者要用哪种格式。你提出要求就要负责指导。）

你要让客户了解设计流程：我们团队解决这个问题的方式是，在一开始就给客户一份设计流程说明，然后在不同阶段提醒客户下一个阶段会遇到什么情况。

✕ 错误的做法：我们很高兴网站样稿通过，接下来我们就进入下一个阶段。

✓ 周到的做法：我们很高兴网站设计样稿通过，下一步是编写代码阶段。我们会把通过的样稿设计成可操作的网页。前几

页网页需要多花些时间,所以在接下来的几天,你可能会发觉我们没动静了,请放心,按照排好的时间表,我们会在周五给你看部分具备功能的网页。在此期间,建议你开始收集网站会用到的文案与图片,周五设置好网页后就会用到。

(把握好每一次管理客户心理预期的机会,好好向他们说明各个阶段的情况。这样客户就知道自己在做什么,以及应该做什么。)

切记:注意你的语气,毕竟许多客户都是非常优秀的行业精英。我说的"假设客户一无所知",仅仅是指客户不了解你的专业。在提供指示与引导时,绝对不要露出贬义。假设客户一无所知,并不是把他们当成笨蛋,你的责任就是在设计的过程中一直为客户的"不懂"提供指示和引导。

69 长期合作 VS 一锤子买卖

2000年年初时我还在Fox Kids和Fox Family的网络部门工作，当时找了外面的人替我们的新风格指南做版面设计。对方是一家靠谱的供应商大力推荐的，因此我们也没再去找其他公司，直接接受了对方的40000美元报价。他们的第一次样稿就找到了感觉，让我们对接下来的进展非常期待。几星期后我们就提供了风格指南需要的内容，让他们放进通过的模板。过程进展得非常顺利。最后收到的风格指南效果也很棒，令我们十分满意。

随后对方寄来发票，金额却比当初谈好的价钱多了20000美元。对方解释说，原先的价格是依据固定的页数，而最终的交付量超出了预期，因此要多加一笔"改单费用"。事实确实如此，但令我失望的是，他们从来都没提过因工作量增加而追加预算。我们交给他们什么，对方总是很开心地收下，也没有过任何抱怨，我们以为案子的预算不变。

于是，我们与对方的负责人开电话会议。我质问对方，你们从未提示客户要追加费用，结果就自行追加了50%的费用，怎么能这么做生意？对方负责人说："不管过程如何，这案子效果这么棒，收你们60000美元也合情合理，不是吗？"看来他还是没听出来，我生气的原因不在于成本，而是他们的自行决定。

事情的结果是我们又申请了20000美元，最终支付给他们60000美元。这件事后，我再也不想跟他们合作了。那时我们一年的预算有上百万，本来也想跟他们长期合作，但他们仅仅为了20000美元就断送了长久合作的机会。后来我自己创业，公司规模成长到比他们的公司还大，这些年开出的发票也有上千万，外包的项目也上千万，但没让那些人再赚到一分钱。

这好像是我们在报复对方。其实我并不是记仇之人，只是对方的做法实在太不专

业，令我极其反感。对方似乎不明白，与一锤子买卖相比，长久合作的价值要珍贵得多。

最近有新的客户跟我们分享了一些经历，也是因为合作方改单而受的气。他抱怨的情况跟上述案例非常类似。对此，我们便保证绝不会发生同样的状况。不过，为了确保让客户知道绝对不会碰到突发状况，我们在提案中加了一项条款。

"乙方在原来工作的范围以外，自行要求新增的变更，甲方有责任支付费用。但新增变更的价钱，必须由双方协商确定，否则不予执行。符合原来工作内容范围内的新增变更，不额外收取费用。"

在平面设计和广告行业，经常会碰到不跟客户商量，擅自多收钱的人。这种做法很不好，会伤害双方之间的合作关系，也不利于设计师职业生涯的成长。

70 合作不愉快，尽早分手别受罪

我曾经遇到过一个要做互动娱乐网站的客户。案子很大，与迪士尼、华纳兄弟、索尼等公司的案子不相上下，我们受宠若惊。这个案子也是我们的专长，因此我们每个人都非常期待。为了能拿下这个案子，争取到这个客户，第一次我们保守地只开出了30万元的报价。后来对方又修改了范围，让价钱更是低了许多，但对方好像并不觉得他们的提议离谱。考虑到对方是一家有名的广告商，这个案子也非常有发展前景，因此我们满心期待双方合作愉快，一切顺利。

接着，莫名其妙的事情开始了。在将要签

约时，客户要求我们团队的每个人填一份性格测试问卷，宣称这样做是为了更好地了解合作的对象。我们以为大广告商都是这样，稀里糊涂地接受了。对方寄来了测试 PDF 文档，我们便开始做这些选择题，答完之后寄给他们等待结果。

客户对我们的性格测试很满意。每位员工的性格被总结成四个特征，同事们还互相开心地调侃。随后客户询问案子如何进行，有哪些员工参与案子。我们公司最厉害的业务经理是艺术总监，因此我们便提出由艺术总监带领优秀人员组成梦之队来负责这个案子。结果对方称不希望他参与案子，理由是性格跟案子不合（事实上双方都未曾见过面），想换另一个人来负责这个案子。

我们都见识过艺术总监的本领，他来公司的几年内经手了上百件案子，备受客户称赞。从各方面来说，他都是最佳带队人选。但最终还是听任了客户仅凭一份五分钟的测试而选择的案子负责人。客户选的人也很优秀，只是相对来说艺术总监的案子管理能力更强。

接下来我们便启动案子，开始工作。结果接下来的八个月只能用"悲催"两字来形容了。后来客户又改了三次范围，每周我们都要催客户补交迟迟未到的素材，最后对方要求案子范围减半，并且不愿对已经实施但后来又取消的项目付钱。然而我们这期间为了让对方满意，忍受了一次又一次的折磨，后来才下定决心，果断分手。

回想起来，案子一开始我们就应该察觉对方的奇怪举动，我们应该做的，是挺直了腰板，按自己的方式来做事。况且，有哪个公司会仅凭一份五分钟的测试来做事。

这个案例是真实的，通过这个案例，我想告诉各位设计师，不要太迁就自己的客户。如果在案子一开始就出现莫名其妙的事，接下来的过程和结果都不可避免地会有意外状况发生。最好的办法是从一开始就掌握案子的主动权，一旦发现合作情况不妙，别害怕得罪人，尽早放弃别受罪。

如果在案子一开始就出现莫名其妙的事，接下来的过程和结果都不可避免地会有意外状况发生。

71 矜持一点

在中学期间，班里的某个男生或女生是不是总显得很"高冷"，但还是有很多人暗恋他们。其实这些人也有接地气的时候，只是你见不到。不管别人喜不喜欢，这些人总是那副自信满满的表情。我猜想这种特质，应该是这种人得以受欢迎的因素之一。

对于自由设计师和设计公司老板，让生意源源不断是一门永恒的学问。一般成功人士至少都有几个固定的合作伙伴，这些人的生意永远是最高优先级。其中有一点值得注意，那就是你跟客户传达了什么样的信息。

如果你上来直接就求对方赏个活儿,那你给人的感觉可能就是"我的命在你手里"。这种情况,我也曾一度深陷其中。那是 2009 年,正是经济衰退的谷底,我们最大的客户 NBC 环球频道好久没有给我们发任何案子了。我们很着急,便去跟以前关系最好的一个部门询问:"不好意思,有没有工作给我们,什么都行。"因为我很清楚双方的关系,所以不介意让这名联系人看到我的窘态。但并不是说对待所有的客户都要这样。想拉到生意,最好还是圆滑一些。

我们试过最好的求人方式是,向客户发一份简短的信息。

"我们正在安排下个季度的工作计划。上次跟你合作得很愉快,我们想知道你下个季度是否有新计划?方便的话请告知,好让我们确保能随时为你服务。"

(别照抄,具体怎么写可根据自己的公司和业务进行修改,比如下个季度可以改为明年、下个月等。)

发这份信息的目的是让你对客户的潜在需求有一些思想准备,同时也能充当问候信,告诉对方你一如既往地愿意在对方需要帮助时伸出援手。这种含蓄的表达方式,往往会为你争取到更多的机会。

72 小心脚下的陷阱

在设计这行干久了，难免会踩到陷阱。总是掉到陷阱中，就会让你身心疲惫。不管是谁下的套儿，只要你踩到了，就会受伤。

有时候状况会毫无征兆地变坏，就算你是个天才经理对此也毫无办法。有时候出错的人可能是你，也可能是你的客户，还有可能是第三方合作伙伴。不管错在谁，这都不重要，重要的是案子遇到麻烦了，客户对你很失望，你对客户也有怨言，而被牵涉的人也觉得很不爽，大家都深陷其中。

我有个朋友在美国田纳西开设计公司，他经常会给我打电话聊他正在处理的事儿，顺便让我给他参谋参谋。有一次他就遇到了这种情况。他的公司替福克斯电视台的热门节目《美国偶像》（American Idol）做线上游戏，游戏做得很好，很快就上线了，就差将横幅广告整合到 Flash 游戏中。只要横幅广告商把程序代码通过福克斯电视台转交给我朋友公司里的工程师，然后放进游戏即可。结果出问题了，我朋友告诉福克斯电视台说程序代码有问题，而横幅广告商说游戏有问题。

此时电视台也不清楚该信谁的话，不过，重点是怎么会出错？我朋友跟广告商都觉得很郁闷，更糟糕的是，电视台那边更是很恼火。最后是我朋友的团队找出问题，解决后才让一切转危为安。但为时已晚，现在他们和"烂摊子"画上了等号，在客户那里的名声极为糟糕。我相信福克斯电视台短期内也不会再找他们合作了。

想让你和你的公司避免这种情况发生，以下有几点建议。

避开陷阱： 沟通是避开陷阱的关键。要让客户一直对案子的进展、你遇到的难题等都有一个清晰的了解。如果涉及第三方，一定要从案子一开始就掌握联系方式，有任何情况都可以跟第三方联系沟通，这样

也不会麻烦客户。

快速摆脱陷阱：如果你在案子中落入陷阱，不要耽误任何时间，尽快回归正轨。这个过程中不要对客户有埋怨，反而要将其视为伙伴，一旦发现陷入困境，马上联系对方并解释，再问"现在能做些什么以摆脱困境？"积极的沟通是尽快摆脱陷阱的最好办法。

额外提供贴心之举：如果你在给客户做案子的过程中出了状况，给客户带来了不好的影响，这时你得想方设法来减轻影响。最好的方法是为客户提供一些额外的贴心之举。比如，你可以给案子加几个新特性，另外，打折也很有效，你还可以给客户送一份礼物，具体送什么就看你的创意了。

要知道，一旦案子出了状况，无论是否是你的错，你似乎都脱不了干系。你需要做的就是马上采取必要措施，消除不良影响，再度回归正轨。

73 炒掉客户，视情况而定

你绝对有权利炒掉客户，这就是我在这里想说的。

很早之前我遇到的一位上司，他曾给我上过一课，很值得思考。那时我还住在亚利桑那州，在一家直销商工作。那家公司的财务出了问题，领导层经常受到质疑。那段时间我也身处困境，不过倒也学到很多教训。有一次我和总裁讨论如何应对难搞的客户，他给了我一个忠告。

"不要炒掉客户，而是要提高价钱。这样一来，对方有两种选择：一是付钱，那么你受的痛苦也算得到了弥补；二是不付钱，然后走人，你的目的也达到了。不管怎样，都是你赢。"

这话很值得思考一番。后来我试了几次，结果有的人付钱，有的人转身离开，还有一些人因此对我很失望。

我们的工程师大多会自己接案子做，有时候也会互相外包给对方。有一次，我们的现任工程师向另一名离职的工程师询价，想找他做一个小案子。那位离职的工程师回复了一个估价，大概相当于每小时1000美元。现任工程师很失望地回了一句："不想做你就明说，别开这种欺负人的价钱。"

这就是"炒掉客户"唯一有可能引发麻烦的情况。所以，这条忠告要视具体情况而定。有时候，宁可委婉地拒绝客户，也不要硬着头皮接下来，那样后面的苦果只能自己吞。如果是已经合作过的客户，建议把双方的关系纳入考量，因为很可能牵涉一些潜在的事情，比如有机会写推荐信，长远合作有助于接下更大更多的案子等。这要比眼前的生意更复杂。

你绝对有权利炒掉客户。

74 注意客户的潜台词

你全心全意地投入制作提案，甚至特意坐飞机去拜访客户，都是希望能给客户留下好印象。但有时候客户并不领情，他们会说："我们打算换个方向。"如果我每次听到这句话时，就存一块钱，现在账户里肯定已有好多钱了。后来我们终于明白了，客户这句话的潜台词是：我们不好意思直接说你的作品很差。

早期创业时我们听了类似的话，会直接对客户说："这次还是非常高兴，以后再有合作机会，请联系我们。"然后再琢磨这次对方不找我们的原因。琢磨的好处是有则改之，无则加勉。不过，如果你有意争取同一位客户的业务，最好面对现实，开口问原因："很高兴有这次机会让你们看到我们的提案。精益求精是我们的一贯风格，所以很想知道你做这个决定的背后的因素。比如我们要价太高，还是经验不够？我们乐意收到任何反馈意见，那样有利于我们在下次有机会时更好地为你服务。"

你为提案花费心血，所以有权利知道你被拒绝的原因。假如对方觉得你有潜力成为合作伙伴，他们会向你吐露实情。积极进取的态度也能让客户看到你的诚意。

以下是案子被拒绝的最常见的理由。

价钱

这个理由最常见。客户完全根据价钱做决定，在预算的范围内，让各方出价，哪个低就选择哪方。如果你知道这一点，最好希望自己的价钱是相对低的那几位，否则很容易就被拒。如果你对估价范围不是很了解，本书第五部分"摸清客户的预算"会对你有帮助。

信心

信心是另一个常见的因素。关于这个案

子，客户可能只是觉得其他人能做得更好。这背后的因素可能是公司规模、相关经验，也可能只是直觉。但如果真是因为竞争对手能力比你强，那你就认了吧。

关系

我们很注重与客户建立密切的人际关系，为自己争取更多的合作机会。反言之，我们也曾因为与客户关系不够好而错失许多案子。有些场合，对方要你提案，其实只是走形式，即使你交出提案，他们还是会说："看，还是某某更好一些。"遇到这种情况，即使你向对方询问拒绝的理由，对方也懒得搭理你。在对方眼中，你不过是一块踏脚石。如果客户做到一视同仁，那肯定会选择表现最好的设计公司。

热情

有一次我们输了一个提案，问客户为什么改变主意。他们的回答非常令我们受挫："你们的作品是好，开的价钱也合适，但有人对这个案子更有兴趣，所以我们觉得找他们合作更好。"换言之，我们的热情不够。想从客户手上拿到工作，一定要表现出对案子的兴趣和诚意，让客户看到你的热情，这样才有利于你在客户心中的形象。

若没有被客户选中，也别转身离开，不要放弃任何进步的机会，开口向对方询问反馈意见。

75 这些问题很愚蠢

我们公司的客户来自天南海北,所以我们经常出差,这我并不介意。其中,纽约是我最喜欢去的一个地方,我非常喜欢这座充满活力的城市,尤其喜欢寻找当地的美食。这里也宣传一下,没去

过 Junior's 餐厅的人,有机会一定要去吃一次这家的菜。不用看菜单,直接点"来点特别的"(主菜是多汁牛排和两片土豆饼的三明治,配上肉汁和蔬菜,太好吃啦!),吃完以后再来一份起酥恶魔蛋糕。

最近有一次,我跟家人到另一家时代广场的餐厅(不是我最爱的 Junior's)吃了一顿"怪怪的"大餐。我发觉餐厅的服务"怪怪的",便开始留心服务员的举动。等了好久,当上菜的女服务员在经过隔壁桌时,我注意到了桌上的可乐杯子已经空了,而客人还剩一半食物没吃完。她便问道:"需要续杯吗?"

可能有人觉得这没问题,但我认为服务员多此一举。很明显客户是需要续杯的,因为还有一半的食物没吃完。如果服务员直接端上一杯新的饮料,估计客人会觉得更满意。

平面设计师跟服务员很像(其他服务行业人员也是),平时的工作中有很多机会,都可以用实际行动代替询问。

举例来说,当客户来访,花了一个小时与你交谈,你觉察到对方声音有点沙哑,这时别开口问要不要水,而是找个机会插话:"你等一下,我去拿点水。"(因此公司的会议室里要有台饮水机。)

或者你已经争取到新客户,对新案子跃跃欲试,想马上开工。这时别提出"你想尽快开始案子吗"这样的问题(一般对方肯定会这么想),而是反过来告诉对方:"我们了解你希望马上开工,这里是一份接下

来的计划表……"

类似的情况，还有当你手上的网站已进入设计的后期，准备要编写代码，客户却想再做一些调整。这时你不要问："我们是将改后的样稿发给你检查？还是直接实施，最后再检查？"而是改为问："我们把变更记下来了，因为都是些小变动，所以会在给网页加功能时直接调整这部分。"

预想客户的需求，提前做好计划，往往比向客户提出愚蠢的问题更好。这样做不仅可以避免不必要的尴尬，还能体现自己的先见之明。

76 数字让一切一目了然

这两个月我家一直在装修，马上完工。墙重新粉刷，排水管和电路也都重新安置。在灰尘、瓦砾中我和太太已经能"脑补"出焕然一新的房间的样子。这次装修也让我们学到了一个很好的经验，那就是数字能让人保持清醒，一目了然。二加二永远等于四，没有异议。

在换硬木地板时，包工头告诉我们得离开房子 24 小时，好让地板干燥。我们虽然不愿意也没办法，24 小时的晾干时间一点都不能少。说多久就是多久，没有商量余地。

装修结束后，施工队给我发来发票，比预期的多了好几千元。我知道在这期间我们加了很多要求，但不知道这些要求值多少钱，而发票中都清楚地列出了每个项目的花费。

- 订制木板通气孔：单价 100 美元 × 6 个 =600 美元。
- 更换所有门的把手：单价 35 美元 × 5 个 =175 美元。
- 客厅天花板安装石膏线：350 美元。
- 橱柜安装费：每小时 65 美元，2 小时一共 130 美元。
- 其他略。

所有的追加项目、费用、数量等都列得明明白白。很明显，我们应该支付的钱就是这么多，因此看完后我们也不再纠结。数字就是数字，不用争辩，不用生气。有时候直接用数字说话，能缓和双方的误会矛盾。

以前我们公司曾经收了 TD Ameritrade 的订金，为对方制作品牌元素、营销素材与 PPT 简报。这份简报一共 1820 页，我们做了好几个星期，还有一天就能完成。正在这时我接到客户的通知："请修改以下事项……"。对方提出要求修改设计风格，这就意味着 1820 页都要改动。

快要崩溃的首席设计师跑过来找我："这么改得需要上百年吧？我们怎么答复？直接拒绝会不会闹僵？难道真要大家熬夜来改？"

于是我们写了一封主题为"数字让一切一目了然"的邮件，用数学原理跟对方公司进行说明。

乔，你好！

我们很开心案子即将进入最后阶段，而且效果还令人满意。

感谢你提出的修改意见，我们明白做设计难免会有修改，也能理解你的处境，你肯定需要考虑多方面的决策意见。

很明显这次的修改范围确实很大，而且时间又非常赶。你们的修改要求涉及全部的页数，也就是1820页全部要改动。假设我们加班加点，且一切顺利，修改1页需要30秒，全部改完共需要54600秒（相当于15个小时）。但是，距离截止期限只剩下3个星期，我们实在不敢保证这么仓促还能兼顾高品质的成果。还请你三思。

期待你的回复。谢谢！

<div style="text-align:right">珍妮特</div>

发送出去后，我们便焦急地等待对方的回复。几分钟后，对方回复说："我方知道这次修改幅度很大，且时间紧迫，谢谢你的说明，请尽力而为。"

对方没有不高兴，也没有跟我们翻脸。数字就是数字，它能让客户了解事实，有助于彼此互相理解。接下来我们尽可能在截止日期前完成修改，对方对我们的工作也比较满意。

然而很多时候情况恰恰相反，客户或上级搞不清楚案子背后的实际运作。对待这种情况，碰到不合理的要求，不妨试试用数字来说话。说不定数字就能产生不一样的化学反应。

77 决定录用的 65 秒

某大学设计系的一名学生曾向我寻求一些建议。这名学生即将毕业，正在疯狂投简历找工作。我们公司也收过无数求职简历，而我私下给这名学生的忠告是：决定录不录用只要 65 秒。

第一关

筛选求职简历，只有为我们公司专门写的简历才能通过。（约 5 秒）

通过的求职者，通往下一关。

第二关

扫一眼简历，希望是 PDF 格式。版面好不好看？有没有自己的图标？字体使用是否有心？（约 10 秒）

通过的求职者，通往下一关。

第三关

快速过一遍简历内容，看看有无出众的技能、经验等关键词。（约 20 秒）

通过的求职者，通往下一关。

第四关

寻找作品集的链接，最好有个人网站。我们对于邮件中的附件，以及上传到公共网站的作品不太感兴趣。（约 30 秒）

通过的求职者，通往下一关。

第五关

在求职信或 E-mail 内容搜索薪酬要求，如果对方没提，就请办公室经理去向对方询问预期薪酬范围。

通过的求职者，通往下一关。

第六关

安排面试,在求职者的简历上标记出候选人。

通过的求职者,通往下一关。

第七关

面试。

通过的求职者,通往下一关。

第八关

恭喜你找到工作!

我猜想我们公司这种大海捞针的方式,跟其他公司的方式大同小异。切记,简历要自己写,自己编,并做一个有特色的作品集网站。人力资源经理看简历的时间可能就只有那么几秒。这段短暂的时间至关重要。

78 怎样提"加薪"才能成功

入行至今,我只要求过一次加薪。回想当时的我,简直就是笨蛋。那时候公司处境有点紧张,董事会刚把主编炒掉,让一名董事代理。我幼稚无知,就决定为我应得的争取一把,便拿着我做的案例给新主管,请他考虑给我加薪。结果几个星期后,我就被辞退了,遭辞退的还有团队中的其他成员。我知道自己并不是因为要求加薪而被辞退,但我心里很清楚我的举动显得很笨蛋。当时公司正在整顿,进行结构调整。如果那时多一点耐心,等风口过了再提会比较好。

金融危机的时候,有一位团队成员跑来找我,要求我给他加薪。我们公司跟所有的公司一样,手头的资金紧张,只够日常运营,加薪或分红这种事,除非是减少现有员工数,否则是不可能的。这名员工试了很多种办法,先是装可怜"我现在只能吃方便面来过日子",接着自吹自擂"我的写代码能力比其他人都强",但都没成功。因为他提加薪太过突然,完全没给我们准备的时间。随即他就摆出一副对立的态度。估计他认为只要提出来很快就会给他加薪,没想到我们既没有打算,也没有预算。最后,他便失望地离开了。我们比较好奇的是,他会不会开始投简历,或是丧失对公司的信心。

老实说,像这样要求加薪的人,成功率都不高,跟老板的关系也容易闹僵。但有个方法,可以不用提"加薪",便能传达出加薪要求。想象一下,在一间会议室里,正在进行这样一番对话。

员工: 我只想说,我很喜欢公司的环境,团队也很棒,我对现在的工作也很满意,每天上班都很开心。

老板: 真高兴你这么说,你在这个案子中帮了大忙。

员工: 谢谢,这是我的分内之事。我想在公司有长远发展,怎么才能做得更好,以后有机会加薪或者升职。我不是说现在要

调，只是想了解一下是否有这个机会。这样等将来时机成熟，我就有能力理所当然地提出来。

老板：听你能主动这么说，我很高兴。你可以在以下这些方面更加努力……

员工（边听边记）：太好了，那我就从这些方面着手。如果下个月有时间，我们再聊聊？

老板：可以，我也希望再聊聊。你能主动提出来，我很高兴。

以上对话，可以收到一些效果。

第一，你的老板现在知道你想多挣钱，但你没开口要钱，所以接下来可以继续观察。多数的老板会花时间考察你现在的待遇，甚至看你适合涨到哪个级别。

第二，你也为你以后提加薪做好了铺垫，下个月向老板提出加薪，就不会很唐突。你的老板也知道你将要求加薪，心理已经有个准备了。

第三，你跟老板现在就加薪这件事是站在同一立场的。你清楚老板需要什么，老板也很高兴有你这样愿意多做贡献的员工。

要求加薪是门学问。成功的关键是时机和技巧,而且也要顾及过程和双方关系。

05 | 第五部分

The
Design Method

商业头脑

如果你没有接受商业方面的训练就来干设计行业，那就像没训练过跳伞就跳出机舱一样，你死定了。

79 兴趣带来财富

与许多平面设计师不同，我从高中时就擅长画画。我会把所有美术课的学分都拿到手，并且完全沉浸在创意的过程中。我在大学一年级的时候，还没有决定主修哪个专业。我的学校是印第安纳大学，其中商学院是美国最高水平的专业院校之一，我的许多朋友都计划去主修商业课程。此时，我也随着大家的选择，放弃了"商业艺术（平面设计）"。后来，我的学习成绩和兴趣大受打击，我用来四处闲逛的时间比去上课学习的时间还要多。但这能怪我吗？商业基础课实在太枯燥了，让我百无聊赖。

在大一差点被学校劝退后，我的父母无疑开始担心我的前途。他们认为我对自己选择的专业没有兴趣，鼓励我将"艺术"作为自己的事业，我的母亲还给我买了一本书，书名叫作 *Do What You Love, The Money Will Follow*，玛莎·欣塔所写。我直到今天都没有读过这本书，但是这个书名却改变了我的一生，我决定拿下平面设计学位。老实说，就算我的职位变为创意总监，年薪也就4.5万到5万美元，只够勉强糊口，我那些从商学院毕业的朋友们的收入是我的两倍，但是，我能做我热爱的事情。

没过多久我就明白了一个道理，那就是，无论选择怎样的职业道路，只要你真的对

它有兴趣，今后就能赚大钱。如果你真的热爱自己所做的事情，你会非常努力，而不是被迫劳动。不管你选择的是什么行业，自我学习都是一生的课题。热情会驱使着你一直努力前进并毫不松懈，这样会带你走向成功。你对职业的热爱将赐予你力量，无论做哪一行，你都能做到最好。这时候，就会有人拿着大把的钞票登门造访，请你出马。我认识一些剪贴簿艺术家、舞蹈家和音乐家，他们都是坚持不懈地追随自己的梦想，做真正的自己，最终名利双收。

这样的生活态度中很美好的一点是，如果你真的热爱自己的职业，金钱对你来说就无所谓了。就算别人不付钱都愿意做的事，谁还会在乎报酬的多少呢？而我就是这样看待设计的。我爱设计，并且很努力，坚持不懈，我的自我学习从未停止，最后，获得了财富。随着我的技能的提升，我的案子也越来越多。我为公司做出了贡献，因此加薪。在我28岁的时候，我已经当上了福克斯公司的创意总监，有自己的独立办公室，透过窗户就能看到外面的美景，年薪是我以前想象很多年才能

赚到的三倍。在30岁的时候，我开始创业，这段经历仿佛坐过山车一样，业绩起起伏伏，那些声名显赫的公司也成了我的客户，这是我做梦都想不到的。

讽刺的是，在商学院这个方向的道路上一无所获的我，追随内心选择了创业行业，如今已经成为热爱创意的生意人。我承认，从设计师到创意总监，再到公司老板的转型过程中，我有好多次都很遗憾自己失去了一天到晚亲手摆弄Photoshop的时光，感觉自己的方向出现了偏差，正在做的并不是自己所爱。但后来我醒悟了：

"虽然我不会再创作网站、logo，等等，但我创造了更多的东西。现在我创造了一份营生、一种文化、一个品牌。"这种想法驱使着我将自己的创作热情投入到新的事物中。以前我对设计的热爱转变为对生意的热爱，随之而来的还有财富。

我不能保证你也会有我这样的收获，因为我自知幸运之神一直对我有所眷顾，它让我选择了自己热爱的职业道路，并让我的生活有所不同。如果你的营生恰好是你热爱的事情，那么金钱将永远无法代替乐趣。

如果你的营生恰好是你热爱的事情，那么金钱将永远无法代替乐趣。

80 让公司看上去有序

看起来有序的公司，让你能够给消费者带来"一切尽在掌控"的印象，让你能够给员工带来"一切尽在掌控"的印象，就算在外界都失控时，依然能给人们以"一切正常"的印象。看起来有序的公司，让消费者觉得你的产品可信，让员工觉得在这里工作踏实，让人们觉得你的公司可靠。

——《突破瓶颈》，1995 年，第 103 页

《突破瓶颈》(The E-Myth Revisited) 是经管类图书中的经典之作。书中有太多足以改变人生的至理名言，其中一些对我的事业影响巨大。

在我聘用头几个员工的那段时期，随着工作中的磨合，我也在慢慢调整管理方法，有的员工的工作方式与我的方式不同。《突破瓶颈》中提及看起来有序的公司对潜在客户的印象。这时候我意识到，我的公司看上去还不是有序的——它只是一间聚集着自由设计师的大屋子，这就是公司给客户的印象。随即我便开始尝试给客户

传达一个统一的信息——我们的公司目标坚定，经营有条不紊。

我创建了一个内部网站，并将"制式文件"以书面形式归档。它涵盖了从如何接听电话到如何交付案子，每个人都要遵循内部网站上的这些"规则"。结果是，从那天起，无论客户是直接与我接触，还是与我们的员工接触，我们公司给客户传达出了一致的印象。

就算你单枪匹马做设计，现在就找出一套自己的方法和最佳实践，这对将来的成功至关重要。现在就趁热打铁，以便日后生意壮大时，你可以给客户秀出最好的一面（即便你在背后已经忙乱成一团），一切尽在你的掌握。无论怎样，这不仅会让客户对你抱有信心，你自己也会信心满满。一旦你的生意走上稳定的正轨，就算生活和事业中遇到风雨，也能让你高枕无忧。

81 选择合适的收费方式

自我作为自由设计师和创业以来，已经做了超过 1500 个案子，我对报价方式如数家珍，那真是一点都不夸张。在早期，我一直都采用一口价的方式，随着客户越来越多，我逐渐采用了工时费、聘用费，以及专人服务费等方式。各种收费方式各有优势和不足，无论对客户还是对设计师都是如此。理解这些收费方式，并清楚地向客户说明白，然后选择最合适的方式，这不仅能让客户心情愉悦，你自己也可以高枕无忧。

 固定费用

固定费用是指针对已经确定的工作范围收取议定好的费用。你要告诉客户你将要做哪些事，成本是多少，只要不超过工作范围，客户就要支付议定好的费用。根据我的经验，固定费用是平面设计行业中最为普遍的收费方式。

对你来说，优点是：

你知道做这个案子能挣到多少钱，如果所花的时间越短，利润就越高。

对你来说，缺点是：

因为你把价格说死了，如果案子所花的时间超过你的预期，利润就会变少（甚至亏本）。

对客户来说，优点是：

客户对这个案子要花多少钱心中有数，只要工作范围不扩大，就不会超过预算。

对客户来说，缺点是：

由于固定收费的一口价本质，设计公司的报价往往会高一些，以防案子中无法预料的情况。这样的话，客户需要支付的金额可能要比采用其他收费方式时更高。此外，如果客户扩大了案子的范围，你就要给他们发送关于费用的"变更通知"，

这会让客户觉得你斤斤计较，他们会不高兴。

注意事项：

如果打算采用固定费用，你必须明确地界定案子范围。如果你没有在提案中清楚地列出每一个细节（交付什么东西、包含什么功能、修改几轮样稿等），后面很有可能会遇到麻烦。

你必须试图帮助客户坚持案子的范围，不幸的是，无论你将细节列得多清楚，客户还是会冒出一些提案中没有包含的新想法。别让客户"出轨"是一项很有挑战的管理任务。

适用情况：

当客户明确地知道要做什么以及对预算有把握的时候，采用固定收费是最合适的。

工时费

你和客户议定出一个工时费，你把工时记录下来，然后在案子结束后请客户按照约定付款。

对你来说，优点是：

你在案子中花费的每分每秒都是有偿的，这样就不会有亏钱的风险。

对你来说，缺点是：

不会出现"物超所值"的情况。如果你用一个小时就把 logo 设计出来了，那么你只能收一个小时的费用，而不能以"价值"来向客户多收钱。

对客户来说，优点是：

在合作一开始，客户不需要与你清楚地界定案子范围。他们对于改变想法有更大的弹性，并可以随时加入新的项目。

对客户来说，缺点是：

如果以小时计费，客户很难确定最终要付给你多少钱。

注意事项：

与客户保持良好的关系，建议你定期向客户报告案子所花的工时情况。同样，对

于客户提出的每个要求,告诉他们这要花费多长时间。没人喜欢付账时突然出现的"惊喜"。

适用情况:

以工时计费对于维护类工作是最佳之选。比如,你可能为客户做了一个网站的案子,客户希望你能偶尔为网站进行更新,或者你曾为客户设计了一整套文宣用品,客户现在想让你为其新员工设计名片。

聘用费

聘用费也是基于工作时间的计费方式。通常来讲,你需要根据客户聘用你的时间给工时费打折(通常以月为单位)。比如,你的收费标准是100美元每小时,如果你以聘用费向客户收费,那么价格就要在工时费的基础上打折(每月聘用20到40小时,工时费为每小时90美元;每月聘用41到60小时,工时费为每小时80美元;每月聘用61到80小时,工时费为每小时70美元,以此类推)。聘用费就是客户买来的工时,这些工时通常分给团队中的各个成员,以完成客户的要求。

对你来说,优点是:

这种收费方式能保证你每个月都有收入,让你拥有稳定的现金流,并让你有信心聘请更多的员工或拓展更多的业务。

对你来说,缺点是:

由于工时费用按照时间长短打折,你的边际收入也会减少。同样,就像前面所说的,也不会有"物超所值"的情况。

对客户来说,优点是:

由于工时费用按照时间长短打折,案子所需时间越多,客户就能省下更多的钱。

对客户来说,缺点是:

这种收费方式使得客户的钱无法充分利用。比如,如果客户每月用掉了38个小时,不足40小时,那么客户仍然需要付40小时的钱。

注意事项:

由于客户买下了你的时间,在这段时间

内，你的服务务必极度周到。同样，准确地记录工时也很重要，以便请客户付款。

经常出现的情况是，客户不太清楚到底需要购买多少工时才够用。如果客户所用工时超过了之前的商定，则需要为额外的工时付费。对于额外的工时，我们通常按照聘用费的 10% 增收（比如，客户购买了每月 80 个工时，而实际用了 90 工时，那么前 80 工时按照 70 美元每小时计费，而额外的 10 工时，则以 77 美元每小时计费），增长的花费用于补偿预期和时间表之外的工作量。

适用情况：

如果客户的工作量很大，需要你在一大段时间内完成一大堆案子，而且对于细节又不清楚，这种情况下，聘用费是最佳选择。

 专人服务费

与聘用费不同，专人服务是在一段时间内，指派员工为客户提供服务。聘用费买的是时间，专人服务费买的是人手。专人服务费通常以"每人每周"的标准来计费。你需要与客户议定案子要花多长时间以及指定员工完成这个案子。客户所购买的"每人每周"越多，越省钱（比如，如果安排一个专人工作 4 到 6 周，每周 5000 美元，7 到 10 周，每周 4500 美元，11 到 14 周，每周 4000 美元，以此类推）。

对你来说，优点是：

如聘用费一样，这种收费方式能保证你的现金流，并让你有信心拓展更多的业务。

对你来说，缺点是：

如聘用费一样，由于费用按照时间长短打折，你的边际收入也会减少。另外，如果你把最棒的员工派给客户，他就没法去做其他案子了。

对客户来说，优点是：

工作量越多越省钱，并且随着在案子中的合作越来越密切，客户能和团队成员建立稳固的合作关系。

对客户来说，缺点是：

根据合约中的条款，客户就像是直接聘用了你的团队成员，必须最大限度地利用专人。

注意事项：

确保在与客户签订的合约中加上法律条款，禁止客户将自己的员工挖走。因为客户和你的员工朝夕相处，建立了稳固的工作关系，这会成为一个风险。

适用情况：

如果案子需要经历较长时间，并且案子范围和内容很难在一开始就确定下来，那么专人服务的方式是上佳之选。比如软件开发项目，有时候就需要将员工派到客户的办公地点工作。

理解这些收费方式，并清楚地向客户说明白，然后选择最合适的方式，这不仅能让客户心情愉悦，你自己也可以高枕无忧。

82 成本计算

如果不知道自己的成本，怎么向客户要价？我花了好几年的时间才把这件事弄明白。以前，我对于收多少钱根本没有什么概念，老实说，只要别人给钱，我就愿意为他干活儿。后来，随着公司的成长壮大，我很快便意识到了解成本的重要性。了解成本能够帮助你推算出定价和招揽新客户，还能帮助你了解每个案子需要花多少时间。

我不懂会计，而我们公司的财务人员读到这里时可能会认为我神经错乱。但是下面这条简单的公式可以用来计算每小时的开销（也就是每小时的设计业务成本）。

全年固定开支 / 全年工时数 = 每小时成本

下面是两个情景。

情景 1

你是个在自家地下室接私活儿的自由设计师，认为自己一年应该挣 60000 美元。每个月你的日常开销是 300 美元（上网费、电费、电话费等，一年下来就是 3600 美元）；并且每年要有 5000 美元用于投资自己的设备（电脑、打印机、软件升级等）；每年的经营成本大概是 2000 美元（参加行业会议、车辆保养、用纸、营业执照）。别忘了，还有每年 1500 美元的报销费用。

60000 美元 + 3600 美元 + 5000 美元 + 2000 美元 + 1500 美元
= 72100 美元（全年固定开支）

全职设计师的全年工作时间为 2080 到 2096 小时，随假期和公司特殊情况而定。我们在这里以 2080 小时为例。现在，假设你是自由设计师，所以别忘了加入你在经营管理方面所花的时间（去结账或参加行业会议的时间不能算在计费时间内）。假设这些"非生产"时间占用你 10% 的工时，所以还剩下 1872 小时用

于生产。现在有了这些数字，你就可以计算出"保本儿"费用。

72100/1872 美元 =38.51 美元

你的每小时成本是 38.51 美元，现在，你可以放心地向客户开价了，并且对价格的浮动空间也心里有数。价格不要低于每小时 38.51 美元，否则你就亏本了（或者无法让你年收入 60000 美元）。你还可以自行判断将时间花在哪个方面。有一次我真的冒出来一个疯狂的想法，我琢磨："雇个割草工，3 小时要花 115.53 美元，但要是让邻居家的小子来干，只需要 30 美元，能省下 85.53 美元！"

情景 2

你是个小公司的老板，雇了 5 个人（包括你自己）。你的年薪是 70000 美元，你的 3 个设计师的年薪是 40000 美元，前台的年薪是 20000 美元（总共 210000 美元）。你的办公场所租金为每月 2000 美元（全年 24000 美元），其余的开销大概为每年 40000 美元。

210000 美元 +24000 美元 +40000 美元 =274000 美元（全年固定开支）

前台人员的工作时间无法产生效益，不能算在制作时间内。3 名全职设计师每人每年的工时为 2080（总共 6240 小时），你自己花在制作上的时间只有 20%（其余时间用于管理和销售），如此一来，你每年只有 416 个工时。（2080 的 20%），将这些数字代入公式。

274000 美元 /6656=41.17 美元

你的每小时成本是 41.17 美元。让人真正抓狂的是计算员工偷懒的时间：如果 3 名设计师在下午工作时间玩了一个钟头的游戏，那么成本数字就要调整为 123.51 美元！

怎么获利

现在你已经知道了成本，利润的计算就简单了。只要将利润率加到成本上，就是你的报价了。如果每小时成本是 38.51 美元，你希望的利润率为 20%，那么你的

报价就应该是每小时 46.21 美元。

38.51 美元 +7.702 美元（38.51 美元的 20%）=46.21 美元

如果你的每小时成本是 41.17 美元，并希望利润率为 50%，你的报价就应该是每小时 61.76 美元。

41.17 美元 +20.585 美元（41.17 美元的 50%）=61.76 美元

以上的算法并不十分科学，你的会计能够提供更准确的数字。但这个简单的公式对于我们的报价极具参考价值，无论你是自由设计师还是经营其他业务。

83 怎样开价

设计师在给自己的设计开价时总显得信心不足。就我的经验而言，大多数客户更偏好固定费用，只有当他们准确地知道自己要为设计付多少钱时才会感到安心。另外，作为设计师，准确地了解工作范围并准确开价也会更稳妥。固定收费会带来一些挑战，也就是说开价必须有所依据。当我最初进入设计这个行当时，我的依据就是"工时"。我当时把我的工时费定为 60 美元，然后根据大致的工作时间，给客户报出价格。这样做带来的问题是，我是手脚麻利的设计师，如果以工时来收取费用，大多数的工作我用不了多久就能完成。因此我面临两个选择：一是提高工时费，二是找一个新的收费方式。

后来，我尝试根据案子的类型收费，报价包括每个项目的费用。以网站为例，主页费用为 500 美元，每个子页面为 150 美元，然后将这些费用加起来，得出一个总价格。没过多长时间，我发现此种开价策略也存在问题（详见后文）。

在尝试了其他多种开价策略后，我意识到，其实根本不存在完美且科学的开价方式。这就好像你往靶子上扔飞镖，然后看飞镖落在哪个格子里。就是这样。对于固定收费，你就像扔出飞镖，并希望它落到分数较高的格子里。尽管不存在完美的报价方法，但是有一个策略可以让你扔出的飞镖落在靶子的高分格子上。

固定收费要在三个方面保持微妙的平衡，它们是成本、价值和预算。下面让我们来仔细研究一下。

成本： 在给客户开价时，首要的考虑因素必须是成本。你必须知道完成一个案子需要花多少成本。为此，你可以定一个合理的时薪，然后计算出完成案子需要花多少小时。或者，计算出你的每小时成本（全

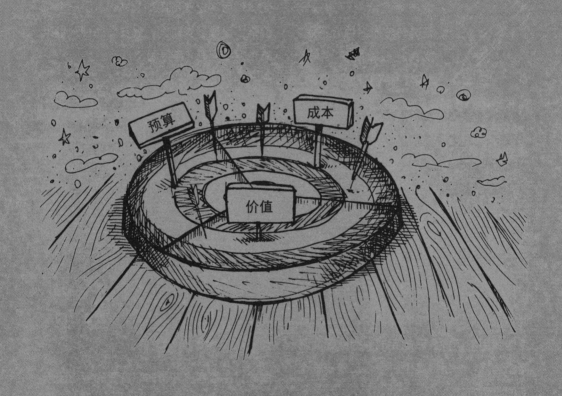

年固定开支／全年工时数＝每小时成本），再加上边际利润。

价值：第二个要考虑的因素是案子的合理的市场价值。就算你能在一个小时内就设计出一个 logo，也不能因此只收取每小时 60 美元的报酬。你可以上网或向同行询问各种类型设计的平均收费。不过要注意，各个公司对于不同类型的案子收费各不相同，如果你是新手，就不要指望能拿到资深设计师的报酬。

预算：最后，你必须对客户的案子预算有个了解。如果你高估了客户的预算，你的报价可能就不会中标（要是报低一点就好了）；如果你低估了客户的预算，那么就算你中标，你也无法赚到更多的利润（关于如何摸清客户的预算，请见后文）。

现在，你考虑了三方面的因素，是时候来权衡它们了，让我们扔出飞镖吧！

某个客户希望你接受案子 X

你预计案子要花上 10 个小时，而你的时薪为 60 美元，合计 600 美元。

基于行业标准，这个案子的市场价值为 2000 美元。

据你所知，客户给这个案子准备了 1000 美元的预算。

简单的计算方法是，将 3 个因素的价格相加再除以 3，即你给客户的报价应该是：

（600+2000+1000）／3=1200 美元。

不过，事情不会总是这么简单，有时候，你需要着重考虑三个因素中的一个。

某个客户希望你接受案子 Y

你预计案子要花上 100 个小时，而你的时薪为 60 美元，合计 6000 美元。

基于行业标准，这个案子的市场价值为 15000 美元。

据你所知，客户给这个案子准备了 7000 美元的预算。

在这种情况下，你要想拿下这个案子，你的报价必须贴近客户的预算。我的建议是，报价应该在每小时成本

和客户预算之间进行权衡，例如 6750 美元。这个价格虽然低于市场价，但是这个报价区间依然可以让你获利颇丰。

某个客户希望你接受案子 Z

你预计案子要花上 200 个小时，而你的时薪为 60 美元，合计 12000 美元。

基于行业标准，这个案子的市场价值为 18000 美元。

据你所知，客户给这个案子准备了 25000 美元的预算。

在这种情况下，你的报价应该在 18000 美元左右。然后，根据你与客户的交情，你可以向客户透露，你做了市场调研，发现这类案子用不了 25000 美元那么多，你也不想宰客户一笔。这样一来，案子通常就成交了。

最后，固定收费有一些不确定的因素。你要利用判断力采用不同的收费依据。你对案子、客户和他们的预期摸得越清楚，做起来就越简单。

84 合理列出"价格细目表"

大多数客户都喜欢明码标价,他们希望知道案子确切的成本,并且希望你的价格不要超过他们的预算。从设计师的角度来说,固定费用并不是一无是处,因为你起码了解自己的成本情况。

当我刚开始当自由设计师的那段日子,我几乎全部采用固定收费方式。客户提出案子的需求,我给出报价,然后就等着客户的答复。有时候我还会将案子中的价格细目表也明码标价地列出来。

首先,我会估算出整个案子要花多长时间,然后列出其中各个项目的明细价格。比如,客户除了让我设计 logo 外,还想让我设计一套文宣用品,我会估算出这个案子大概需要两天。因此,假如这个案子的开价是 2000 美元,那么为了帮助客户了解成本,我会将这个 2000 美元案子的价格细目列出来。

选项 A

logo 设计 =800 美元

名片设计 =400 美元

信头设计 =400 美元

信封设计 =400 美元

总计 =2000 美元

将这些细目价格在提案中清晰地明码标价,客户就能准确地了解他们要为每一个项目付多少钱。我觉得这可太棒了!这种价格细目表的方式既合理又一目了然。

警告:警惕这种报价方式!

我实话告诉你,我被这种报价策略伤害过无数次。因为,当客户看到这些细目价格的时候,可能会考虑将信头、信封从案子中砍掉,这样就只剩下 1200 美元的项目,但案子的价值仍然是 2000 美元。

实际的情况是，logo 设计是案子中最主要的阶段，你要花很多精力在这个部分，并且要考虑 logo 在其他文宣用品上的套用。同样，一旦完成了名片的设计，至于信头和信封就是小事一桩了。因此，案子的明细应该是下面这个样子。

选项 B

logo 设计 =1600 美元

名片设计 =200 美元

信头设计 =100 美元

信封设计 =100 美元

总计 =2000 美元

然而，当客户看到这份价格明细时，会对 1600 美元的 logo 设计费用犹豫不决。许多小公司常常会请自己的亲戚朋友帮忙设计公司 logo，然后用点小恩小惠来答谢，从而省下一笔不小的 logo 设计费。因此这种报价方式也不妥。

最后，下面这种报价方式要比前一种更好，但依然不是最棒的解决方案，因为明码标价的明细会让客户轻易地交出一大笔钱（想想你把车送到 4S 店修理时的情景）。

选项 C

logo、名片、信头、信封设计 =2000 美元

那么设计师该如何是好？你需要将价格细目设置得更符合实际——详尽准确地列出客户将得到什么（交付品），然后以此标出价格。

选项 D

项目管理 =300 美元

设计 =1000 美元

制作 =700 美元

总计 =2000 美元

"项目管理"包含了交付品、电话联系、

行政事务等与案子执行相关的项目；"设计"包含了保证案子成功的创意工作；"制作"指的是创造出用于印刷的文件。采用这个策略，客户就能知道总价是如何得出的，并且无法砍掉其中的某个项目（如选项 A 的情况），也就不需要你重新报价了。

有时候，客户为了了解细目的价格，可能要求你以选项 A 的方式报价。如果你为了拿下案子而不得不这样做，那就照做吧。但是请注意，当你列出细目价格时，问问你自己以下这些至关重要的问题："如果客户要砍掉其中的某个项目，总价还能让你接受吗？如果砍掉一个项目，其他项目还能在各自价格的基础上执行吗？"如果答案是"不能"，那么就要继续调整数字，直到你满意为止。

如果客户要求你以选项 A 的方式报价，那你就要假设客户真的会砍项目。就算他全盘接受了你的报价，你也要确保让客户了解一点——案子规模越大，成本相对越低。

85 "不收费"不等于"免费"

在 2009 年年末的时候,我们接了公司历史上单笔金额最高的一个案子。8 个月后,我们被公司历史上最大的一次灾难搞得焦头烂额。我们的客户多次扩大案子的范围,并且总会冒出新的想法,各种招数层出不穷。自从案子启动,我们提出三次变更,并重启案子,每一次都要重写提案。不仅如此,之前由于客户反悔而弃用的制作成本都得由我们自己承担。

最后,客户要求对案子范围进行第四次变更。这次打算砍掉一半的案子,因为新投资人计划自己承担另一半的设计工作。在一次激动且不爽的通话中,我们告诉客户,给最新的第 4 次提案的预算只剩下原先的一半了,先前通过的 3 次提案被取消,会让我们血本无归。这时客户回答说:"我们没在第 2 次和第 3 次提案中看到任何成本。"他说的没错,我们为了维持关系而自己承担了损失,而且并没有书面记录澄清。我们的善意并没有感动客户,他们对我们所做的事情没有任何感谢,我们吃了哑巴亏。

大家都听说过"天下没有免费的午餐"这句话,我经过一番调查,虽然没能找到这句话的出处,但是明白了其中的道理。在设计行业,很多工作可能不收钱,但这不代表它们是免费的。你为那些"不收费"的工作费尽了心思,只求能从客户那里得到一些回报,比如关系增进、未来的合作、推荐、额外的案子,等等。

为了让客户领会到你的善意,你必须把你为客户所做的一切都以书面的形式呈现出来,不管这些工作是否收费。你可以在账单或者提案中将这些信息写明,下面是一个例子,看完之后你就明白了。

某个客户请你为其设计 logo,你发去提案,列明费用是 500 美元。在设计过程

中，你为了证明 logo 的适用性强，决定再设计一张名片，配合 logo 使用。客户看过之后，对你的设计能力大加赞赏，并向你索要名片的印刷文件。因为设计已经做完了，你决定把名片设计"免费"送给客户。为了让客户领会到你的好意，你需要在账单上写出以下内容。

logo 设计 =500 美元

名片设计（价值 300 美元）= 不收费

总计 =500 美元

如果你没有向客户强调这一点，客户在今后与你"礼尚往来"的概率就会大大降低。

最近有个客户要与我们续约，他以"聘用费"支付。原来他以每小时 80 美元的标准，每月购买我们 8000 美元的设计和制作工时。但是，由于年底预算紧张，他打算少买 10%。为了表达诚意，我们给他打了折，让他以更低的价格买到了不变的工时。他们对我们的慷慨表示感激，但是我们没有书面记录下这个优惠。

我们的提案如下所示。

每月 80 工时的设计和制作费用 =7200 美元。

然而，我们应该像下面这样写才对。

每月 80 工时的设计和制作费用 =8000 美元。

10% 折扣 =-800 美元

总计 =7200 美元

一个月后，当客户续约时，他们忘了折扣的事儿，还是以为费用是每月 7200 美元。这时候，如果我们再将价格回调到 8000 美元，就好像我们涨价了。之前的慷慨不但没有带来回报，反而给自己的后院点了一把火。

因此，如果你今后遇到不收费的情况，可以考虑使用下面的折扣。

亲友折扣：给好朋友或者亲戚的价格。

老客户折扣：给回头客的价格。

学生折扣： 给教育机构的价格。

慈善折扣： 给慈善团体的折扣，只收取成本价。

无论以什么名目提供优惠，有一点非常重要，那就是把全价清清楚楚地写在提案或者账单上，然后写出你给出的折扣。

86 摸清客户的预算

制作提案是非常耗时的工作，如果你最终没能拿下案子，你所付出的时间和精力就都白费了。开门见山地询问客户的预算会有风险，他们可能认为你知道了预算后会坐地起价，报一个贴近预算的价格，即使案子花不了他们那么多钱（在某些情况下，他们的想法没错）。

但问题是，如果不知道客户的预算范围，你就是在盲人摸象。客户是想享受一顿美食大餐还是买个汉堡填饱肚子？许多人对于设计需要花费的时间和成本都没有清晰的概念。他们可能会认为做个网站只要1000美元就够了，但真实的开销是其10倍。

下面是一些在提案前摸清客户预算的技巧，帮助你制作出成熟的正式提案。

直奔主题法

"约翰，我已经了解了案子的规格。你的预算有多少？"

同类案子比较法

"我们过去做过类似的案子，成本是5000到10000美元，你的预算和这个差不多吗？"

抛砖引玉法

"我们通常会询问客户预算的情况，以及提案中要包含哪些功能。不管是现代还是法拉利，都能把你带到目的地，但问题是你想把案子做得高端大气上档次，还是只做出基本的功能，以后再添加新功能？"

过往案例法

"我不确定提案中的报价是否能够成交，我需要和设计团队来估算一下完成案子要花多少时间。但我们曾经经手过一个类似

的案子，大概费用是 5000 美元。你觉得这个价格合适吗？"

速览表

如果你担心客户在案子上的预算不充足，不妨在发送正式提案之前，先给他一份包含了以下内容的速览表。

- 案子摘要（用几句话描述一下案子概况）。
- 时间预估（预估一下案子需要多长时间才能完成）。
- 成本估算（预估一下案子的价格）。

在将速览表发给客户的同时，在邮件中附上以下说明。

"在没有明确详细的案子范围之前，我们为你提供一个估算，以确保双方能够达成共识。附件中的速览表中写清了案子摘要、时间预估和成本估算。如果这三个项目与你的预期相符，我们接下来将为整个案子制作详细的正式提案。"

这些技巧很有效，不仅能吓跑根本没钱的客户，还能让你摸清客户的预算情况，从而使你信心百倍地提案报价。

87 量大从优

我先声明，在我大一那年，我的经济学考试只拿到了 D。但这不是因为我学不好经济，只不过是因为我那时四处闲逛，没有好好上课。为了让考试能及格通过，我确实弄懂了两件事。第一个是"收益递减法则"（字典中的说法是，你在工作一开始时的效率要高于工作了 20 个小时后的效率；或者，你觉得第一口蛋糕比后面吃的更美味）；第二件事是"量大从优"。

下面让我们来好好看看这第二件事。

量大从优，就是指产品和服务的成本，随着产量的增加而递减（比如，案子越大，单位成本越低）。

下面的例子说明了"量大从优"在设计行业的作用。

有个客户聘请你为其业务创建一个网站，通过分析客户的需求，你认为需要制作 10 个网站页面，于是你的开价是 10000 美元，100 小时完成。

另外一个客户也聘请你为其业务创建一个网站，通过分析客户的需求，你认为需要制作 15 个网站页面（比前一个多 50% 的页面），通过和团队讨论，你发现制作 15 个页面只需要比做 10 个页面多花 10 个小时，于是你的开价是 11000 美元（只比前面那个案子贵 10%）。

以上这个例子就是"量大从优"。每个网站都需要从设计开始，然后创建整体的外观和感觉。当三五个页面的代码写完之后，工程师就有很多代码可以重复利用了，后面五页的内容花不了多少时间就能做完。事实上，最初的设计和写代码是最花精力的，三五页的网站所花的时间跟 10 页的网站差不多（取决于设计的复杂程度）。

下面我再举一个为杂志设计系列广告的例子来说明"量大从优"：在设计过程中，最初的广告概念是最费精力的，可能需要花上整个案子中 80% 的脑力和设计时

间,而后续广告所需的时间与前期相比要少多了。

再拿印刷品设计举例,印刷量越大,每单位印制价格就会越低。比如,印刷10000份的单位成本是1美元(总价10000美元),但如果印1000份,单位成本可能就是10美元(总价还是10000美元)。这是因为不管案子是大是小,所花费的人力和时间成本,会随着印量的增加而降低。

就算是连锁快餐店也会有"量大从优"。当你买大号套餐时,你的饮料和薯条的单位价格就降低了。我最喜欢举的例子就是炸鸡块。10块鸡肉套餐的价格是3.99美元(每块39美分);20块鸡肉套餐的价格是4.99美元,每块的价格只有25美分!"量大从优"无处不在。

我们公司曾经遇到过一个古怪的客户,不停地在和我们砍价(事实上,我们遇到过的许多怪客户都有此嗜好)。我们给客户发去原始的提案,然后他们要求我们列出每个项目的明细;我们按照他们的要求列出明细,他们则砍掉提案中的项目。最后,案子被砍得所剩无几,终于能符合他们的预算了,而我们也没有了利润空间。随后,当我们制作完最初的项目后,客户又开始磨刀霍霍砍项目。最初的预算是200000美元,然后被砍到100000美元,最后只剩50000美元。我们曾试图晓之以理地向客户解释"量大从优",200000美元的单位成本要低于50000美元的单位成本,但客户却亮出提案回答说:"提案里面没有提到这一点,上面只有明细价格,我希望你们可以遵守约定。"我们顿时无话可说。

为了避免再次发生这种事情,我们在提案中加了下面这条内容。

"本次报价是基于总体工作量的打包价,如果客户对项目进行增减,我方将重新给出提案,其他项目的价格也会有所影响。"

这个条款向客户解释了"量大从优"的含义,当客户想要从案子中砍掉项目时,你也可以与客户重新议价。

88 非营利不等于不赚钱

世界上有不少人认为，你就应该免费做设计。毕竟，设计的成本只有时间，你以设计为乐，根本不用付出什么，不是吗？

大多数设计师几乎总是在免费做设计，他们给兄弟做logo，或给叔叔做网站，而这些免费工作还总是源源不断地找上门来。我对这种事情已经见怪不怪了，我们公司总会接到来自慈善机构的请求。

许多慈善机构的经费都很紧张，而这些机构的负责人往往也很擅长请求帮助。切记，只要你帮助过他一次，就会有第二次，然后就有第三次。在你还没反应过来的时候，慈善机构就会组团来请你免费帮忙。许多慈善机构的事业都值得你慷慨地伸出援手，然而，你也有权利将其控制在你力所能及的范围内。下面是一些与慈善机构共事时的考量。

服务

如果你信任这个机构，并且有时间，你可以为其免费服务，这样会给你带来好处。

充实作品集

如果这个作品能让你的作品集更上一层楼，那么你就值得花时间为其提供设计服务。有时候，免费的设计工作会激发你的创意，流程也更容易把握。

一次一件

我曾听说有的设计公司会帮助慈善机构，但仅限一次或两次。当你手里有别的慈善机构的工作时，你就可以轻松地说"不"了。

限定范围

无论是什么案子，是否收费，清晰地界定案子范围都是至关重要的。然而，尤其是这种免费的工作，要特别留意这一点。无论对方是否付款，你都要给出提案。在提案中，你必须明确地指出哪些工作是免费的，哪些是收费的。比如，你答应为某个慈善机构免费设计一个网站，但为了避免日后出现问题，你必须明确地告知客户，网站上线后，如果仍需要我方提供服务，那么是要以小时收费的。你无须免费做所有的事。

收取少量费用

我们公司有一个大客户，是一个由亿万富翁创立的非营利机构。在多年来的合作中，我们只收取设计的成本价。我们一直支持它的非营利事业，且并未从中获利。我们为其创建并维护多个网站，还为其进行品牌推广，并以小时计费，每月都有收入。

赚取利润

不要以为非营利机构没有钱，事实上，有些大型慈善机构有大量的营销预算。你可以像对待其他客户一样对待非营利机构。他们是非营利的，但不代表你要白干活儿。

我十分鼓励为慈善机构提供设计服务。慈善机构也是社会的一部分，而服务是设计行业的心脏。你只需要确保在做免费工作的时候，不要丢掉了自己的指挥权。

世界上有不少人认为,你就应该免费做设计。

89 公平行为准则

我当了将近十年的职业设计师,却才刚刚发现"公平行为准则"这个东西。你可能听说过它,但无论怎样,下面是一些你必须知道的重要信息。

1948年,联合伦理委员会针对视觉传达行业,颁布了《公平行为准则》,并于1989年修订。时至今日,成千上万的艺术专业人士将此准则作为与客户建立公平业务关系的指南。准则中的条款将帮助双方建立合理、专业的双赢合作关系。

此准则适用于任何以售卖"艺术"为生的人,包括设计师、摄影师、插画师以及其他专业人士。对于设计行业而言,作者指的是设计公司、设计师或代理人;买方指的是客户。

《公平行为准则》

第1条:艺术专业人士及代理人与客户之间的协商仅能由授权买方实施。

第2条:买卖双方的订单或协议应以书面形式缔结,并应该包含转移的具体权利、议定的具体费用、交付日期,以及作品的总体描述。

第3条:不是由于作者的错误而带来的修改或新增工作量,买方应为修改或新增工作量付款。

第4条:由于作者的错误而带来的修改或新增工作量,不得向买方收费。

第5条:由于买方原因造成的延期或取消,买方应根据作者所花的时间、精力与成本,支付合理的费用。此外,还应考虑作者错失的其他工作。

第6条:完成工作后,买方应及时向作者付款,且付款不应牵涉第三方的许可。

第7条:在未咨询作者的情况下,不应对作品进行更改或替换;如有必要,应由作者进行更改。

第 8 条：如果作者预见到要延期，应提前告知买方；如果作者无法遵守协议、不合理延期或不遵守协议中的事项，视为违约。由于买方的原因造成的延期，作者应继续按照协议，履行时间表。

第 9 条：买方应为作者提供作品的复制品，以供作者用于自我营销。

第 10 条：买方不应向作者索取回扣、折扣、馈赠或奖励。

第 11 条：除非以书面声明，否则作品及版权的所有权归作者所有。未经作者许可授权，买方不得复制、保存或扫描其作品。

第 12 条：作品原稿以及用于存储作品原稿文档的任何物件，皆为作者财产，除非向作者购买。与购买任何复制权利不同，所有交易应以书面形式约定。

第 13 条：版权的转移，仅限于具体的权利。所有作者未明确界定的权利，皆属于作者所有。所有交易应以书面形式约定。

第 14 条：除在工作开始前以书面约定，否则买方委托作者创作的作品不应被视为"劳务作品"。

第 15 条：作品价格基于有限的用途，若日后作品被广泛使用，买方应向作者支付额外费用。

第 16 条：未经作者书面授权，买方不得复制和使用作品的简报或样稿。若买方需要使用作者的样稿或初稿等，在征得作者许可后，应向作者支付额外的费用。

第 17 条：如果买方委托其他作者，以购买的样稿为基础进行再创作，应在制作订单时以书面声明。

第 18 条：电子版权利应与传统媒介权利分离，需要双方分别协商。除版权整体转移，或以劳务方式购买版权外，在未知媒介上复制作品的权利需要具体协商。

第 19 条：除非以书面方式另行约定，否则所有出版的插画或摄影作品应保留作者署名。

第 20 条：插画作者有在作品及所有复制品上署名的权利。

第21条：任何作品不得抄袭。

第22条：若买方要求作者在不合理的时间内完成作品的创作，需要支付额外的费用。

第23条：所有交付给买方的作品范本，应为作者署名。作者不能将他人作品据为己有。

第24条：买方收到作者的作品集、范本等后，有责任对其妥善保管，使之保持原貌。

第25条：当作者被指定提供独家服务时，不得接受和许诺其他买家的工作；若未被指定为独家，作者应与买方清晰议定限制的范围。

第26条：若作者与买方终止合作关系，应以书面声明。该协议应纳入双方合作的时间长度，以及作者对任何广告和促销的收益贡献。双方终止合作之后，买方不得继续展示作者创作的样稿等。

第27条：作者交付给潜在买方的作品范本是作者的财产，未经授权，不得复制，并应由潜在买方妥善保管，并可随时返还作者。

第28条：用于仲裁的条款解释，应由解决争议的机构处理。双方应受指派仲裁机构的约束，并且可以签订协议用于判断和执行。

第29条：若作者接受投机作品的创作（参与创作大赛），作者应承担未入选的损失、开销以及其他机会成本。作者应独自决定是否参与竞赛、比赛、提供免费服务、参与投机或偶然事件。

依据《平面设计行业指导手册：定价和伦理指南》(*The Graphic Artists Guild Handbook: Pricing & Ethical Guidelines*)的协议范本，我们公司会在提案中加入以下条款，确保双方同意遵守上述行业规范。

公平行为准则

"客户与设计师同意遵守联合伦理委员会于1948年颁布、1989年修订的《公平行为准则》中的条款。"

《公平行为准则》是自 1948 年就确立的行业标准规范，既不是你的个人观点，也不是律师的想法，所以，你可以把它套用到提案中，这一点真是太棒了。你可以根据自己的情况来调整其中的条款，但如果是客户要调整条款，那就要小心了。因为不想遵守准则的客户，以后可能会给你带来麻烦。如果客户真的想修改条款，那么你要先过问律师，以确保改后的条款能够兼顾双方的利益。

90 协议中的繁文缛节

设计师通常对生意中的法律条款深恶痛绝。我相信，设计师们除了想简简单单地做出漂亮的设计，不愿意为任何现实世界中杂七杂八的事情花费心思，比如和客户商议案子的相关条款。然而，我遇到的几乎所有的设计师都承认自己接私活儿，所以，他们必须要知道如何拟订合约。

在我经营公司的头几年，我们的提案中根本没有条款和约束，不知怎么的，在稀里糊涂地经手上百件案子的过程中，竟然没有遇到什么麻烦。客户及时付款，我们也没有找过律师，一切看起来都很顺利。然后，我们所接的案子越来越大，报酬金额也越来越大，所花时间也越来越长。显然，我们需要做好充足的准备，以免吃坏客户的亏（后来真的吃亏上当了，而且不止一次）。

迈向成功的第一步：你的手边必须常备一本《平面设计行业指导手册：报价和伦理指南》（每隔几年就会出新版）。如果你手里还没有，请放下手头的工作，赶快去买一本。这本书里面都是能帮助你培养和增强商业悟性的信息。

这本书的每个版本，在其后面部分都有一节叫作"标准协议和商业工具"的内容。这部分内容面向当今设计师，非常详细地介绍了不同的协议内容、付款事宜、谈判方法以及法律事项等。此外，还包含了大量的协议和表格，你可以将它们应用在自己的生意中。好好读读这一节，除非你自己请律师为自己量身拟定条款，否则用书上的内容就够了。我知道，这些内容读起来很枯燥，但你必须自己弄明白标准合约中的条款，以免被心术不正的客户欺骗。骗子无处不在，他们就在等你入眠！

¶ 生意场上没有"等等"

在字典中,"等"的其中一个意思是"等等""以及其他",表示非特定的事情、人以及额外杂项。也就是说,如果你想避免就事论事,就可以使用这个字眼,但它对你的生意来说可不是个好主意。

任何律师看到这里就会想:"那是当然,商业文档中不应该出现这个词!"然而,并不是所有人都有自己的律师。我们公司在过往的十年里经手了大约1500件案子,我算了一下,在头五年里,我们80%的提案中都含有"等等"之类的字眼(我们现在已经改掉了这个坏习惯)。所幸,我们没有为此吃过亏。

下面是一些反面教材,来自我们发给客户

的关于网站或游戏的提案。

- "这个页面包含标准的 MySpace 功能和链接（添加好友，添加最爱功能，论坛，评论，等等）。"
- "用户可以选择框架、背景、皮肤等等。"
- "多个游戏关卡，每个都有独自的主题。比如，玩家可以从更衣室开始，前往其他关卡，最终抵达中心舞台。关卡包括后台、化妆室等等。"
- "如果你被怪物（蜘蛛、骷髅等等）碰到，就算失败一次。"
- "小游戏和训练关卡可以用图形方式呈现，如帐篷、跑道等等。"

当需要精确诠释"等等"的时候问题就来了。如果客户认为"等等"指的是"在移动设备上的网站或游戏中创建视频聊天功能"，你就遇到麻烦了。

在制作提案时，你一定要避免"等等"这样的字眼，必须清晰地明确案子包含哪些细节以及制作方式。此外，撰写提案时还要规避"等""等等""诸如此类""其他事项""额外事宜"这样的措辞，否则总有一天你会和客户为此弄得不愉快。

92 签约之前仔细阅读条款

我所认识的自由设计师和设计公司的老师,大多数都没有正式地接受过经营实践方面的训练。结果就是,经常会吃那些心怀不轨的客户的亏,我们公司也未能幸免。

几年之后,我们公司花了500美元,聘请了律师为我们拟定一系列"条款与条件",我们将这些内容添加到所有的提案中。这时候,我们感觉自己硬气了,就好像对客户说:"你看!我们请了律师。"

大多数客户对于提案中新增的条款并无异议。我们也只是将这些条款作为"以防万一"的手段,以免在案子出现问题时手足无措。这些条款和条件给了我们安全感。

与众多设计公司和自由设计师遇到的问题一样,在潜在客户的要求下,我们随时都有可能被迫将提案中的某些条款删掉。为了能拿下案子,我们不得不按照客户的要求去做。那时候我们急于接案子,坦白地说,我们为了拿下案子而不顾一切,即使要冒法律的风险也在所不惜。

真实的情况是,如果客户发来一些新的条款与条件,让你加入提案中,那么在签约之前,你一定要仔细阅读条款。就算当下没有签约丢掉案子,也要比今后在案子中遇到麻烦好。

曾经有一个客户请我们做一个大案子。我们对此兴奋不已,并且竭尽全力要拿下它。案子获批的那天真是太美好了,而最后一道坎是,客户要我们将自己的条款换成他的。这个案子价格超过10万美元,不成熟的心态让我们马上回应:"没有问题!把你的条款发过来,我们将它加到提案中,然后就签约吧!"当客户的条款发过来后,我们删掉了自己那只有19个条款的一页,加上了客户那足足三页的专属

条款（而且它使用的是 9 号字）。

几个月后，客户脱下了他的"羊皮"，在他把我们公司文化拖下水之前，我们需要赶快脱身。为此，我们开始仔细回顾客户的条款，这时才发现，我们已经陷入法律术语的麻烦之中：

6）供应商表示并保证：

（i）以正确、熟练和专业的方式履行服务，并坚持最高的行业标准以及适用的法律法规。

（ii）服务应严格依据本协议中的条款执行。

（iii）本协议中限定的服务以及产品不得损害第三方利益，包括所有权、商业机密、商标、版权或专利。

（iv）保护、促进和保持本公司商标名称的声誉，以及所有关系到履行服务及/或下面提及的新服务的公司客户与供应商的良好关系。

7）如有违反第 6 条的情形发生，本公司有权要求供应商重新履行服务，范围可能包括修改交付品，或提供新的交付品，或者全额退还本协议中的款项。

说得直白点，意思就是："如果客户不喜欢我们的作品，就有权要求我们重做，要么就让我们退钱。"世界上怎么会有人签下这样的合约。（在我们之前，你们肯定也签过，毕竟，我们觉得，要想拿下案子，就不得不签。）这些额外添加的条款保护了客户，但让我们陷入了唯命是从的境地。

一个健全的合约应该兼顾保护双方的利益。在职业生涯的某

时某刻，肯定会有潜在客户拿着一份古怪的附加条款，让你尽快签署。遇到这种情况，你要相信自己的直觉。如果它看起来像一个不平等的合约，那必定无误。记住，签约之前仔细阅读条款。去咨询你的律师。就算当下没有签约丢掉案子，也要比今后在案子中遇到麻烦好。

就算当下没有签约丢掉案子，也要比今后在案子中遇到麻烦好。

救场人员名单

2006年8月是我们公司历史上最黑暗的一个月。那段时间大量的案子接踵而至，就算招收新员工都无法应对。我们公司年轻的设计师和工程师团队疯狂加班，简直是前所未有。后来这段时期被我们称为"黑色八月"。

大多数成功的设计公司都有着为了不超交稿期限而日夜赶工的恐怖传说。我们公司曾花心思找出这个问题的解决之道，即如何在旺季快速增加人手，应对工作负荷，而在淡季降低管理费用？

我们找出的解决方案是：救场人员名单。在这张简单的名单中，自由设计师们按照擅长的领域分类。当我们认为某个自由设计师胜任我们的工作时，我们会将其请到公司来，填写必要的信息（W-9报税表格、保密协议等，视合作关系而定）。填好所有信息之后，就可以随时接受我们的工作了。以后我们需要人手的时候，他们就可以快速支援。

每当案子接踵而至时，我们会判断这是一时的高峰，还是稳定的增长。如果是高峰，我们会拿出救场人员名单，找出合适的自由设计师，然后请他们过来帮忙分担工作负荷。

那么，这跟你有什么关系？

如果你是公司的老板，那么就制作一份救场人员名单，并分发给公司中的每个人。通常，如果员工正在埋头苦干，你需要提醒他，其实还有自由设计师可以利用。

如果你是自由设计师，想接一些案子，那么你就要把自己的名字加入当地公司的救场人员名单中。发一封下面这样的简单邮件就搞定了。

"给你写这封邮件,是因为我自认为能够胜任你的超负荷工作。我想知道你是否有救场人员名单来应对突然增多的工作。如果有,我很乐意将我的名字加入其中。我愿意拜访你的公司,展示我的作品集,并与你签署保密协议或其他任何你需要我考虑的工作事项。成功的公司似乎总会遇到忙不过来的时候。如果下次你需要人手,我愿意为你效劳。"

🍴 优雅地催债

有时候,对于自由设计师或小公司来说,收取款项是一个受挫的体验。通常来说,我们会将发票发送给客户,随后客户会推动付款流程。如果你的客户是个小公司,你能否准时收款取决于公司手头是否有钱;如果客户是个大公司,则取决于公司的支付流程。

在我做自由设计师的那些年,我先发出账单,等上 30 天左右,就会收到客户的支票。如果还没有收到,我就会礼貌地发一封邮件给客户,问他是否收到了我的账单。客户通常会答复我,并打电话给我,告知我一个准确的付款时间。我一直都不知道在我挂断电话后,他会采取什么措施。他真的会去查看付款流程?难道一开始他就没开始付款流程?

又过了两年多的时间,多半的客户都不能准时付款。经营公司的人都知道,现金流是最重要的。若客户的付款不及时,我们的钱包就难受了。有一次,客户拖了半年才付款!一开始,客户那边的联系人说找不到账单了,然后是财务人员说账单丢了。好不容易找到之后,又过了几个星期,真是让我痛苦万分。

从那以后,我们改变了整个付款系统,这让我们的收账情况也大为改观。现在,90% 的款项都能准时到账。秘密就在于我们在给客户发送发票时,在邮件里加入了一行简单的话。

"收到账单后请确认并回复,以便我们适时跟进。"

这句话有奇效!等上大约 24 小时,如果客户没有回复你的邮件,确认收到账单,你就要再给他发送一封邮件。

"我想获知你是否收到了我昨天发给你的账单,请你抽空告知。"

如果客户还不回复你的邮件,那么你就要

给他打电话。能否准时让客户付账，关键就在于账单是否已送到客户手中。你必须时时刻刻盯着账单的情况，而不是等待着最后付款日的到来。

通过让客户确认回执，就是敦促客户对账单做出反应。如果必要，可以将回执打印出来，然后递交给财务部门。这样做的好处是，客户回应了你，他的心里就会觉得还有待办的事情，有责任帮你推进付款流程。

此外，还有一个额外的好处，那就是让你看起来不像是催债鬼。你只是发送了一封礼貌的邮件，是公司制度要求你这样做的，而不是你自己。

试试吧，很有效！

95 难念的生意经

最近，我"又"要物色新的艺术总监了……虽然我们公司员工跳槽的频率并不高，但这种情况确实是存在的。新员工在公司先工作一两年，其间不断丰富自己的作品履历，被其他公司看中，然后跳槽。当我在一大堆简历中挑选新艺术总监的人选时突然有所领悟：生意是一本难念的经。

有时候，平面设计的生意事事顺利。电话响了，案子自己找上门来，钞票数到手抽筋。当然，你也要面对以下挑战：超大的工作量让你和员工日夜兼程地加班，快节奏的赶工制作会让案子有漏洞，赶不上工期，总有一两个案子品质不佳，客户开始对你失望。这时候，公司里那些脾气不好的员工开始润色简历，并伺机跳槽。你的大好事业竟然让自己走上绝路！

有时候，事事都不顺利。没有客户上门，你和员工无所事事，期盼着有案子可做。你试着打广告，但没有效果。这样的生意也让你走上绝路！

生意是兴隆，是惨淡，都没有什么差别：这本经总是很难念。这种观点好像很消极，也许吧。但我更加清晰地理解了自己的角色。我从自由设计师转型到公司老板，从此开始提供24/7全天候救场服务。自从明确了我自己的角色之后，我感觉到压力减轻了许多。

与其惊讶于员工要跳槽，不如立刻着手物色新员工；与其对客户没有将大案子交给我们来做而愤愤不平，不如当下就振作起来。在我看来，公司每天都会需要加油打气来保持活力，比如：发送新的提案，物色新员工，安抚客户，调整流程，与员工谈心，分析收支状况，制订新营销计划，换掉坏的计算机，购买新的软件，学习新知识……你可能觉得很疲惫，但如果能保持积极的心态以及对未来成功的期待，你就会发现其中的乐趣。

做生意的真正诀窍不在于事后的补救，而是需要聚集流程、领导力和优秀的团队三者之力。让我十分满意的是，我们公司用十年时间就参悟了这一点。

生意是兴隆，是惨淡，都没有什么差别：这本经总是很难念。

合伙有风险，入伙需谨慎

在我做自由设计师的一年之后，当地一家设计公司的老板叫我一起吃午饭。我们聊得很投机，之后我很惊讶，他的工作和我的工作在很多地方都很相似。他的生意经营了两年，并且在洛杉矶，与娱乐圈的客户合作。我们好像就是在平行的轨迹上生活。

在那次午餐之后不久，那个公司的老板尝试着让我与他们公司合伙。我们一家被邀请去参加他们公司的聚会，并穿着他们公司的T恤。他们毫无保留地向我展示了他们出色的业绩。诱惑真的不小。在那时候，我作为自由设计师，一年的收入是20万美元左右。我想赚得更多，但不知道如何下手。如果和他们合作，就能解决很多未来的问题，我也不用担心招聘团队和经营方面的事情。

我用了两周的时间反复斟酌，并且在一次家庭聚会上向我太太的祖父取经。他一生得意于生意场上的打拼，无所不知，是个传奇人物。当他听完我的情况后，给我讲述了一个他自己年轻时的故事。

经过多年的打拼，他步步高升，直到成为一家在盐湖城一带最具实力的建筑公司的管理层。后来，他萌生了入股公司的念头，并向老板提出了这个想法。之后他与我分享了他的老板的话，让我茅塞顿开："如果你赚一块钱，我也赚一块钱，咱们就不是合伙人。"那个老板对待他就像善待合伙人一样，但没有法律上的合作关系。后来我太太的祖父另起炉灶，财富滚滚而来。

我听从了这个建议。我心想，宁可百分之百地持有自己的生意，也不要持有其他公司一小部分的生意，就算那是一家有潜力的公司。

后来，我一直留意那家公司，甚至还好几次和他们共进午餐。那家公司似乎发展得不错，我们也一样。双方的规模也差不

多，都是 15 人左右，并且都为一些有名的客户做出了出色的设计。

自从那次邀请之后过了七年，我们又一起吃午饭。他们其中一位老板转行了，而留下的这位老板，把他们的情况毫无保留地告诉了我。原来他们的公司自从成立之后，每年都赚不到钱，而我的公司每年都能获利；他们濒临倒闭，而我们即使在金融危机那段时间也依然赚钱。我很庆幸当年自己做出了正确的选择。

我们公司中有一些员工已经有了足够的资历来和我谈入伙。我对待他们就像对待合伙人一样，分享利润，共同为公司出谋划策，但没有法律上的合作关系。他们有合伙人才有的好处，但没有法律上的责任；我赚一块钱，他们也能赚一块钱。

如果是合伙人的关系，很容易出现贪功的局面。有的人会说自己付出的时间多，有的人会说自己揽来的案子多。这时候你要如何做到公平呢？当你想将公司转型时，又要以谁的意见为准呢？我并不是说合伙制度行不通，有无数的案例都证实了合伙是完美的解决之道。但我的意思是，合伙要对双方都有益，并且要弄清楚所有的细节，这样就可以避免日后潜在的不快和失望。

2011 年，我与一家成功的照片修复公司合伙，成立了一家小型设计公司，并外聘设计师，为小型企业提供低价的设计服务。虽然生意上有些挑战，但这次合作是我职业生涯中最为宝贵的合作关系之一。

我并不是让你不要与任何人合伙。我只是告诉你："合伙有风险，入伙需谨慎。"合适的合作伙伴能与你取长补短，一起走向成功。

¶ 用信息系统帮你做决策

当我成为自由设计师大约一年后,著名作家迈克尔·格伯来到我所居住的城市做演讲,我也参加了那个商业展会。这个人精力充沛,并且头脑充满了智慧。我当时就听得入了迷,并买下了他的著作《突破瓶颈》(The E-Myth Revisited)。如果你是个老板,这本书不可不读。就算你不是生意人,格伯的见解和建议也会让你受益匪浅。

书中有很多内容对我产生了深远的影响,其中之一就是"为公司创建信息系统"。简单来讲,就是通过数据来了解你的经营情况。

"简而言之,信息系统会把你需要知道,但还未知晓的事情告诉你!它将告诉你何时以及为什么需要做出改变。没有信息系统,你就好像被人蒙住眼睛,原地转三圈,手上拿着飞镖,等着上天的指示再扔出去。这不是一个有前途的游戏,但是,很多小公司都是这样的。"

——《突破瓶颈》,1995年,第248~249页

我深受启发,当我碰到新来的行政主管时,我就从书中摘了几段念给她听。我们一起列出了一张清单,整理了一些需要我们跟踪的数据项。我记得我当时说:"总有一天,这些数据会变成有寓意的故事,帮助我们的生意做出决策。"几年之后,这份数据清单成了我们公司的预言水晶球。在每个月的月初,我们会回顾最近的数据,这样就能对未来要发生的事做出准确的判断。

每月追踪的信息

- 我们有多少款项入账(收入)?
- 我们花了多少成本(支出)?
- 我们的利润(亏损)有多少?
- 我们提交了几份报价?
- 每份的平均成本是多少?

- 我们递出了几份账单？
- 账单的平均成本是多少？
- 有多少款项未结账（可结账）？
- 有多少款项要逾期？
- 这个月完成案子需要多少个人工工时？
- 每个案子要花多少个工时（每小时的成本）？
- 每个员工每小时或每天的成本是多少？
- 到月底时每个账户上还有多少钱？
- 当前可用资金能够支付多少天的成本？
- 有多少案子还没有给客户递出账单？
- 这个月客户的优先级是怎样的（基于付款多少）？
- 这个月广告开支是多少？
- 工资成本是多少？
- 固定开销是多少（除了工资）？
- 何时给员工加薪以及加多少？

以上这些项目通常会以曲线图方式描绘出来，这可以帮助我们掌握数据的趋势。通过这些年追踪数据，我们总结了以下一些对于我们的生意非常重要的事情。

- 六月到九月这段时间是最忙的。
- 六月到九月这段时间的结账比一月多出40%到60%。
- 十二月是开支最多的月份。
- 十二月和一月是我们结账最少的月份。
- 提交的提案数量与收入的款项成正比。
- 广告开支与收入的多少没有直接关系。

以上只是我们通过追踪数据总结而来的一小部分经验。这些信息能够帮我们做出重要的经营决策。如果你想让生意蒸蒸日上，就必须了解经营数据。

98 为会面做足功课

我们公司有一些令人尴尬的往事。几年前，我们去参加一个迪士尼大案子的竞标。这是一个价值六位数的大案子，令我们非常兴奋。我们感觉到自己终于有资格来接手这种有分量的大案子了。随即团队一起制作好提案，这份提案足以吸引迪士尼，他们邀请我们飞到伯班克总部"会面"。我派了两位团队成员前往，他们把提案打印了几份之后就登上了前往迪士尼的航班。出乎他们意料的是，客户那边的联系人所谓的"会面"，其实是一个正式的会议，迪士尼高层领导悉数到场，准备聆听我们的计划。他们原本期盼着我们带来一场令人惊奇的演示，而当我们离开会议后，他们可能觉得我们像笨蛋一样。几份提案的打印稿，再加上几份关于公司如何执行案子的PPT，根本不足以打动客户，就别说打动慧眼识珠的高层了。

这次经历再加上其他几次令人尴尬的会面，给我们上了宝贵的一课："会面不是一件简单的事"。每次开会，每次互动，每次面对客户，你都应该做足功课，展示你或/和公司的实力。为此，你需要做以下准备工作，越充足越好：PPT、照片集、作品集的打印件（别指望客户有电脑和网络）、业务宣传册、你要向客户提出的问题清单，甚至是你的案子的执行流程图。就算是用纸笔勾画出想法和目标，也比什么都没有好。无论如何，最重要的一点是，你要做足功课。

以我的经验，仅仅"会面"这种事根本不存在。即使潜在客户在第一次与你见面时仅仅想简单聊聊，但至少你做的准备功课要在你的书包里，随时都能派上用场。

每次开会,每次互动,每次面对客户,你都应该做足功课,展示你或/和公司的实力。

99 怎样给客户做演示

仅仅用了八年的时间，我就觉得自己摸到了经营设计公司的门道。通过老客户的推荐，新客户也会接踵而来，案子也就随之拿下。但是，由于2008年到2009年爆发了经济危机，我们不得不努力地去寻找工作。这次纽约之行，我们准备秀出最好的自己。

在出发前的几个星期，NBC邀请我们为他们的一个市场部团队做功能演示。由于事发突然，我们当时并没有现成的演示稿，因此，我们花了大约一个星期的时间来做准备。事实上，我们公司那时候已经成功地经营了八个年头，然而竟然没有一份现成的演示稿，因此我猜想，许多自由设计师和小设计公司老板的情况可能和我一样。

做演示的目的是告诉客户"我们是谁"和"我们是做什么的"。所以你要开门见山，直截了当地告诉他们。我们公司利用苹果的Keynote软件来做演示稿，但用PowerPoint或其他类似的软件也是没有问题的。重点是要让信息流畅地呈现出来。

第1页：我们是谁

第2页：我们的团队

我们会展示一张有趣的团队合影，并向客户简短介绍公司的历史，以及过往的荣誉。对于自由设计师，我不建议放个人照片，这对客户来说有些奇怪。相反，你可以将个人信息放在第1页演示稿中。

第3页：客户的logo

我们会展示曾经服务过的客户的logo，以及多年来经手过的案子的数量。如果是自由设计师，或者没有什么值得炫耀的过往，也可以直接跳过这一页。接下来的演示稿是让潜在客户了解你能提供什么服务，你要秀出过往的佳作，以及有说服力的案例。

第4页：我们做品牌设计

在这一页，概括性地展示我们所能提供的服务。我们会告诉客户，我们设计的logo和风格指南能表现出独特的外观和感觉。

第 5 页：品牌设计案例 1

在这一页，我们展示了曾经为福克斯公司设计的四个风格指南的截屏。用几秒钟的时间来简要介绍有关这个案子的信息，然后翻到下一张。

第 6 页：品牌设计案例 2

第 7 页：品牌设计案例 3

对于每个案例，在演示稿右侧放上少量的案例截图，并且要整齐有序。在屏幕左侧，列出五六条此案子的相关要点。不要为了证明自己很厉害而一股脑地堆砌案例，这会让客户感到枯燥。一般来说，两张就够了，而我们觉得三张最佳。

第 8 页：我们做印刷品设计

第 9 页：印刷品设计案例 1

第 10 页：印刷品设计案例 2

第 11 页：印刷品设计案例 3

尽量挑选各种样式的作品，以展现你的服务能力。比如，第一个案例展示宣传册设计，第二个案例展示年报设计，第三个案例展示文宣用品设计。

第 12 页：我们做网站设计开发

第 13 页：网站设计案例 1

第 14 页：网站设计案例 2

第 15 页：网站设计案例 3

对于网站设计开发，我们展示的是曾经做过的知名案例，以及使用何种语言和工具编写代码。这样客户就能对你的能耐有更好的了解。

第 16 页：我们做在线游戏设计

第 17 页：游戏案例 1

第 18 页：游戏案例 2

第 19 页：游戏案例 3

与网站设计开发部分一样，在这里我们会展示过往用各种语言和工具创作的佳作。

第 20 页：总结

在演示稿的最后一页，我们会为客户展示过往客户的分类清单，并在每一项下面列

出几个我们所做的细节要点。此外，这一页还会就一些我们认为客户需要注意的事项做简短说明。

下面是一些为潜在客户做演示时需要注意的事情。

尊重客户的时间。分别以3分钟、10分钟和15分钟的长度来练习。在为客户进行介绍之前，问问他们有多少时间，然后以合适的时间长度来做演示。介绍不要太长，就算你对自己作品的数量和品质信心十足，潜在客户可不一定对这些内容感兴趣。

既全面、又简洁，注重效果。展示好设计是很有趣的，但大多数客户在意的是结果。所以，请你确保给客户展示出你的作品结果是可以量化的。比如，"我们为客户重塑品牌后，他们的销售提升了30%"或者"网站上线后，第一周就有超过100万的访客"。这类出色的成绩都可以向客户展现。然后，观察客户的肢体语言。如果他们坐立不安，并且提不出什么问题，或者不断地低头看表，那么你就要加速了。如果你让客户觉得枯燥无聊、浪费时间，那就糟糕了。因此，你最好加快节奏，从长计议，也就是说，以后再单找时间与客户进行沟通。

在会后，我们通常会给客户留下一份小册子，里面包含了少量的案例，以及公司的简介。对你来说，就算是一张宣传单也可以。如果你能送给客户一份极具创意的小礼物，也能让客户对你留有不错的印象。曾经有一位自由设计师送给我一个自制的滑板，上面还印有我们公司的logo。这类举动很有效，能让我知道他们是谁，以及他们是做什么的，并且不会把礼物随意丢掉。做演示对于推销自己的服务来说是一个极好的方式。

100 做好备份

在我四年自由职业者的前三年，我就像是在地下室永不见天日的奴隶一样，从连续工作40小时变成80小时，压力大得快到承受的极限。我妻子说服我，为我找了一个助手，后来我岳母也帮我找了一个助手，就像相亲一样，先替我挑好对象，然后让我去相亲。

地下室原本就不大，一下子变成三个人，立刻变得很拥挤。我们三个人各占一个角落，最后一个角落放计算机，晚上它可以和我做伴。很快我们就意识到，必须要换一间大的工作室。我一向节俭，便在离家不远的街上找了间便宜的屋子，签了一年的租期，开始打包。

搬家的日子来临，我们把桌椅搬到新办公室，午后便准备好了入住。我兴奋地跑回家，把计算机和屏幕拿过来，终于在五点一切收拾妥当，桌椅、计算机也都装好，就等周一早晨开始在全新的工作环境工作了。

第二天清晨天还没亮，我被敲门声吵醒。桌上的闹钟显示五点，我心里纳闷发生了什么事，便来到门口，认出外面敲门的是邻居，打开门后邻居对我说："你的地下室被水淹啦，我去找人帮忙！"这时，我听见有流水的声音，便冲到地下室，里面的污水已经淹没双脚。好在我的邻居帮忙，搬来救兵，才把家具和杂物都搬走。

后来才知道，原来是我家附近的一个灌溉水池晚上突然出了闸门故障，水流了出来，沿着大街往低处流，最后便流进了我的地下室。

这件事给我一个深刻的教训：洪灾随时可能发生，工作一定要每天备份。但我们那时一件备份都没有。偶尔我也会担心硬盘出故障，但那种担心还不足以让我定期备份。那天要是水淹情况提早12小时出现，那我存在三台计算机中的作品就全完了，手上所有的工作都要重来，后果非常

可怕。我恐怕也会因此打消自己当老板的计划，然后重新去找工作。我很庆幸自己逃过了这样痛苦的教训。

接下来一个星期，我们进行了周全的档案备份工作，买了好几块硬盘，而且采用现场和异地双备份。除非我家里和办公室同时着火，否则资料总会很安全。

备份资料的方法种类繁多，现在的软件让工作简化到不可思议。我不想多费口舌，只要你上网查一下，就能找到很多策略，挑一个适合你的，重点是必须挑一个。如果你的计算机里的资料没有定期备份，说不准哪天你就碰到严重的麻烦而不可恢复。

我住的地方没有发生过水灾，社区也开发得不错。比起我家，山下还有几间被淹概率更高的屋子。没人会料到自己家被淹、失火或发生其他灾害，不过相信我，洪灾随时可能发生，所以你有必要备份工作，做到未雨绸缪。

101 自己做老板，还是做员工

每次听到别人说"还是自己创业最好，当老板更自由"类似这种话的时候，我都会在心里苦涩一笑："自由？开什么玩笑，哪有什么自由，我就是个奴隶！"如果你考虑放手赌一把，出来接案子或者开公司，一定要事先明白，你会拥有很多"弹性"，但肯定没有"自由"。在此我要如实告诉那些想独立创业的人，准备好，你将面临的是灵活但毫无自由的生活。

如果你是一个踌躇满志的公司所有者，肯定有做不完的事情，你会发现你刚处理掉一件事，马上就有其他的事在等着你处理。在我开始创业的那几年，每周我的工作时间都在 80 小时左右，每天我都很期待傍晚来临：客户终于要下班了，不会再有电话打进来，不需要再回复邮件，我终于可以专心做一些工作。如今，我也有了工作团队和办公室，我的办公时间也变得很正常，每周在办公室的时间为 40~50 个小时。我依然保持着上进心，下班后有时间便会读企业管理方面的书，跟我的妻子讨论职场的问题，缓解白天的压力。数不清有多少个深夜，我坐在床边记下解决问题的办法。不要说我选择错了。当你出人头地时，这种生活其实让你很充实。

选择这种道路，也有很多好处，弹性便是其中之一。你可以有权决定一天是工作 10 小时还是 12 小时；不必请示上级，就可以出门处理公务；夏天到了，你想带小孩去游泳。你的工作进度自己安排，找时间补回来就行。当然，给自己打工，不工作的时间是没有薪水的——你工作多少就会得到多少。

同样，也要提醒那些要独立接案子或开公司的人很重要的一点："职位越大，责任越大。"因为你的成功是基于你付出多少，很难去划分哪些属于动脑思考，哪些属于刻苦工作，这跟工作狂是有差别的。即使成功**要**靠苦干和热情，也别忘了照顾好身体

和你的家人——每天工作 22 小时对你并不是最好的。最重要的是，要考虑到自主创业的方方面面，知道在哪里划清界限，不管是对客户、对工作，还是对生活。

我不打算诋毁接案子或者开公司这种选择，我只是想帮你弄明白，一旦踏进这个世界会面临的生活方式。对于我而言，我会选择弹性，而不是每天工作都自由。

102 不要做尚未书面记录的工作

自我进入设计行业以来这个亏我吃过很多次，我自己也不清楚，明明教训很惨痛，但我还是会一再地犯错。我想说的是，无论你做什么，千万不要做尚未书面记录的工作，千万不要。

想象一下，你坐在会议室里，跟潜在的客户讨论 logo、网站和宣传册的案子。一个小时后，你用你的想法、创意和性格打动了对方，对方也同意了你提的案子预算、范围，可以即刻开始工作。过了一个星期，客户到公司付预付金，顺便看看初稿。然而当你将做好的 logo、网站、宣传册展示后，他们却说："等一下，不是只要 logo 吗？我以为网站和宣传册要先缓一缓。"此言一出，想必让你惊了一身冷汗，因为你花了 20 个小时才完成了这些工作。

我不是说非得正式提案或者签完合同后才可以开始做客户的工作。我的意思是，一般情况下，人们遇到的问题很多都跟"忘记"有关。

下次有人要求你动手为某位客户办事，先花几分钟给客户发一封邮件，详细告知你负责这件案子的细节。

露西，你好！

感谢你的来电。我已经准备好开始这个案子。开始前想先和你确认以下几点事情，好让我们达成共识。

我估计这些工作需要**个小时，大约花费**元。我打算在下一封邮件中把工作时间以发票形式寄给你。如果工作时间比估计的长，我会及时通知你相关变化。收到后请回复。我将要开工了。

<div align="right">乔治</div>

这一点也关系到接新工作。可能很多小企业会觉得很意外，因为他们是没有发这种正式的通知的。有很多设计师最后去了小公司，他们很有可能碰到一些口头任务。这时一定要小心，要跟你的雇主确认是否达成共识。

约翰，你好！

很荣幸能做这份工作，也很高兴与你共事。因为不想口说无凭，我列了几项工作细节，请你确认：薪水是**元，保险自****年**月**日生效。期待和你一起努力！

<div align="right">萨莉</div>

如果没有书面记录，那你给人干活就只是在做善事。在你跟客户谈工作范围、申请款项或接下客户提供的新职务时，上述类似邮件便可能是你的救命稻草。

在任何情况下，都别动手做那些尚未书面记录的工作，千万不要！

在任何情况下，都别动手做那些尚未书面记录的工作，千万不要！

103 计算资金流，防范风险

毫无意外，2009年是充满困难的一年。有一家倒闭公司的朋友问我："你的公司是如何渡过难关的？"当时我立刻想到了几个方面：好服务、零债务、努力、压力、辛苦、拼命、希望、运气、信念……这些方面我们在那段挑战的时期都经历过。另外还有一点我没有马上想起来，但发挥了同样重要的作用，就是我们会掌握数字，做好"下一个担心日"的防范措施。

我一直很担心资金流，当然我对很多事情都很紧张。每天我的助理在内部网站贴出我们的财务数据让我过目，这些数据包括以下内容。

- 每个账户的余额是多少？
- 未来三个月每月的申请可用金额是多少？
- 未来三个月每月的开支需求是多少？
- 待收款项是多少？

每个月看着大笔资金流入流出，就让人倍感压力。这些数字，还有其他人，能让我适当缓解压力。

几年前我终于意识到，我头脑中计算这些数据的目的是弄清自己要不要为钱担心。明白了这一点，我便想为什么我不能通过这个找出精确的资金短缺日？下面是计算公式。

（起始余额） 银行现金总数

+ 应收金额总数

+ 本月剩余的结账金额

+ 下月剩余的结账金额

− 税款（季度报税的预留款）

− 应急金额（意外救急的预留金额）

= 现金流总量

除以 每月开支

= 现金的可用月数

− 一个月		−1 个月	
= 下一个缺钱日（即现金用完之前的那个月）		=1.4 个月	现金用完之前的那个月
		=9 月 30 日	下一个缺钱日

举例来说，一位在家工作的自由职业者（以接案子为生），他在 8 月 1 日通过上述公式预算出来的金额数为

12300 美元	银行存款
+6400 美元	应收金额总数
+5200 美元	本月剩余的结账金额
+3500 美元	下月剩余的结账金额
−3000 美元	税款——今天是 8 月第一天，有两笔 1500 美元的季度税款要支付
−1500 美元	应急金额
=14400 美元	现金流总数
除以 6000 美元	每月的开支——假设你每月支出 5000 美元，营业开支 1000 美元
=2.4 个月	现金的可用月数

今天是 8 月 1 日，下一个缺钱之日是在 9 月 30 日左右，这天是现金用完之前的那个月（应急金额不在现金流中）。你不能真的等到了资金用完时才做决定，一旦情况有变，多出的一个月现金和应急金会帮你缓解一点压力。

以一个拥有 10 名左右员工的小公司的经营为例，按照上述公式计算如下。

87300 美元	银行现金总数
+109000 美元	应收金额总数
+72500 美元	本月剩余的结账金额
+58400 美元	下月剩余的结账金额
−12000 美元	税款——今天是 8 月 1 日，有两笔 6000 美元的税款要付
−45000 美元	应急金额

=270200美元　现金流总数

除以65000美元　每月支出

=4.16个月　　现金的可用月数

−1个月

=3.16个月　　现金用完前的那个月

=10月31日　下一个缺钱日

如果在这过程中真遇到没钱了怎么办？有两种方法！要么再接点案子挣钱，要么从今天就开始节省开支，一刻也不要拖！这要等上一段时间才能见成效。所以在担心下一个缺钱日的同时，现在就要未雨绸缪，提前防范，持续评估财务状况，时刻清楚自己的情况，这样才能放心过日子。

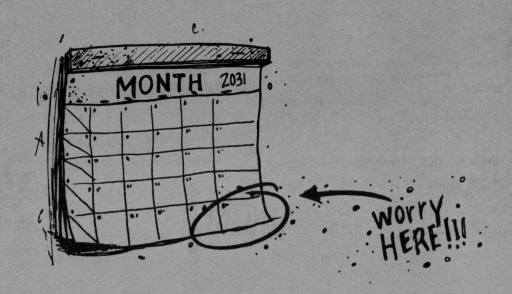

104 不要因小失大

成立公司后，我只开出过两张改单的发票。在我们这行增加工作范围是家常便饭，而我们不随便加价，因此这个数字还是非常少见的。坦白讲，我们因此也亏了些钱。但我们的口碑越来越好，回头客数量也在大量增加，带来的收益远大于那点小亏。没人喜欢在小钱上斤斤计较，尤其是当他们在花大钱的时候。

几年前，我们找了一位新的会计给我们做报税，一开始一切顺利。后来会计师事务所那边的代理人打电话给我，说单子做好了，准备要申报，还说把文件拿到公司给我签，然后就可以报出去。我听了很高

兴，很感激他的帮助。

大约过了一星期，我收到会计师事务所寄来的发票，上面的税务费比报价高了一倍，而且还多出一项 25 元的跑腿费！当时我就震惊了，对方竟然还要单收服务费，我认为这本应就包含在总费用中。说我很疯狂也好，但一张 3500 美元的发票还多出一笔 25 元的跑腿费，真是不应该。当然，从此这家会计师事务所就上了我们的黑名单，我们再也没有跟他们合作过。

如果让你的客户觉得你对小钱很斤斤计较，他们同样会看低你。不要怀疑这一点！聪明的做法是，在一开始就订好价钱，成本费要适当提高一点，这样即使客户额外要求调整某些地方，你也不亏本，还能卖他一个人情。要时刻清楚每个案子的财务情况，在预算允许的范围内可以多做一点，不要因小失大。

105 信任客户，别伤感情

我们刚拿到一个案子，是替一个好莱坞大型工作室做 iPhone 应用程序。我们都很兴奋，因为这对我们来说是一个新的挑战。唯一的问题是，我们中没人会写 Objective-C 程序。幸运的是我们跟一家专门做应用程序的公司关系很好，便打电话寻求帮助。对方也同意帮忙做这个有意思的案子。于是我们收到并同意他们的报价后，他们就开始工作。

几天后，把设计交给客户的时间到了，我们的外包商说样稿已经准备好，但要我们先支付第一笔钱才交出来，而他们连发票都还没开！我们跟对方说："好，把发票寄过来，我们好付钱。我们别耽误了进度。"但私下我们却觉得，难道是我们赖过账吗？为什么非得弄得好像设计就是个人质，要支付赎金才肯交。我们公司的实力甩你们公司几条街，怎么会赖你们的账？这次事件给双方合作蒙上了一层阴影，我们觉得他们不信任我们。

作为一名设计师，在你接下案子的那一刻起，你就必须要完全相信对方。信任是双向公路，设计师在这头进行设计，是相信客户会付钱。非得收钱后才做事，就换成对方要相信会收到满意的作品。外包商向我们这样要钱，无异于勒索，让我们成为唯一承担风险的一方。

我们公司一般开始制作时会开一部分的发票（根据案子大小而定，约为总费用的25%~50%），因为我们相信客户会付钱。我们遇到过拖延付款导致不得不暂停工作的情况，也遇到过客户不按当初约定支付，而案子却已经透支的情况。

对于新客户，要是你不信任他们，可以先不提交样稿，等收到"赎金"后再说——甚至收下预付款再开始工作。但别忘了，有时这种做法会得罪一些本来友好的客户。

你要是信任客户，就别让这种"用赎金换人质"的做法伤了双方的感情。不过，如果不相信客户，问题可能就出在一开始。因此你应该首先仔细观察合作伙伴。

106 金钱都去哪儿了

20世纪90年代中期,我是公司唯一一个懂网络的人,当时会这个的人还很少见。公司隶属一个私立学校集团,所接的案子也大多来自机构。

我一人包揽了网站的从专项目管理到设计开发的所有事宜。有一次,我看到我做的一个网站,公司对外开价是22000美元。那个案子花了我4周时间,而我一年的工资也才28000美元。案子圆满结束后,我心想:"公司从我身上赚得真多,该给我加薪,我花4周给公司赚了22000美元,几乎是我一年的薪水!"

等到自己开了公司后我才了解到:公司收了客户22000美元,扣除我4周工资2153.84美元,也不过只剩下19846.16美元。当时我认为薪水太低,而那些抱怨让我浪费了很多精力。

公司里有许多员工不了解的成本,我刚开始聘请员工时,资金的收入和支出总是让我紧张万分。过了这些年,资金的流动让我更清楚,一个价值22000美元的网站,赚的利润远没有我想象的多。

费用

案子: 这里涉及图库版权费、网站主机以及其他为了完成客户案子的必要项目。

通常: 包含办公用品、社交团体费用、报刊订阅费、礼品、邮费、运费,以及每月其他的杂项费用。

保险: 包括公司的健康保险、责任风险、过失与疏忽保险(有些大客户会要求)。

场地: 包括办公空间相关的所有成本,如租金、物业管理费、保安、电话、网络及其他设施费用。

工资： 工资是平面设计行业负担最重的成本，主要指每月发给员工的薪水。

工资纳税和代办税： 雇主要依法纳税，主要包括工资税，还包括给会计师的费用，以及其他所交税费。

自由职业者： 我们通常会把某些业务外包给一些专门接案子的人，这方面也要有开支。

差旅： 我们跟客户大多不在一个城市，因此经常需要出差。我们认为业务要开展顺利，每两个月就要去拜访一次异地的客户。

营销和广告费： 杂志广告、邮件推送、广告牌或其他对生意有益的，都划入这个类别。

每月费用情况 1

（6人的设计公司，办公室面积600平方米）

案子 =3500 美元

通常 =1500 美元

保险 =3500 美元

场地 =5750 美元

工资 =19750 美元

工资税和代办税 =4500 美元

自由职业者 =2500 美元

差旅 =2750 美元

营销和广告费 =750 美元

总计 44500 美元

每月费用情况 2

（10人的设计公司，办公室面积600平方米）

案子 =2750 美元

通常 =2750 美元

保险 =4500 美元

场地 =5750 美元

工资 =34000 美元

工资税和代办税 =8750 美元

自由职业者 =3000 美元

差旅 =1500 美元

营销和广告费 =2000 美元

总计 65000 美元

每月费用情况 3

（15 人的设计公司，办公室面积 900 平方米）

案子 =5500 美元

通常 =3250 美元

保险 =6500 美元

场地 =6750 美元

工资 =51750 美元

工资税和代办税 =18000 美元

自由职业者 =4500 美元

差旅 =2250 美元

营销和广告费 =2500 美元

总计 101000 美元

上面的数字是我们公司的不同阶段运营的实际成本（方便起见进行了四舍五入），那么利润去哪儿了？说到利润，马上想到纳税。每个人的所得收入根据收入多少对应不同的税率级。收入不多，纳税则少；收入越多，纳税越多。在美国，税率基于收入介于 10%~39%。以企业为例，每一项的收入高于你所花费的，就要纳税。如果设定企业的税率是 30%，那么企业每季都要按此纳税。

说到利润，第二件想到的是储备金。企业为了生存，必须持有一些现金。很多人建议我，像我这样的公司应该持有 3~6 个月的现金作为储备。换言之，每月开支 101000 美元（情况 3），账户现金应该在 303000~606000 美元。储备金可以帮公司撑过难关（某个

财富杂志 10 强的客户，一般都是 120 天付款），应对坏账（说不定哪天就碰上不付钱的骗子），以及度过经济危机（2009 年要是我的储备金不足，公司早就倒闭了）。

每个月我们按利润的 30% 缴纳税款，50% 留作储备金，剩余 20% 用作其他开销。以前，这 20% 会用于更新电脑软件、更换办公设备、招收新员工以提高业绩，以及员工的会餐、赠品和奖金方面。

让我们再看一下情况 1，这次注意利润如何产生。

在情况 1 中，每月花费 44500 美元，假设公司这个月结账 60000 美元，这时你可能会想"哇，多出了 15500 美元可以分。"这个主意不错，但要先交纳 30% 的税（4650 美元），还有 50% 的储备金（7750 美元），扣掉这些剩余利润 3100 美元，你把这些钱分成 6 份，每人拿到的钱只有 516 美元左右，这样可发不了财。

现在你可能会想，怎样开公司才能变成有钱人？好问题！这些年来，我开出的发票金额几近天文数字，但我没觉得自己有钱了。我一直把大量的钱当作公司的储备金，以便在将来公司遇到困难时可以渡过难关。结果这天真的来了。公司的银行账户里面有大笔资金，够公司用好几个月。在不用担心工作和钱的时候，每月按 30% 缴税，剩余的钱就是多余的收益。收益越多，我们就可以分红、加薪、补贴，而我也能先拿走一大笔，这样就能越来越富有。但前提是，在有多余收益之前，把钱放到正确的地方。

我把我的财务报表拿给几位银行家和会计师看，他们都对我的策略赞赏有加。他们经常说其他公司的老板每个月都把钱花在轿车、货车和其他昂贵的玩具上，没有未雨绸缪，计划好以后的储备金和税款。而我考虑的这些都是很有意义的。

我的岳父曾对我说："花一点，存一点。"太多的人忘记了第二点，结果生活方式变成"花一点，没存钱"。自己开公司当老板，银行有存款才能让你睡好觉。

自己开公司当老板,银行有存款才能让你睡好觉。

107 花钱就能解决的小事,别自己干

在我像苦力一样接案子的那三年中,到最后我已经是筋疲力尽。手上的案子非常多,多到连让我思考雇人的时间都没有。我昏天黑地没命地干,试图做完所有的活儿,偶尔也会从案子堆里出来参加一下同行的聚会。有一次,我跟四个企业老板坐一桌聊天,说的是各自的经验挑战。轮到我发言时,我很清楚自己的麻烦,于是就告诉了他们:"我的工作做不完,而我根本没有那么多的精力,我不知道该怎么办。我只能待三分钟,待会儿就得回去接着干活儿。"其中一位老板,分享了一个改变他人生的忠告:花钱就能解决的小事,就别自己干。

说得对!为什么我以前没想到呢?其实我有想过,只是走错了方向。我原本的计算是:每小时薪水 10 美元的员工,一年就是 25000 美元,我的存款虽够,但这笔支出还是让我压力很大。

我应该这样想:每小时花 10 美元雇人,开始一周工作 20 小时,会花 200 美元。我每周工作 80 小时,能赚 6000 美元,就算这名时薪 10 美元、工时 20 小时的员工的生产力只有我的一半,也能为我省下 10 小时。换算下来,我变成工作 70 小时,这样我还是能净赚 4800~5800 美元。还有,如果效果不好,我可以在几个星期后中止雇人。因此我实际的财务风险,是花 800 美元尝试一个月,而不是原来以为的一年 25000 美元。

为此,我列了一份每周待办工作清单,把其中可以用最低工资能做的事挑了出来。

- 回电话。
- 付账单。
- 查收信件。

- 打包交给客户的东西。
- 改好客户要的文件。
- 测试网站。
- 校对文字。
- 跑腿儿。
- 文案作业。
- 寄发票。
- 追欠款。
- 银行存钱。
- 结算支票。
- 订购设备。
- 更新表格。
- 向客户索要材料。
- 备份档案。
- 写博客。
- 打理社区。

列完这张清单，我发现这些事情让我每周花费了不止 20 个小时，而这些时间我还不如用来做一些设计工作。于是我决定试一试。如前文提到过，我的妻子还曾替我招了一个员工，我岳母给我招了第二个员工。这两个助手给我帮了很大的忙，关键是他们为我节省出了时间，而多出的时间可以用来接新案子、给客户结账。可想而知，接下来我又雇了更多的人，这回要做决定就容易多了。到年底，我雇了六个人，而且还把工作室从家里搬到了山下。

想成为一名成功的自由设计师，就得会在某些时刻适当放手，雇人来做。你可以做张表，列出花费时间，这张表中的事项可以交给低薪员工来做的工作。当然，并不是每个员工都能成为帮手，先试用一个月，好好观察他的表现。如果双方合作顺畅，这时再续约也不错。如果试用期表现不好，可以辞掉他再找。

108 小心"入股"陷阱

每年我们都会碰到几个客户,带着自己的"想法"找上门来,要我们帮他们将想法构建出来。通常这种想法都是"下一个Facebook"或者是"某大牌的取代者",等等。当然,这种客户一般都没有钱,并希望我们能免费给他做,报酬是他们的公司"股份"(也就是新公司或产品的一定比例的所有权)。到目前为止,我从未接受以"入股"的方式替某人实现"想法",我们公司也还未看到过哪个"想法"成真了(说明除了我们之外,也没有公司愿意为他们实现"想法")。我不是反对你"入股",只是建议你在接受"入股"之前想清楚以下几个问题。

有书面文档吗

大多数怀揣"想法"的客户,都没有书面的资料,这可真好笑。没有商业计划,没有提案要求,没有战略文档——什么都没有。这是一个大陷阱,说明一切还处于最初的阶段,更有可能的是,客户还没有想好应该做什么,而你要为其策划所有的策略并且执行出来。

在这种情况下,如果你接下了案子,那么就要持有更大比例的"股份"。这就好像有人对你说:"我有个想法,我们造个火箭然后飞到月球去,我给你10%的股份。"这个想法确实妙,但光提出想法的人根本不配拿90%的股份,因为要执行这件事,是一个浩大的工程。你一定要确保精确计算出案子的工作量,然后持有合适比例的股份。

"入股"意味着"免费"

客户的"想法"必须真的和Facebook有一拼才行。你要仔细调查,如果你觉得客户的"想法"真的前途无量,那么你可以放手一搏。但是在大多数情况下,你的

投入可能产生不了回报。事实上，我建议你不要求回报。如果客户的"想法"真的非常有趣，令人兴奋，即使没有回报，你也非常想去尝试，那么就去干吧。在特定的环境下，我想是可以考虑不计回报地帮助某人实现其"想法"的。

作品集

如果这个案子可以为你的作品集添上靓丽的一笔，那么就值得考虑免费来做。某些案子可能为你带来新的业务，甚至在新的领域打出一片新天地。

慈善

如果案子是利民的好事，那么就值得你考虑。做慈善之事本身就是有价值的事情。

关系

如果通过案子建立的关系有潜在的价值，那么这就值得做。可能你会强烈地预感到这个关系能为你带来新的机遇，即使你在经济上不会有回报也在所不惜，那就放手去做吧。

明确角色

如果你决定与客户合作，为其实现"想法"，一定要确保明确自己的角色。在良好的合作关系中，角色应该很容易区分。你，作为工程师或者设计师，负责制作；而你的合作伙伴，负责经营和营销。确保在入伙之前清晰明确地定义双方的角色，并以书面形式落实。如果双方有太多重叠的地方，日后可能会陷入争权夺利的局面。

始终都是"他们的想法"

大多数带着"想法"找上门来的人，都希望你能免费为其实现。他们并不是真心实意地找人入伙，只是没有钱或者不愿花钱罢了。在开始合伙之前，你一定要认清这一点。不管怎么说，想法都是他们的，你只不过是个听人差遣的小兵。如果你觉得可以接受，那就去帮他们实现"想法"吧。

成本均摊

使用内部资源就等于花钱，无论你是自由设计师、小团队，还是大公司，每个人的时间都是要花钱的。你需要知道成本是多少（全年总开支除以每人可用的工时数，这就是你的每工时成本）。打个比方，你的每工时成本为 50 美元，你和合伙人各自分担一半，所以每人承担 25 美元。记录这些工时数，并在每个月底结账。如果有"想法"的那个人只想让你独自承担开销，却又想持有大比例的股份，那就要小心了……暴风骤雨就要来了。

付钱的案子优先

一旦你接了不付钱的案子，很多付钱的买卖就会接踵而来，你会为此非常心疼。在大多数情况下，免费的案子的优先级应该排在付钱的案子之后，但这样可能会让合伙人很失望，他们会认为你耽误了他们飞向月球。

本业才更赚钱

我们公司有几年的利润都在 40% 到 50%。每当有人带着"想法"找上门来的时候，我们都会权衡其潜在收益与核心业务。通常，如果是一小部分股份的案子，却需要我们放下核心工作，这样的事情是没有意义的。我们的公司已经很赚钱了，与其花时间精力为别人实现"想法"，不如花时间精力做好自己的本业，享受丰厚的利润。

109 安稳的日子只有三个月

我的父亲在一个公司工作超过了二十年，自然地，当我大学毕业后，我希望能找份工作，在那个公司长久工作，并不断成长。我很喜欢这个想法。

很快我就发现，工作的稳定和设计师的生活是一对死对头。我的第一份工作干了五个月，第二份工作做了半年，第三份工作持续了一年，然后我抽身了，而管理团队还在忙于挽救公司。之后的那份工作维系了大约两年，后来经营不下去了，最后的薪水竟然用电脑来相抵。最终，我来到了福克斯公司，头衔是创意总监，拿着六位数的薪水，还有一个带窗的办公室，服务的都是好几亿美元的大公司。我还记得在上班的第一周时，心想："耶，终于找到了一份稳定的工作，我要在这里工作10年，或更久。"当时我并不知道，我所负责的 Fox Family 和 Fox Kids 就要在六个月后卖给迪士尼，我要花上一年半的时间看着公司解散，然后并入迪士尼。

当我冒险投身于自由设计师的世界后，对前途的担忧仍然没有减缓。我第一年干得不错，然而到了十二月份的时候，我几乎接不到案子了。有好几周的时间我都很惊慌，并开始重新打磨简历，大约一个月后，情况逐渐好转了，之后几年我的工作还算成功。

后来，我的公司越来越大，我心想着这回可算是踏实了。那时候我已经积蓄了不少钱，能够过上比较稳定的生活了。然而，2008年的金融危机让我的存款在短短几个月内蒸发殆尽，这段时间也让我的资产缩水不少。

如果你做过几年的设计师，那么你的故事里肯定也满是失败和不安。我的感悟就是：设计师的安稳日子只有三个月。这是因为大多数设计相关的行业的安稳日子也只有三个月。在这段时间里，他们知道应该做什么案子，他们对于公司决策有很好的想法，所以，你至少能过三个月的安稳

日子。未来呢？谁知道！

经济波动、客户的支出变化、收购兼并，以及重组，这些都可能终结你的设计工作。你只能珍惜眼前所拥有的。

过去几年我一直经营着我的设计公司，看到了"三个月"法则以不同的方式表现出来。刚开始雇人时，我很担心为多个人支付薪水会增加日常开支，每年要给新手设计师每人支付30000美元，为此我整夜失眠。但如果我要是这样想就好了："接下来三个月，7500美元我还是拿得出来的（当时这笔钱只是我存款的一小部分）。"从那时我便想通了，接下来的三个月，以及再后面的三个月，根本不用担心，而此后的事，现在也不用想。

公司的现金流起起伏伏，我还想通一点，就是不要在旺季时扩充人手，也不要在淡季时裁人。我的意思是，在忙碌的月份雇用新员工，当不忙的时候放他们走。如果你经受住了三个月旺季的考验，而且未来看好的时候，这时可以考虑扩充团队。如果你是自由设计师或者小公司的老板，而且境况不妙，那么建议你也在坚持三个月后再做裁员或认输的决定。

话虽如此，但我的员工已经为公司工作超过六年。每个法则都有例外。我要说的是，既然选择做设计师，那么你就要学会适应变化无常，这是设计行业的一部分。

既然选择做设计师，那么你就要学会适应变化无常，这是设计行业的一部分。

110　自己做老板是要付出代价的

无论是做自由设计师还是创业做老板，对于时间上的掌控确实比较自由，但你不要以为这很容易。实际上，作为一家经营成功的设计公司老板，我上头还有大概 30 个老板，他们中的每一个都影响着我的未来，并有权对我和我的团队发号施令。当然，你可以向客户说"不"，但如果你隔三岔五就向客户或员工说"不"，他们就会另请高明或另谋高就。

除此之外，与一般人每隔几年才需要找工作不同，做自由设计师或创业当老板还有个"福利"，那就是你可以每周都去招揽生意。所有潜在的案子都需要简历（对于我们来说就是提案）、薪水要求（报价）和面试（推销）。

如果你在小设计公司供职，你必须知道，大家同坐一条船（包括老板）：必须让所有老板满意，并且生意越多越好。公司中的每个人都一样，除了扮演的角色不同。虽然只有老板负责资金，但所有人都要受客户和案子的摆布。

你别误会，自由设计师和创业当老板是很有益的，只不过你要做好准备去伺候各种老板和招揽生意。

111　面对困难，咬紧牙关

别人经常会问我："我想辞职，然后做全职自由设计师，你觉得什么时机合适？"

我当年做自由设计师是无奈之举。2002 年的时候，美国经济还没有从金融危机和"9·11"事件中恢复过来，我们的团队被福克斯公司卖给了迪士尼，有百余位员工被解雇，也包括我在内。当时我唯一现实的选择就是做自由设计师，好在我和决策层的人关系不错，他们给我的生意足够我生活。

经过这些年我看清了一件事，那就是与无数揽不到生意的自由设计师相比，我的运气够好，没有被饿死。我对向我伸出过援手的人心存感激。如果你想闯出自己的一片天地，下面有一些建议，能够帮助你把握时机。如果这些元素搭配得当，能确保你生存下来，甚至帮助你经营起一个成功的设计公司。

银行存款：没有什么能比银行存款更让你安心入睡的了。当我开始做生意时，银行存有 60000 美元。那时候我觉得这笔钱也就勉强够用，但现在看来其实已经算是充裕了。除了家庭的生活开销外，我没有其他的开支。

资金短缺会要了自由设计师的命。为了应付客户拖延付款或根本不付款的情况，你不得不持有一些现金。曾经有一个娱乐圈的大客户，收到账单之后 120 天才付款，我们足足等了 4 个月。我们的账单上要求 30 天内付款，但客户有其自己的付款流程，我们也是无能为力。虽然我们也想断绝这种合作，但这是一个我们非常想服务的客户：他们会给我们明确的高款项的案子。为了适应客户的付款流程，我们必须确保银行里面有充足的存款。

手头持有 3 到 6 个月的现金通常是最优的状态。算一算每个月的业务开支和人力成本，用这个数乘以 3 或者 6，得出的结

307

果就是你需要存的钱数。除了这笔存款外，我建议你还要有一定的信用额度，以预防突发情况。刚开始的时候你可能只需要一两张信用卡。几年前，我们和银行谈好了一个大信用额度，但我们一直将它保持为零，只为应急。好在我们的生意好，一直没有用上它。如果你需要用信用卡来维持你的生意，那么也许是时候你应该开始找一份全职工作了。

大客户：对于自由设计师或者设计公司老板来说，如果手头上有合约、有客户聘用或者有长期项目，那就会觉得安心。在我的同行中，有一家设计公司拿到了一家大科技公司的长期项目，这份合约能让一半的员工好几年内不必为工作发愁，并提供了一大笔资金，让他们可以在其他领域继续发展。

在我们公司头八年里，一共有四个大客户。不过，在我当自由设计师的早期，有个娱乐圈的大客户没有自己的制作团队，于是把所有数字媒体的案子都外包给我，那时候我就抱他的大腿。

人脉：人脉永远不嫌多，如果你考虑做全职自由设计师，先要看看自己的人脉够不够广。你认识的人越多，知道你做自由设计师的人越多，给你带来生意的人也就越多。加入网上的组织，不要不好意思，你要让人们知道，你在找新生意！

在线社交媒体也要利用，在社交网站上联系你认识的所有人，更新你的状态，让大家知道你在做什么。

营销计划：想一想怎么推销你的服务。你要在杂志或者网络上做广告吗？还是只有关系营销？你的营销计划应该视你的专长、服务和地点而定。无论如何，你都要在营销上花上一笔钱，直到找到对你来说最有效的策略。

后备计划：我与以前遇到的每个老板的关系都很好，不过我的某些员工可不是这样。好几次我都与员工不欢而散，这让我非常震惊。然而，谁都不知道未来还会不会用到早前的关系，当你的事业举步维艰时，你可能不得不夹着尾巴再来要回之前的饭碗。

当你离开当前的老板另立门户时,要确保与他们的关系完好无损。不要害怕,你可以率真地告诉老板你想要另立门户,但也要告诉他,如果你的事业发展受阻,希望还能回来再度共事。如果你对于公司来说是块材料,他们会非常欢迎你的回归。我们公司有几个员工就来来回回好几次,这在现今的商业世界中是很常见的。

帮手: 没有人是真正"独立"的设计师。为了获得成功,你需要与帮你的人建立联系。现在就去建立联系吧,他们能帮你迈向成功。如果你是设计师,你就需要工程师做你的帮手;如果你是程序员,你就需要一些设计师帮手。看看自己的短板在哪里,然后找到擅长的人来取长补短。

合作机构: 搭建好与印厂、网页寄存公司的关系对我们来说是最为重要的。就算我们的设计再出色,如果印厂做事不到位,结果也不会好。与网页寄存公司的关系也是如此,就算你的网页设计举世无双,如果服务器出了问题,也是徒劳。确保身边有几个值得信赖的搭档,这样才能让你的作品展现出最成功的一面。

良师益友: 如果在我事业一开始就有良师益友帮助我,我就能避免很多的纠结和教训。如果你能在行业里找到一位你特别尊敬的成功人士,并且他愿意为你指点迷津,那么你的起跑就比别人快了一步。很多成功人士都乐于传授他们的智慧,但你也要尊重他们的时间。事业的成功也给这些人带来了巨大的责任,因此他们的时间很有限。我曾经也作为导师的角色,为一家两三人规模的设计公司出谋划策。每周我都通过电话和邮件和这家公司的老板沟通,在应对他们的挑战的过程中,我不仅帮了他们,自己也获得了经营公司的新见解。

银行经理: 与银行经理打交道,确保以最好的方式设置所有账户,并将公司账户和私人账户分开,免得出现财务问题。当你开始雇用员工后,银行会把工资打到正确的账户。

会计： 我开公司以来换过好几个会计。让你信得过的人推荐可靠的会计，否则你也会换人。你需要会计为你按季度报税以及做年度纳税申报。好的会计能够为你的财务问题找出答案，还能为公司的法律架构提出建议（独资？有限责任公司？股份有限公司？）。在开始创业时就花些钱来咨询是一个绝佳的投资，走对第一步能让你日后少遇麻烦。

保险经理： 买一点保险花不了多少钱，我经常开玩笑说："我是保险收藏家。"对于自由设计师或者小公司的老板，买一份简单的保险是明智之举。如果公司规模开始变大，保险经理还能帮你建立医疗保险和其他需求。

财务顾问： 当你摸到了经营的门道后，雇一个有经验的财务顾问可以让你受益匪浅。一位值得信赖的财务顾问能帮助你做出明智的财务决策，并且把血汗钱投资到合适的地方。许多财务咨询公司还提供员工福利服务，当你的公司越做越大时，他们可以帮助你安排你和员工的退休储蓄计划，绝对是个很棒的帮手。

行业关系： 我个人乐于结交同行朋友，并总和其他设计公司的老板和自由设计师共进午餐。我还有一群开公司的朋友，每周都会见面，我将其称为公司老板们的"酒鬼组织"。在聚会或午餐时，每个人都会为彼此出谋划策，分享好的经验，为彼此面临的挑战提出建议。与同行共进午餐，你很快就会发现大家遇到的困难都是一样的。

并不是说以上这些你要全都做到才能开始闯天下，随着你的发展，你会发现以上这些经验非常重要。看看这份清单，如果你觉得自己已经准备充分，那么就迈出下一步吧，也许这就是你扬帆起航的好时机。

推荐阅读

用户体验要素：以用户为中心的产品设计（原书第2版）

书号：978-7-111-61662-7　定价：79.00元　作者：[美] 杰西·詹姆斯·加勒特（Jesse James Garrett）

从本书第1版出版到现在已经过去十几年了，它定义了关键的实践准则，已经成为全世界网站和交互设计师工作时的重要参考。新版中，作者进一步细化了他对于产品设计的思考。同时，这些思考并不仅仅局限于桌面软件上，而是已经扩展到包括移动终端在内的多种应用及其分支中。

成功的交互产品设计比创建条理清晰的代码和鲜明的图形要复杂得多。你在满足企业战略目标的同时，还要满足用户的需求。如果没有一个"有凝聚力、统一的用户体验"来支撑，那么即使是好的内容和精密的技术也不能帮助你平衡这些目标。

创建用户体验看上去极其复杂，有很多方面（可用性、品牌识别、信息架构、交互设计）都需要考虑。本书用清晰的说明和生动的图形分析了其复杂内涵，并着重于工作思路而不是工具或技术。作者给了读者一个关于用户体验开发的总体概念——从企业战略到信息架构需求再到视觉设计。

推荐阅读

点石成金：访客至上的Web和移动可用性设计秘笈（原书第3版）

书号：978-7-111-61624-5　　定价：79.00元　　作者：[美]史蒂夫·克鲁格(Steve Krug)

第11届Jolt生产效率大奖获奖图书，被Web设计人员奉为圭臬的经典之作
第2版全球销量超过35万册，Amazon网站的网页设计类图书的销量排行佼佼者

自本书第1版在2000年出版以来，数以万计的Web设计师和开发工程师都已经从可用性大师Steve Krug先生的直觉导航和信息设计原则中受益。这是一本在可用性领域颇受宠爱和推崇的书籍，幽默风趣，充满常识，而又超级实用。

现在，Krug先生再度归来，用一种新鲜的视角重新检阅了经典的设计原则，同时还带来了更新过的例子和整整一章全新的内容：移动可用性。而且，它仍然短小精练，语言轻松诙谐，穿插大量色彩丰富的屏幕截图……还有，更为重要的是，它还是一样令人爱不释手。

如果之前已经阅读过这本书，你会再次发现，对于Web设计师和开发人员来说，这仍然是一本非常重要的书籍。如果从来没有读过这本书，那么你会发现，为什么这么多人都在说，这本书对于任何从事Web工作的人来说都非读不可。